중국미학의
근대

중국
미학의
근대

中國美學的近代

이상우 지음

아카넷

머리말

　중국 미학에 있어서 근대라는 시기는 중국 미학의 탄생기이다. 1840년 아편전쟁에서 1949년 중화인민공화국의 성립까지 대략 100여 년의 시간 동안, 중국은 전통이 붕괴하고 새로운 사회가 구성되는 큰 변화를 겪었다. '중국 미학'이라는 학문도 이 변화의 시대가 만들어낸 하나의 산물이다. 이 시기 몇몇 선구적인 학자들은 서구의 미학을 수입하고 소개하면서, 다른 한편으로 중국의 전통 속에서 그에 상응하는 영역을 확정하고 정리하는 작업을 벌였다. 그들이 자국의 전통에 대해 정리하고 평가한 내용들이 바로 오늘날 중국 미학의 원형이 되었다고 할 수 있다.

　근대에 동아시아와 유럽이 만나는 큰 사건이 없었다면, 동양 미학은 물론이고 'Aesthetics'의 번역어인 '미학(美學)'이라는 학명조차 생겨

나지 않았을 것이다. '미학'을 포함하여 오늘날 한자 문화권에서 사용하는 학명 대부분은, 서구화에 가장 앞섰던 일본인이 번역한 것으로 알려져 있다. 동아시아의 근대에 '미학'이라는 학명이 번역되고 '동양 미학'이라는 영역이 생긴 것은, 서구의 학문과 제도가 세계적으로 확산된 결과에 따른 것이었다.

그리하여 오늘날 대학에서 연구되는 '동양학'이나 '국학'이라고 불리는 분야들은, 서구적인 학술 제도 속에서 자국의 전통을 연구하는 행위이고 서구와의 비교 속에서 전통을 반성한 것이므로, 태생적으로 비교 연구의 성격을 띤다고 할 수 있다. 따라서 '동양 미학'을 연구한다고 할 때, 그 내용은 전통의 무엇이 되겠지만, 그 방법은 서구 이론의 색안경을 끼고 보는 것일 수밖에 없다. 이 색안경은 '미학'이라는 안경테에 각종 이론이라는 색색의 렌즈가 구비된 특별한 수입품인 것이다. 그럼에도 현재 우리들의 삶 자체가 이미 서구화된 세계 속에서 이루어지고 있으므로, 어떤 경우든 서구의 안경 자체를 거부할 수는 없는 일이다.

필자는 "비록 우리가 '미학'이라는 안경을 벗어버릴 수는 없지만, 보다 투명한 렌즈로 전통을 바라보는 것은 가능하지 않을까?"라고 생각했던 적이 있다. 하지만 곧이어 렌즈의 색깔만 문제인 것이 아니라, 안경을 착용하는 사람 자체에 오히려 더 큰 문제가 있다는 사실을 깨닫게 되었다.

이미 오래전에 서구화된 세계에서 태어나고 자란 필자가 동양의 전

통을 바라보는 것과 서양인이 동양의 전통을 연구하는 것이 크게 다르지 않을 것이라 생각되었다. 왜냐하면 오늘날 한국인 A라는 사람을 두고 본다면, 서양인 B라는 사람은 보고 듣고 배운 것이 비슷한 사람인 반면, 과거 조선시대 A′라는 사람은 보고 듣고 배운 것이 전혀 다른 이질적인 사람일 개연성이 더 크기 때문이다. 그리하여 현재 필자가 동양 미학을 연구하는 것은, 이미 거의 서구화된 한국인이 색안경을 끼고 동양의 전통을 연구하는 형국이 된다.

필자가 중국의 근대라는 시기에 관심을 갖게 된 까닭은, 스스로의 노력만으로는 결코 뛰어넘을 수 없는 운명적인 한계를 벗어나기 위해서였다. 말하자면 현재 필자가 가진 시각의 한계를 남의 눈을 빌려서라도 해결해보고자 했던 것이다. '중국 미학의 근대'는 전통적인 환경 속에서 교육받고 성장한 중국인이 처음으로 서구라는 색안경을 끼고 사물을 보았던 때로, 전통과 서구의 갈등과 대비가 가장 첨예하고 선명하던 시기였다.

필자는 중국 근대의 선구적인 몇몇 학자들이 미학 또는 예술학이라는 틀 속에서 최초로 자국의 문화 전통을 정리하고 반성했던 참신한 성과들에 큰 매력을 느꼈다. 그리하여 양계초(梁啓超)·채원배(蔡元培)·왕국유(王國維)·주광잠(朱光潛)을 선택하여, 전통 예술에서 그들이 관심을 가졌던 주제들을 분석하였고, 그들의 안내를 등대 삼아 중국 미학 및 예술론의 영역으로 들어갔다.

양계초·채원배·왕국유는 중국의 근대를 대표하는 전인적인 학자

로 르네상스적인 인물이라 평할 수 있다. 그들 모두 여러 분야의 학문에 정통한 대가이고, 이론과 실천을 겸비한 군자이며, 중국의 근대사에 큰 족적을 남긴 역사적인 인물이다. 그들의 삶을 이해하고 그들의 이론을 연구하는 과정에서, 필자는 그들의 높은 학문과 고상한 인품에 크나큰 감동을 받았다. 그들에 대한 존경심을 가슴에 품고 그들의 마음과 생각을 더듬어보던 과정에서, 많은 것을 배우고 깨닫는 큰 선물을 받았다.

주광잠은 그들보다 대략 한 세대 뒤의 인물로 명실상부하게 중국 최초의 미학자라고 부를 수 있는 사람이다. 미학이라는 학문을 일생의 업으로 삼고 종사하여 말년에 '미학 노인'이라는 애칭을 얻은 대학자이다. 아마 주위 사람들에게 주광잠은 마치 '미학'이 그의 삶의 전부인 것처럼 보였던 모양이다. 그는 문예 미학에 큰 업적을 남겼고, 중국 최초로 『서양미학사』를 저술했으며, '미학'이라는 학문이 중국에 뿌리를 내리는 데 지대한 공헌을 하였다.

그리고 북경대학에서 주광잠과 동시대에 미학을 연구했던 종백화(宗白華)라는 중요한 학자가 있지만, 그에 대한 연구를 이 책에 넣을 수 없었던 점은 큰 아쉬움으로 남는다. 필자는 종백화의 저작을 읽고 그의 주장들을 분석했지만, 그의 이론에서 오류를 지적하거나 문제점을 발견할 수가 없었다. 말하자면 종백화의 이론은 이해하고 참고할 수는 있지만 논리적인 반박이 불가능한 성질의 것이었다. 이는 필시 필자의 무능이 가장 큰 이유다.

종백화는 중국 미학이라는 분야가 포괄할 수 있는 연구 영역에서 방대한 자료를 수집하고, 모든 예술 분야를 꿰뚫는 이론을 평생토록 탐구하였다. 그리하여 그의 창고는 수많은 구슬로 가득 찼지만, 그 많은 구슬을 하나의 실로 꿰지는 못하였다고 생각된다. 종백화가 품었던 원대한 뜻과 이를 위해 쏟았던 부단한 노력을 생각하면 안타까움을 금할 수 없다. 그를 존경하는 제자들과 그를 연구하는 후학들의 손에서 종백화의 학문이 꽃필 날이 반드시 올 것이다. 여러모로 부족한 필자가 최선을 다하더라도 종백화의 주장을 다시 나열하는 수준에 그칠 것이 불을 보듯 뻔해서, 이 책에서 종백화에 대한 연구는 제외하였다.

이 책을 계획한 지가 벌써 15년도 더 되었다. 게을러서 차일피일 미루기도 했고, 문맥이 한눈에 들어오지 않으면 답답해서 오랫동안 원고를 덮어놓기도 했다. 그럭저럭 시간이 흐르면서 연구 성과를 하나씩 논문으로 발표해오다 보니 어느덧 출판할 준비가 거의 되어 있었다.

시간이 답이 된다는 것은 대부분의 경우 시간이 무엇을 잊게 만든다는 뜻이겠지만, 이와 반대로 잊지 않고 보낸 시간도 언젠가는 답이 될 수 있음을 깨달았다. 양계초·채원배·왕국유·주광잠 선생의 큰 가르침에 미력하나마 화답이 되었으면 좋겠다. 오랜 숙제를 마친 것처럼 모처럼 홀가분한 기분이다.

2014년 여름
이상우

차례

1

양계초의
계몽예술론

양계초(梁啓超)[1]는 격변하는 시대의 선봉에 살면서 다방면의 사회 활동을 전개하는 동시에 여러 분야에 걸쳐 방대한 저작을 남긴 역사적 인물이다. 양계초는 외세의 침략과 청(淸) 왕조의 실정으로 위기 상황에 처한 사회정치적 현실을 외면할 수 없었고, 점점 수렁으로 빠져드는 국가의 장래와 백성들의 삶을 좌시할 수도 없었다. 그리하여 당시의 많은 지식인들이 그랬던 것처럼 그도 현실 정치에 깊이 개입하게 되었다.

양계초의 사회 활동을 간략하게 살펴보면, 그가 조직한 결사(結社)만 하더라도 수없이 많고, 창간한 간행물도 《청의보(淸議報)》(1898)·《신민총보(新民叢譜)》(1902)·《정론잡지(政論雜誌)》(1906)·《국풍보(國風報)》(1910)·《용언보(庸言報)》(1912)·《개조잡지(改造雜誌)》(1920) 등이 있

다. 12세의 어린 나이에 과거에 급제하여 수재(秀才)가 되었고, 17세에 향시(鄕試)에 급제하여 거인(擧人)이 되었다. 26세에 무술정변(戊戌政變)에 참여하였다가 실패한 이후 은(銀) 10만 냥의 현상금을 목에 걸고 14년간 일본·싱가포르·호주·미국 등지를 떠돌며 망명 생활을 하였다. 40세에 공화당의 당수가 되었고, 41세에 진보당을 조직하고 사법총장(司法總長)이 되었으며, 45세에 재정총장(財政總長)이 되었다가 사임하고, 46세에 유럽 특사로 임명되어 유럽 전역을 방문하였다.

화려한 정치 경력에 못지않게, 양계초는 학술 방면에서도 괄목할 만한 성취를 보여, 『역사연구법(歷史硏究法)』·『중국문화사(中國文化史)』·『청대학술개론(淸代學術槪論)』·『근삼백년학술사(近三白年學術史)』 등의 대작 외에도 논문과 시·문장 등 방대한 양의 글을 남겼다. 그 연구 범위도 동서고금의 거의 모든 분야를 망라하였다고 할 수 있다. 또 문자의 개혁에도 지대한 공헌을 하였는데, 현대 중국어로 '백화(白話)'라는 형식이 정착된 데는 양계초의 노력에 힘입은 바가 크다.

양계초는 젊은 시절에는 서구의 학술을 소개하는 데 주력하였지만, 제1차 세계대전의 참상을 목격하고 돌아온 후 서구 사상에 대해 갈수록 회의를 갖게 되었고, 특히 슈펭글러(Oswald Spengler)의『서구의 몰락(Der Untergang des Abendlands)』에서 중국 사상의 가능성을 발견하면서, 만년에는 중국 사상의 연구에 전념하였다.

철학 방면에서 그가 소개한 서양의 사상가들은 탈레스, 아리스토텔레스, 베이컨, 데카르트, 칸트, 스피노자, 루소, 몽테스키외, 벤담

등이 있고, 또 버트런드 러셀과 존 듀이를 중국에 초청하여 강연을 주선하기도 하였다.

그다지 길지 않은 삶을 살다간 한 사람이 폭넓은 사회 활동을 하면서 동시에 수준 높은 방대한 양의 저술을 남긴다는 것은, 보통 사람들에게는 상상하기조차 힘든 벅찬 일임이 분명하다. 그의 전집을 앞에 놓고 보면, 어디서부터 손을 대야 할지 몰라 망연해지는 것이 사실이다.

그러나 양계초의 저술이 방대하다는 사실의 다른 측면으로, 그의 사상이 잡박(雜駁)하고 체계적이지 못하다는 비판도 동시에 받고 있다. 이는 말하자면 '박이부정(博而不精)'하다는 뜻인데, 양계초의 사상에 '박이부정'이라는 문제가 있음은 충분히 인정된다. 그렇다고 해서 그의 사상이 두서없이 어지러운 정도는 아니다.

그의 사상을 시기별로 나누고, 각각의 시기에 그에게 가장 절실했던 문제를 중심으로 분석하면, 그의 사상에 대략 두 가지의 맥락이 존재함을 알 수 있다. 하나는 서구 사상의 영향을 받아들이고 이를 국민 계몽과 깊이 관련지은 부분이다. 계몽에 관한 사상은 서구의 영향과 시대적인 필요가 결합된 형태의 것이었다. 양계초가 계몽에 대한 계시를 서양 사상에서 받았다는 점은 분명하지만, 그 이론적인 토대를 서양의 사상이 아닌 중국 전통의 사상에서 찾으려고 노력했다는 것이 필자가 특히 주목한 점이다. 다른 하나는 계몽운동이나 정치 활동과는 별개로 그의 일생을 통틀어 일관되게 나타나는 사상인데, '개

인의 삶에서 예술의 의미'라는 주제는 그의 인생관과 관련된 부분으로 중국 전통의 사상과 가깝다.

그런데 계몽적인 의미의 예술과 개인적인 삶에서 예술이라는 두 영역이, 양계초의 사상 속에서 논리적으로 매끄러운 연결을 보이지 않는다는 데 문제가 있다. 아마 그가 예술이라는 주제를 놓고 체계적인 저술을 한 적이 없고, 필요에 따라 여기저기 글을 썼던 것이 그 원인으로 생각된다. 이 장에서는 양계초의 계몽의 예술론을 분석하고, 그 논리적 근거와 전통의 계승이라는 관점에서 제기되는 문제들을 살펴보기로 하겠다.

1. 계몽을 위한 소설

양계초가 구체적으로 시(詩)와 소설(小說)을 통한 혁명을 주장한 것은 「하와이 여행기[夏威夷游記]」와 「소설과 정치의 관계[論小說與群治之關係]」라는 글에서였다. 이 글들은 무술변법(戊戌變法) 운동이 실패로 끝난 이후에 작성되었다. 말하자면 시와 소설을 통한 혁명이라는 것은, 자신이 주도한 정치개혁 운동이 실패한 이후 달리 선택의 여지가 없는 상황에서 찾은 부득이한 대체 방안이었던 셈이다. 그런 만큼 그의 주장에 담긴 정치적인 색채는 쉽게 눈에 띌 정도로 노골적이다.

한 나라의 국민을 새롭게 하려면, 먼저 그 나라의 소설을 새롭게 하지 않으면 안 된다. 도덕을 새롭게 하려면 반드시 소설을 새롭게 해야 하고, 종교를 새롭게 하려 해도 반드시 소설을 새롭게 해야 하며, 정치를 새롭게 하려 해도 소설을 새롭게 해야 하고, 풍속을 새롭게 하려 해도 소설을 새롭게 해야 하며, 문예를 새롭게 하려 해도 소설을 새롭게 해야 하고, 사람의 마음과 인격을 새롭게 하려 해도 반드시 소설을 새롭게 해야 한다. 왜냐하면 소설은 사람을 지배하는 불가사의한 힘이 있기 때문이다.[2]

위 글의 주장으로만 본다면, 양계초는 인간과 사회의 모든 문제를 단번에 해결하는 방법으로 소설을 강조하고 있다. 실제 소설이 그런 작용을 하리라는 믿음은 지나친 것으로 보이지만, 양계초는 소설의 어떤 특성이 이를 가능하게 한다고 생각했던 것이다.

양계초는 소설의 주요한 작용이 '사람을 변화시키는[移人]' 데 있다고 했고, 소설이 사람을 지배하는 그 불가사의한 힘을 '훈(熏)'·'침(浸)'·'자(刺)'·'제(提)'의 네 가지 작용으로 설명했다.

'훈(熏)'은 소설을 읽으며 자신도 모르는 사이에 그 영향을 받음을 뜻하고, '침(浸)'은 소설을 자주 접하여 그 영향이 몸에 뱀을 말하며, '자(刺)'는 이런 영향이 독자들에게 어떤 반성을 촉구하거나 생각을 전환하도록 자극을 줌을 의미하고, '제(提)'는 이런 영향과 자극이 실제의 행위에서 구체적인 행동 지침으로 작용함을 뜻한다고 해석할 수 있겠다.

그리고 소설이 이러한 작용을 하는 원인을 설명하기를, '쉬워서 이해하는 데 어려움이 없고[以其淺而易解故]' '재미있어서 즐거움을 주며[以其樂而多趣故]' '다함이 없는 경계[有所未盡的境界]가 있다'고 하였다.

그렇다면 양계초가 생각하는 소설은, 누구나 읽고 이해할 수 있을 정도로 쉽고 재미있어 많은 사람들에게 흡인력이 있으면서도 단순히 재미만을 추구하는 데에 그치지 않고, 또한 현실세계에 대한 기술(記述)을 통해서 '실제 세계 밖의 다른 세계[世界外之世界]'에 대한 가상의 체험을 끊임없이 주는 것으로, 더 나은 세상을 동경하고 추구하면서 현실을 개선해나가도록 자극을 주는 교육적인 목적과 독서의 재미가 잘 결합된 형태의 전형적인 계몽소설이라고 볼 수 있겠다.

양계초가 소설의 작용을 이런 식으로 규정함으로써, 중국 전래의 『수호지(水滸誌)』나 『홍루몽(紅樓夢)』 등과 같은 소설을 자신의 의도에 부합하지 않는 것으로 배척한 일은 자연스러운 경향이었다고 할 수 있겠다. 물론 『수호지』와 『홍루몽』에 대한 근대 이후의 평가는 양계초가 경솔하게 폄하할 수 없을 정도로 대단한 것이 되어왔음은 부정할 수 없다. 그러나 다른 한편으로 『수호지』와 『홍루몽』이 인간과 삶에 대한 깊이 있는 통찰을 보여주고 있음에도, 계몽이라는 각도에서 이들을 평가한다면 퇴폐적이고 음란한 구석이 없다고 할 수도 없다.

그리고 무엇보다 백척간두(百尺竿頭)에 선 국가의 운명을 걱정하는 열혈남아(熱血男兒)에게 『수호지』와 『홍루몽』을 읽고 즐기며 개인적인 삶의 의미를 음미한다는 것은, 마치 흉년이 들어 많은 사람들이 굶어

죽는 시절에 홀로 식도락을 탐하며 반찬 투정을 하는 것과 비슷하게 시대 상황에 걸맞지 않은 경우가 된다고 볼 수도 있겠다. 또 "천하의 흥망은 필부에게도 책임이 있다."[3]고 생각하는 유가의 사회의식으로 보나 또 상식으로 보아도, 모든 사람들이 목숨을 부지하기도 어려운 상황에서 개인적인 '삶의 질'만을 논의하고 있을 수는 없는 노릇이기 때문이다.

그렇다면 양계초가『수호지』와『홍루몽』의 가치를 쉽게 폄하하였던 일은, 안목의 결핍에서 기인한 것이라기보다는 자신의 정치적 입장을 고수하고 사상의 일관성을 견지하려는 동기에서 비롯한 것이라고 보는 편이 자연스럽다. 한편 근대 이후에『홍루몽』이 중국 전통 소설문학의 극치로 인정받고 중시된 것은, 양계초와는 달리 정치적인 색채가 희박하고 세상의 환란에 비교적 초연한 채 순수한 학자로서의 삶을 충실히 살았던 동시대의 왕국유(王國維)라는 인물의 작업에 바탕을 둔 것이라는 점도 대조적이고 흥미로운 일이다.

국가의 운명이 백척간두에 선 위기 상황이라 하더라도 모든 사람들이 떨쳐 일어나 뛰어다니는 것으로 상황이 개선되리라고 예상하기 어렵지만, 모든 사람들이 똑같은 방향으로 뛰어가리라고 기대하는 것은 더욱 단순한 발상이기 쉽다. 이렇게 본다면 양계초가 주장한 계몽이라는 것도 원래 실현 가능성이 희박한 방식에 대한 소박한 기대가 지나치게 표출된 측면이 있고, 무엇보다 냉정하고 지적이라기보다는 지나치게 감정적이었다는 데 문제가 있다.

2. 비이성적 계몽

양계초가 청년기에 가졌던 이런 계몽사상은 정치 무대를 떠난 후에도 변함없이 지속되며 체계화되었다. 양계초는 「중국의 운문에 표현된 정감」(1920)이라는 글에서 '사람을 초현실적인 경계로 이끄는[能引人到超現在的境界]' 힘을 '정감(情感)'이라고 해석하고, 인간과 사회의 계몽에 핵심적인 작용을 하는 것으로 정감의 중요성을 대단히 강조하였다.

천하에서 가장 신성한 것으로 정감 이상의 것이 없다. [지적인] 이해로 사람을 이끄는 것은, 기껏해야 무슨 일을 해야 할지 또 어떻게 해야할지를 알려줄 뿐이지, 그 사람이 실제로 행하든 아니든 아무런 상관이 없다. 경우에 따라서는 아는 것이 많아질수록 행하는 것이 오히려적어지기도 한다. 정감으로 사람을 격발시키는 것은 마치 자석이 쇠를끌어당기는 것과도 같아서, 자력의 크기에 비례하여 끌어당기는 쇠의분량이 많아지므로 털끝만큼도 벗어날 수 없게 된다. 따라서 정감이라는 것은 일종의 최면술이라 할 수 있고, 모든 인간 행위의 원동력이 된다고 할 수 있다.[4]

거의 비슷한 시대를 산 양계초(梁啓超)·채원배(蔡元培)·왕국유(王國維) 세 사람은 특별히 인간의 '정감'을 중시하고 정감의 교육을 강조

하는 공통적인 경향이 있었다. 채원배는 『교육대사전(教育大辭典)』에서 '미육(美育)' 항목을 설명하면서, '감정을 도야하는 것이 바로 미육의 목적[陶冶感情就是美育的目的]'이라고 주장했다. 그리고 왕국유는 「교육의 종지를 논함[論教育宗旨]」이라는 글에서 '미육은 바로 정감을 교육하는 것[美育即情育]'이라고 주장하였다.

중국 사상의 전통 속에서 대개 '성(性)'과 함께 짝을 지어 거론되던 '정(情)'이라는 개념이, 특이하게도 이 시대에는 완전한 독립을 얻어서, 이들 학자들에 의해 '정(情)' 그 자체만으로도 가치를 인정받고 또 긍정적으로 논의되는 일이 잦았다. 물론 이는 전통적인 설명 방식에서는 많이 벗어나 있다.

전통적인 설명 방식에 따르면, '성(性)'은 '이(理)'와 관련되어 보편적인 것을 지시하는 개념이지만, '정(情)'은 개별적인 인간의 기질에 관련된 것이고 사적(私的)인 것이며 어둡고 편벽된 것이다. 또 '정'을 제대로 다스리지 못하면 인격 수양에 장애가 되고, 사회의 부도덕한 현상도 개인의 비뚤어지고 사사로운 감정에서 비롯한다.

근대의 선각자들과 학자들이 강렬하지만 맹목적이기도 한 인간의 감정에 호소하여 그 시대의 문제를 해결하려 한 이런 현상에 대하여, 대략 세 가지 원인을 꼽을 수 있겠다.

첫째, 당시 서구에서 유행하던 신낭만주의가 중국의 문화·예술에 영향을 끼쳤다는 점이다. 둘째, '생의 약동'을 이야기한 실존주의 철학자 베르그송(Henri Louis Bergson)의 사상이 당시 중국에도 상당히 유

행했다는 점을 들 수 있다.

이 두 가지 원인은 양계초를 연구하는 여러 학자들이 자주 지적하는 것이기는 하다. 그렇지만 당시 중국에 소개된 서구의 여러 예술 사조와 사상들 가운데서 특별히 비합리적이고 인간의 정감을 강조하는 것들이 더 큰 영향을 끼쳤다는 점에 대해서는 더 상세한 설명이 필요하다고 생각한다.

왜냐하면 계몽이나 근대화는 무엇보다 과학적이고 합리적인 사고와 삶의 방식으로의 변화를 의미하기 때문이고, 또 당시의 중국이 서구로부터 배우려 했고 배울 필요가 있었던 '계몽'이라는 것도 사실은 중국의 문화적인 토양에서는 결핍된 '수학적 이성(mathematical reason)'이나 '과학(science)'과 관련된 것이라고 할 수 있기 때문이다.

그럼에도 비합리적인 정감에 대한 강조가 당시의 지식인들에게 더 큰 호소력을 갖게 된 것은 특이한 현상이다. 그 원인을 생각해보자면, 셋째 당시의 사회정치적 개혁을 수행하기 위해서는 무엇보다 추진력 있는 수단이 요구되었을 것이라는 점이다. 국민들의 적극적이고 자발적인 참여를 이끌어 사회 전반의 대대적인 개혁을 추진하기 위해서는 강한 자극과 대중적인 흡인력이 필요했을 것이라 판단할 수 있다. 이런 전략적인 동기가 깊이 개입되어, 정감이나 격정에 의지하는 보다 가시적이고 신속하며 손쉬운 방식이, 더 호소력 있는 도구로 받아들여졌을 것이라는 추측이 가능하다.

그러나 지적인 방식에 우선하여 정감을 중시한 것은, 목표 달성에

만 급급하여 졸렬한 수단을 선택한 것이라 할 수 있다. 이를 달리 말하면 냉정한 성찰과 적절한 방법론의 결핍이라고도 할 수 있다. 당시 중국이 서구 열강에 뒤쳐지게 된 원인이 과학과 기술 그리고 합리적인 사고 및 제도의 결핍 때문이었다면, 어떤 경우든 정감의 강조는 그 대안이 될 수 없었다. 더욱이 이런 방식의 문제 해결은 목표 달성을 위해서라면 무슨 수단이라도 얼마든지 정당화할 위험성을 내포한 것이라고 볼 수 있다.

한 시대의 선구자이며 당대 최고의 지성인이던 양계초와 같은 인물에게서마저 보이는 이러한 성급함이나 요령부득의 문제는, 이후 100년 동안의 근대화 과정에서 중국이 겪게 될 숱한 시행착오와 좌절을 암시하는 것이기도 했다. 그리고 이런 위험은 중국뿐 아니라 한국에서도 현실로 나타났는데, 근대화나 개혁이라는 명분을 위해서 정감이나 격정을 자극하고 극단적이며 과격한 수단을 사용한 경우가 적지 않다. 이런 일이 연구와 토론을 통한 더 합리적인 방법의 탐색을 어렵게 해온 것이 사실이다.

정감의 효과에 대한 기대가 컸던 만큼, 양계초는 정감을 인간의 '신성한' 능력이라 강조하기도 하였다. 하지만 그렇다고 해서 양계초가 인간의 정감을 그 자체로 긍정하는 낭만주의와 유사한 방향으로 나아간 것은 아니다. 말하자면 양계초는 정감이 지닌 강력한 힘이라는 도구적인 기능에 주의를 기울였기에, 그 힘을 어떤 방향으로 이끌고 이용할 것인가 하는 현실적이고 전략적인 문제에 한정하여 관심을 두

었던 것이다.

그리하여 맹목적인 정감을 자신이 의도하는 방향으로 이끄는 방법을 깊이 고려하게 되었고, 그 방법으로 선택한 것이 예술이었다. 따라서 양계초는 사람들의 정감을 이끄는 것을 예술의 의무로 규정하고, 나아가 정감을 교육하는 문제를 전적으로 예술가의 소임으로 돌리며, 동시에 예술가에게 무거운 사회적 책임을 지우는 주장을 하였다. 말하자면 그는 인간의 정감이라는 부분을 예술과 직접적으로 관련지은 것이다.

물론 예술을 정감과 관련짓는 주장을 한다고 해서, 예술이 꼭 그렇다고 단정할 수는 없는 일이다. 예술을 유희라고 하거나 세계에 대한 모방이라고 지적인 이해의 일종으로 파악하거나 혹은 초월자와 관련짓거나 또는 사회적인 행위의 한 부분으로 간주하는 등의 여러 설명 방식이 가능할 뿐 아니라, 어떠한 주장이라도 하나의 이론으로 성립하는 데는 문제가 없기 때문이다. 하지만 양계초가 예술에 대한 여타의 접근 방식을 배제하고 정감 일변도의 이론을 주장한 점은 분명해 보인다.

정감의 작용은 정말 신성한 것이다. 그러나 그 본질이 모두 선하고 아름다운 것이라고 할 수는 없다. 정감은 악하고 추한 측면도 있고 맹목적이기도 하다. [……] 따라서 옛날부터 위대한 종교가나 교육가들은 정감의 도양(陶養)이라는 문제에 주의를 기울였다. [……] 정감을 교육

하는 최상의 도구는 바로 예술이다. [……] 예술가의 권위가 그렇게 크기 때문에 그들의 책임도 아주 무겁다. 공(功)이 있든 죄(罪)가 있든, 그 잘잘못의 구별에 털끝만큼의 오차도 있을 수 없다.[5]

정감을 교육하는 최상의 도구는 바로 예술이다. 음악·미술·문학의 세 가지 법보(法寶)는 '정감의 비밀'을 푸는 열쇠를 모두 갖추고 있다. 예술의 권위는 삽시간에 지나가버리는 정감을 포착하여 수시로 재현할 수 있게 하며, 예술 자체의 개성적인 정감을 다른 사람의 마음속에 불어넣어 짧은 시간 내에 사람의 마음을 점령해버린다.[6]

3. 비이성적 계몽의 사상적 근거

그렇다면 '양계초는 왜 예술에 대한 정감 일변도의 접근 방식을 선택하게 되었가?' 하는 문제에 대해 또 다른 각도에서 생각해볼 필요가 있겠다. 정감의 강조는 시대적인 원인이나 양계초의 정치적인 의도와 관련이 깊다는 것은 앞에서 밝혔다. 그러나 정감과 예술의 밀접한 관계에 대하여, 양계초 자신은 체계적이고 깊이 있는 주장을 편 적이 없다. 양계초는 유가가 시서예악(詩書禮樂)을 강조한 전통을 이 문제에 대한 이론적인 근거로 들고 있고, 특히 『예기/악기』에 기록된 설명 방식을 그대로 따르고 있을 뿐이다.

「악기(樂記)」에서 말하기를 예(禮)로 민심(民心)을 단속하고, 악(樂)으로 민성(民性)을 조화롭게 만든다고 하였다. 예의 기능은 근엄하게 하고 수렴하는 데 있고, 악의 기능은 즐겁고 화목하게 하고 편안하게 하는 데 있다. 이 두 가지가 함께 갖추어진 뒤에야 인격을 도야(陶冶)할 수 있다. [······] 악으로 마음을 다스리고 예로 행위를 다스리는데, 마음이 즐겁고 조화롭지 못하면 천박하고 야비한 마음이 들게 된다. [······] 「악기」를 읽으면 공문(孔門)에서 예악(禮樂)을 필수과목으로 정한 의도를 알 수 있다.[7]

예악으로 심성(心性)을 다스려 인격을 도야한다는 것이 『예기/악기』의 주장이다. 모든 사람이 음악을 통해서 인격을 도야한다는 것은 양계초가 주장하는 '국민성의 개조[改造國民之品質]'라는 계몽의 취지에 부합한다고 할 수 있다. 또 『예기/악기』에는 "음악이라고 하는 것은 [······] 백성들의 마음을 선하게 만들고, 사람을 깊이 감동시키며, 풍속을 변화시킨다[樂也者, [······] 而可以善民心, 其感人深, 其移風易俗]."라는 언급이 있어, 음악의 이런 방면의 효용에 대한 직접적인 근거가 된다고 할 수 있겠다.

'사람을 선량하게 만들고 풍속을 변화시키기까지 한다.'는 음악의 탁월한 기능을 긍정한다면, 음악이 국민 계몽의 최상의 도구가 된다고 볼 수 있겠다. 양계초는 이런 맥락에서 한발 더 나아가서 음악을 '국가의 치란(治亂)'이나 '민족의 흥망'과 같은 거창한 주제와 연결짓

고 있는 것이다.

음악은 심리적인 교감에서 생겨난다. 따라서 어떠한 마음이 느껴지면 그런 음악이 생겨나는 것이다. 또 다른 각도에서 본다면, 음악은 사람의 심리를 움직일 수 있다. 따라서 어떤 종류의 음악이 유행하게 되면 그런 심리 상태가 생겨난다. 그리고 이런 심리적인 감응은 단순히 개인적인 것일 뿐 아니라 사회적인 것이기도 하다. 그러므로 음악은 국가의 치란이나 민족의 흥망과 관계가 있다. 따라서 사회교육에 힘을 기울이는 사람도 여기서부터 손을 쓰지 않으면 안 된다. 진한(秦漢) 이후로 이런 논의를 제대로 이해한 사람이 없었다. 만일 근래에 서구와의 접촉이 없었다면, 우리는 이를 터무니없는 과장이라 했을 것이다.[8]

선진(先秦) 유가의 전통에 음악을 통한 교육의 효과를 강조하는 뛰어난 이론이 있었음에도, 진한 이후로 아무도 이 점에 주의를 기울이지 않았지만, 근래 서구와의 접촉이 계기가 되어 비로소 스스로의 전통을 되돌아보게 되었다는 것이, 이 글에서 양계초가 주장하는 것이다.

아마 오랜 망명 기간에 양계초는 서구의 교육 현장을 직접 목격했을 것이고, 그들의 기초 교육에서 음악 등의 예능교육이 상당한 비중을 차지하고 있다는 점을 중국의 전통적인 교육 방식과는 다른 중대한 차이점의 하나로 판단하였을 것이라고 추측해볼 수 있겠다.

서구와 중국의 과거의 차이점이 결국 서구와 중국의 현재의 격차를 만들어낸 중요한 요인이라고 전제한다면, 국민 계몽과 사회 개혁의 선구자적인 역할을 자임한 양계초에게 이런 차이점은 결코 무시하고 지나칠 수 없는 중요한 것이었다.

중국의 전통 속에서 이런 차이점을 극복할 수 있는 근거를 찾을 수 있다면, 서구의 방법을 그대로 모방하는 것 이상의 이론적인 정당성을 부여받을 수 있는 일임에 틀림없다. 더욱이 전통 속에서 이런 근거를 찾아내는 일은, 유가 경전에 정통한 양계초 같은 인물에게는 그다지 어려운 일이 아니었을 것이라 추측된다. 그리하여 양계초는 음악을 통한 국민 계몽의 근거를 『예기/악기』에서 찾았고, 이를 근거로 자신의 계몽사상을 전개했다.

4. 전통의 잘못된 계승

그런데 중국이 역대로 공문(孔門)의 전통을 계승한 유교 국가임에도 공자가 중시하던 음악이 그의 계승자들에게는 큰 관심의 대상이 되지 못했고, 선진의 문헌에 풍부한 자료가 있었음에도 역사에서 잊혀져버렸다면, 이는 간단한 문제가 아니다. 크게는 유가의 전통이 잘못 전승된 것이고 작게는 위대한 스승의 가르침을 제대로 따르지 못한 것이 된다. 이는 물론 깊은 관심을 가져볼 만한 문제이지만, 역사적으로

이를 심각하게 문제시한 사람이 없었다. 사실, 양계초는 이 문제를 상당히 중요하게 생각했던 것으로 보인다. 그는 선진 유가의 음악 이론이 제대로 계승되지 못한 원인을 역사적으로 분석하면서 다음과 같이 자신의 견해를 피력하였다.

시교(詩敎)와 악교(樂敎)의 전통이 쇠퇴하게 된 데는 네 가지 원인이 있다. 첫째, 당송(唐宋) 이래로 선비들을 등용한 과거제도가 그 원인이다. 당송에서는 시(詩)를 시험하여 선비를 등용한 일은 있어도 악(樂)을 시험한 내용은 없었다. 이때부터 악교가 중시되지 못하다가, 명청(明淸)에서는 팔고문(八股文)[9]으로 관리를 등용하여 시교와 악교를 모두 배척하게 되었다. 둘째, 송(宋)의 정주이학(程朱理學)이 의관을 바르게 하고 근엄하게 눈을 치켜뜨는 태도로 엄격하고 단호하게 욕망을 끊고 성정을 절제할 것을 가르친 데서 야기된 것이다. 셋째, 청(淸) 대에 고증과 주석의 학문이 일어나면서 재능 있는 선비들이 모두 이를 따르고 악극(樂劇)에 대해서는 연구하는 이가 없었던 데에 기인한다. 넷째, 청나라 옹정(雍正) 황제 때에 기능인들의 칭호를 바꾸고 악사들의 호적을 폐지하여 관청 소속의 기능인[官伎]이 없어졌으며, 또 사사로이 악사를 두는 것을 금지했기 때문이다.[10]

이상의 설명은 물론 정확한 역사적 근거가 있다. 하지만 그의 설명이 정확한 역사적 사실에 근거한다 하더라도, 이를 근거로 악교(樂敎)

의 전통이 쇠퇴한 이유를 설명하는 데는 문제가 많다. 우선 옹정 황제가 악사들의 호적을 폐지한 것은 음악을 말살하기 위한 것이 아니었고 음악의 가치를 철저히 무시하려는 어떤 의도가 개입된 것도 아니었다. 이는 음악을 담당하던 천민 신분의 기능인들을 해방하여 평민의 신분으로 격상하기 위한 인정(仁政)으로, 청(淸)의 가장 탁월한 군주 중 하나이던 옹정제의 개혁 정치의 일환이었다.

또 양계초는 악교의 전통이 끊긴 가장 큰 원인을 과거제도 탓으로 돌리고 시험 과목에 음악이 없었다고 지적하였다. 그러나 음악을 시험한다 하더라도 이는 그 성격상 기능 시험에 그칠 수밖에 없는 한계가 있다. 공자가 살던 춘추시대에도 음악을 담당하던 악사는 비천한 신분의 기능인이었고, 많은 경우에 보통 사람들보다 청각이 더 민감한 장님들이 음악을 맡았다. 음악의 기능이 그렇게 중요한 것이라고 한다면, 사회적으로 비천한 신분의 악공들에게 그렇게 막중한 소임을 맡기지는 않았을 것이다. 음악에서 차지하는 기능적인 요소의 비중을 고려한다면, 음악이 국가를 통치할 군자가 반드시 갖추어야 할 어떤 덕목이 된다고 판단하기는 힘든 것이다.

그리고 송명이학의 엄격주의 성향과 청대 고증학의 유행 때문에 악교의 전통이 쇠퇴했다는 것도 그다지 설득력 있는 이유가 되지는 못한다. 왜냐하면 악교의 전통은 양계초 자신의 말처럼 송명청(宋明淸)보다 훨씬 앞선 진한(秦漢) 시대부터 이미 쇠퇴해버렸기 때문이다.

그렇다면 악교의 전통이 쇠퇴한 것은 단순히 과거제도 등의 역사

적인 이유 때문은 아니었다고 볼 수 있다. 또 역사적인 이유가 아니라면, 『예기/악기』의 이론이나 공문(孔門)의 음악 이론에 문제가 있거나 혹은 그 이론의 전승이나 해석에 문제가 있었다고 판단할 수밖에 없다. 그리고 양계초의 주장을 뒷받침하는 『예기/악기』의 이론에 문제가 있다고 한다면, 음악교육을 통한 국민 계몽이라는 주장 또한 근본적으로 문제가 있다는 결론에 이르기 쉬울 것이다.

양계초가 음악의 효과에 대해 지나치게 큰 기대를 갖게 된 원인을 따져본다면, 우선 교육의 수단이 곧바로 교육의 목표를 실현할 것이라고 소박하게 생각하는 경향을 지적할 수 있다. 하지만 기능 교육과 인성 교육은 별개의 문제이다. 음악의 기능을 깊이 숙련하는 것이 바로 훌륭한 인성을 배양하는 것과 직접적으로 연관된다고 생각했다면 이는 지나치게 단순한 발상이다.

기능 교육은 대부분 실제의 쓰임과 직접적인 관계가 있으므로, 개인적인 학습 능력의 차이를 크게 문제 삼지 않는다면, 교육의 수단이 상당한 정도 교육의 목표를 보증한다는 데 큰 이견은 없을 것이다. 하지만 인성 교육에 관해서는 목표를 보증할 수 있는 수단이라는 것이 존재한 적이 없다고 생각된다. 게다가 고상한 음악을 듣거나 몇 편의 시나 소설을 읽음으로써 정감(情感)이 닦여서 훌륭한 성품이 배양된다고 믿기는 곤란하다.

물론 단 하나의 훌륭한 작품에 대한 감동이 한 사람의 삶의 태도를 완전히 바꾸어놓을 정도로 대단한 영향력을 행사하는 극히 예외적인

경우가 있을 수도 있다. 하지만 이런 가능성을 근거로 하여 계몽의 이론을 주장한 것이라면, 예술 작품의 감화력에 대한 기대가 상식 수준을 넘어서는 지나친 것이고, 이 때문에 비상식적인 것을 일반화한 것이라는 비난을 면하기가 어렵게 된다.

양계초의 주장은 교육의 수단과 목표 사이의 거리를 고려하지 않았고, 이런 주장의 배경에 『예기/악기』가 있다. 그렇다고 해서 양계초의 주장이 선진 유가의 음악 이론을 집대성한 『예기/악기』의 주장과 완전히 일치하는 것이라고 판단할 수도 없다. 왜냐하면 『예기/악기』에는 음악이 인간의 감정에 영향을 주고 나아가서 정치에까지 영향을 준다는 주장이 있음은 분명하지만, 또 이와는 상반된 방향에서 정치가 음악에 영향을 준다는 주장도 동시에 기록되어 있기 때문이다.

"세상이 잘 다스려질 때의 음악이 안온하고 즐거운 것은 정치가 조화롭게 행해지기 때문이고, 세상이 어지러울 때의 음악에 원망과 분노가 담긴 것은 정치가 잘못되었기 때문이다[是故治世之音安而樂, 其政和, 亂世之音怨而怒, 其政乖]."라는 주장은 분명 정치가 음악에 영향을 미침을 지적한 것이다. 음악과 정치 사이의 관계에 대하여, 음악이 정치에 영향을 준다는 한 측면만을 끄집어내어 강조하는 것은 오히려 '단장취의(斷章取義)'에 가깝다.

그러므로 중국에서 악교의 전통이 쇠퇴하게 되었다면, 이는 교육의 수단이 목적을 보증할 것이라는 관점에서 해석한 음악과 여기에 근거한 어떤 전통이 쇠퇴했음을 의미한다고 보아야 한다. 이는 어느 모로

보나 상식과 경험에 부합하지 않는 것이고, 또 이런 의미에서의 쇠퇴라면 그것은 지극히 자연스러운 현상이었다고 생각할 수 있겠다.

그리고 여기서 한 가지 더 짚고 넘어가야 할 것이 있는데, 음악의 교육적 효과에 대한 과대평가는, 무엇보다 공자의 음악 사상에 대한 후대의 오독(誤讀)에서 기인한 부분이 있다. 『논어』에는 "시(詩)에서 흥취를 갖게 되고, 예(禮)에서 자립하며, 악(樂)에서 인격을 완성하게 된다."[11]라는 공자의 주장이 있다. '음악에서 인격이 완성된다.'는 말은 인격의 완성에 있어서 음악이 결정적인 역할을 한다는 의미이고, 이 문장만을 놓고 본다면 음악의 중요성이 시나 예를 능가한다는 해석도 가능하다.

'음악에서 인격이 완성된다.'는 의미인 '성어악(成於樂)'이라는 구절에 대해, 음악이 인간에게 미치는 심리적이거나 정서적인 영향이 직접적으로 인격의 완성을 이루게 한다고 역대로 해석을 내려왔다. 하지만 공자 자신의 인격이 음악을 통해서 완성되었다고 볼 수도 없을 뿐 아니라, 음악과 인격의 완성이 어떤 직접적인 관계가 있다고 생각하는 것은 상식적으로도 이치가 닿지 않는 설명이 된다. 과거에 음악을 담당하던 맹인 악사들이 음악에 조예가 깊었다는 이유로 다른 사람들보다 보편적으로 인격이 높았다거나 공자와 같은 인격의 소유자였다고 생각할 수는 없는 노릇이다.

그러나 『논어』와 『예기』라는 텍스트의 권위 아래서, 적어도 이론상으로 본다면 음악의 위상이라는 것은 대단히 높았던 것이 사실이고,

양계초도 이런 전통의 영향을 깊이 받았다고 볼 수 있다. 물론 이는 잘못 해석된 전통이다. 그리하여 음악이 이론적으로는 위상이 높았음에도, 악교(樂敎)의 전통은 선진(先秦)을 지나면서 쇠퇴할 수밖에 없었던 것이니, 이는 그 이론이 상식과 어긋남으로 인해서 자연스럽게 영향력을 상실한 것이라 볼 수 있다.

5. 결론

"음악은 즐거운 것이다[樂者樂也]"라는 말은, 『예기/악기』뿐 아니라 『순자/악론』에서도 보이는 음악에 대한 대전제이다. 그리고 음악을 뜻하는 '악'과 즐거움을 뜻하는 '낙'이 동일한 글자[樂]로 표기된다는 사실은, 고대 중국에서는 '음악'이라는 말이 생겨난 그때부터 이를 '즐거움'과 관련지었음을 입증하는 것이기도 하다. 중국에서 원래부터 음악을 주로 즐거움이라는 정감과 관련하여 이해해온 점은, 중국 전통 음악 이론의 가장 기본적인 전제가 된다고 할 수 있다.

그러나 이 즐거움이라는 정감과 유가의 교육이라는 것이 분명하고 정확한 관계를 가진 것으로 파악되지 않는다는 데에 문제가 있다. 즐거움이라는 정감은 인간이 가진 여러 정감들 중 하나로, 즐거움 그 자체가 바로 교육이나 인품을 고양시키는 작용을 한다고 볼 수는 없다. 즉 즐거움이라는 정감이 아무런 전제조건 없이 곧바로 윤리적인 선과

동일시될 수는 없다는 이야기다. 양계초 자신의 말처럼 '정감은 악하고 추한 면도 있으며 맹목적이기도 하기' 때문이다.

물론 음악의 조화와 감상의 즐거움으로 '사람을 선량하게 만들고 풍속을 변화시키는' 것이 가능하다고 한다면, 음악을 통한 즐거움이 바로 교육이나 인품의 고양이라는 것과 연결될 수 있다. 하지만 이는 교육의 수단과 목표 사이의 거리를 무시하여 논리에 문제가 있는 이론으로, 잘못 계승된 전통임을 앞에서 밝힌 바 있다.

그렇다면 음악의 교육적인 기능에 대한 논의는 당연히 음악이 전하는 메시지와 관련이 있다는 추론이 가능하다. 또 음악이라는 것이 메시지[가사]와 그 메시지에 상응하는 음률·율동 등으로 구성된 것이라면, 음악이 어떤 메시지를 전하는지는 음악의 교육적인 기능에서 관건이 되는 요소라고 할 수 있겠다.

가령 메시지를 전달하는 매체가 아주 단순하고 제한되어 있는 경우와 매체가 아주 복잡하고 다양한 두 가지 경우, 사람들에게 전달되는 메시지의 영향력이 각각 다를 것이라고 판단할 수 있다. 지금 우리는 시·소설·음악·미술·잡지·신문·영화·라디오·TV·인터넷 등 수많은 매체들에 둘러싸인 환경 속에서 살고 있다. 그리고 각각의 매체들이 제공하는 다양한 메시지는, 우리가 정리하고 이해할 수 있는 수준을 훨씬 넘어서서 이미 정보의 소화불량 상태를 만들어내는 정도이다. 이런 상태에서 그것이 무엇이든 어떤 단일한 매체가 인간에게 지배적인 영향력을 행사할 수 있다고 생각하기는 힘들다.

그러나 양계초가 살던 시대는 사람들이 접할 수 있는 매체라는 것이 지금과는 비교할 수 없을 정도로 간단했고, 이런 상황에서 당시 매체의 상당 부분을 차지하던 시·소설·음악 등이 사람들에게 미치는 영향력도 그만큼 대단했을 것이라고 추측할 수 있다. 현재라는 시점에서 약 100년 전 양계초의 주장을 이해하려면 시대 상황의 변화를 충분히 고려할 필요가 있겠다. 지금의 관점에서는 아주 무리하게 보이는 주장이 당시에는 상당히 호소력 있는 주장이었을 수도 있는 것이다.

더욱이 인쇄매체라는 것이 아직 없었고 음악 연주라는 것을 접할 기회도 극히 제한적이던 선진의 상황에서는, 그것이 무엇이었든 어떤 매체를 접한다는 사실만으로도 귀하고 소중한 체험이 되었을 것임을 고려한다면, 매체의 영향력이라는 것은 지금의 관점에서 쉽게 상상할 수 있는 것이 아니라고 생각된다. 이런 배경에서 선진시대에는 태사(太師)라는 관직을 두어 시와 음악을 전문적으로 관장하게 하였던 것이다. 말하자면 당시에 정부에서 시와 음악을 관장했다는 것은, 현재 우리가 말하는 예술 작품을 관장했다는 뜻이 아니라, 가장 중요한 대중매체를 정부에서 관장했다는 의미가 된다.

양계초가 활동하던 시대나 혹은 그 이전에 시나 음악이 인간에게 큰 영향력을 행사했을 것이라 가정하더라도, 모든 부정적인 메시지를 사람들로부터 완전히 차단하는 것이 현실적으로 가능한 일은 아니다. 단 한 사람에게 항상 이상적인 환경을 제공하는 것도 사실상 불가능

한 일일 것이다. 더욱이 사회와 국가 전체를 그런 환경 속에 두려고 했다면, 이는 지나치게 이상주의적인 생각이고 심지어 엄격한 검열과 처벌을 동반하는 아주 위험한 발상이기조차 하다. 양계초가 예술가의 사회적인 책임을 심각하게 거론한 부분은 사실 위험한 발상으로 보일 소지가 있다. 그리고 정치적인 목적이 강하게 작용할 때는 언제나 이런 위험이 도사리고 있는 것이 사실이다.

현대사회에서 매체의 다양성을 고려한다면, 예술 작품이라는 매체의 영향력은 상대적으로 왜소한 것이 될 수밖에 없다. 현대에 예술이라는 것이 과거의 어느 시기와 비교할 수 없는 자유를 누리게 된 현상에는, 예술가의 창작의 자유나 감상자의 향수(享受)의 권리가 향상되었다는 원인도 있겠지만, 다른 한편으로는 메시지를 전하는 매체적인 기능으로서의 예술의 영향력이 그만큼 축소되었음을 의미한다고 볼 수 있다. 사회적인 영향력이 미미한 시 · 소설 · 음악 등의 매체에 대해 지나친 통제를 가하는 것은 사실 불필요한 일이기 때문이다. 아주 역설적으로 들리겠지만, 오늘날 예술이 누리는 권리와 자유의 확대는 오히려 예술 작품의 사회적인 영향력이 축소된 데에 더 큰 원인이 있는 것으로 보인다.

2

양계초의
취미론

1. 계몽의 예술론과 취미의 예술론

양계초의 예술론은 대략 두 가지 맥락으로 나누어볼 수가 있는데, 하나는 앞서 1장에서 살펴보았듯이, 사회 개혁을 위한 도구로서 예술을 바라보는 계몽의 예술론이고, 다른 하나는 사회와 무관하게 개인적인 차원에서 예술을 향유하고 예술 속에서 삶의 의미를 더 풍부하게 만들려는 취미의 예술론이다. 계몽의 이론이 당시의 암울하고 혼란스러운 사회 현실을 개혁하려는 시대적인 사명감을 보여주는 이론이라면, 취미의 이론은 문인 사대부의 예술에 대한 심득(心得)을 잘 보여주는 이론이라 할 수 있다.

그러나 이렇게 서로 다른 두 예술론이 양계초라는 한 인물 속에서

별 모순 없이 병존하였다. 물론 양계초 같은 유명 인사가 상황에 맞춰 그때그때 이런저런 주장들을 일관성 없이 하다 보니 양립하기 힘든 이론을 동시에 전개했다는 오해를 사기 쉽지만, 이런 모순이 정작 양계초 본인에게는 그다지 큰 문젯거리가 되지 않았던 것으로 보인다. 오히려 자기 나름의 충분한 해결책을 마련하고 있었다. 1920년대 중국 문예계에서 벌어진 '인생을 위한 예술'과 '예술을 위한 예술' 논쟁에서 양계초는 다음과 같은 해법을 제시한 바 있다.

인생의 목적은 단순한 것이 아니고, 아름다움 또한 단순한 것이 아니다. 아름다움을 그 자체만으로 사랑하는 것도, 그 목적은 인생을 위한 것이라고 말할 수 있다. 왜냐하면 아름다움을 사랑하는 것도 원래 삶의 목적의 일부분이기 때문이다. 삶의 고통을 호소하고 인생의 암울함을 그려내는 것이 아름다움이 아니라고 말할 수는 없다. [……] 마치 격렬한 감정의 소유자였던 두보(杜甫)처럼, 그의 작품도 자연히 아주 자극적이어서, 인생의 목적을 고통스럽게 울부짖는 쪽에 가깝다. 인생을 위한 예술을 주장하는 사람들은 확실히 그의 작품을 읽을 필요가 있다. 그러나 간절하게 울부짖는 그의 소리에는 절절히 참된 아름다움이 담겨 있음을 알아야 한다. 따라서 유미주의 예술론을 주장하는 사람들 또한 그의 작품을 읽지 않을 수 없는 것이다.[1]

그런 논쟁이 오늘날 큰 흥미를 끌 만한 것은 못 되겠지만, 1920년

당시 많은 사람들이 그 논쟁에 열중하던 상황에서 이처럼 명료한 해결책을 제시하고 있는 양계초의 사상은 결코 단순해 보이지 않는다고 평가할 수 있겠다. 위 글에서 보이는 그의 해법은, '예술을 위한 예술'이라 하더라도 궁극적으로는 '인생을 위한 예술'에 포함된다는 것이다. 그렇다면 그가 말하는 '인생'이 사회정치적인 삶만을 뜻하는 것이 아니고, 또 '인생을 위한 예술'도 단순한 공리주의가 아니라고 판단하는 것이 적절하다.

인생과 예술에 대한 양계초의 태도는 필자가 '생활취미론'이라 이름 붙인 그의 이론에 잘 드러나 있는데, 이를 달리 말하면 '생활의 예술화'라고 할 수 있다. '예술을 위한 예술'과 '인생을 위한 예술' 사이의 모순이 '생활의 예술화'라는 방식으로 해결되고, 비교적 체계적인 이론의 형태를 보이는 것이 그의 '취미론'이며, 그의 '취미론'이 '생활의 예술화'라는 뜻을 담고 있기에, 필자는 양계초의 취미에 관한 이론에 '생활취미론'이라는 이름을 붙여보았다.

양계초가 젊은 시절 열정적으로 주장했던 계몽의 예술론은 사회 개혁이라는 시대적인 요청에 따른 것이었다. 양계초가 만년으로 갈수록 더 많이 강조하였던 취미의 예술론은 전통 사상에 기초한 것으로, 하나의 체계적인 이론으로 제시되기에도 충분한 것이라 생각된다. 양계초는 일생 동안 계몽에 관한 열정을 버린 적은 없었다. 하지만 점점 중국 전통의 예술론에 더 큰 관심을 보인 것도, 그가 만년에 서양 철학에 흥미를 잃고 중국 철학 쪽으로 관심의 방향을 전환[2]하게 된 사

실과도 무관하지 않다. 계몽의 예술론은 양계초 개인의 격정적인 성격과 절박한 시대 상황 속에서 탄생했기 때문에 몇 가지 문제점을 내포한 이론인 반면, 취미론은 근대 중국을 대표하는 대학자의 소양과 안목을 유감없이 보여주는 이론이라 할 수 있겠다.

2. 생활취미의 조건

양계초는 '취미'라는 말에 주의를 기울이고 '취미'의 이론을 주장하게 된 동기가 서구의 '취미 교육'이라는 말에 착안한 것이라고 하였지만, 동시에 자신의 취미론이 서구의 취미론과 명확히 구분된다고도 하였다. 그는 서구인들이 교육의 수단으로 삼았던 '취미'를 삶의 목적으로까지 확대하는 독특한 이론을 전개하였다.

취미 교육이라는 이 용어는 내가 창조한 것이 아니라, 근대 구미 교육계에서 일찍 유행하던 말이다. 그들은 취미를 수단으로 삼고 있었지만, 나는 한 걸음 더 나아가서 취미를 목적으로 삼을 생각이다.[3]

무릇 사람은 항상 취미 속에서 생활해야 한다고 생각한다. 그래야 비로소 생활이 가치 있는 것이 된다.[4]

인류가 어떻게 살아야 하는지를 묻는다면, 나는 조금도 주저함이 없이 "취미로 살아야 한다."고 말하겠다. 이 말이 비록 삶의 모든 내용을 남김없이 포괄했다고 말할 수는 없으나, 적어도 삶의 핵심은 말한 것이라고 생각된다. 만일 사람이 살아가는 데서 취미가 없다면, 아마 살지 않는 편이 더 나을지도 모른다. 또 억지로 산다고 하더라도 살아가기가 쉽지 않은 것이다. [……] 따라서 취미가 바로 삶이라고 말할 수는 없지만, 취미가 없다면 살아도 사는 게 아니라고는 말할 수 있을 것 같다.[5]

취미의 성질은 항상 취미로 시작하여 취미로 끝나는 것이다. 따라서 취미의 주체가 될 수 있는 것은 다음의 몇 가지만 한 것이 없다. 1. 노동, 2. 유희, 3. 예술, 4. 학문.[6]

양계초는 각각 다른 시기에 여러 곳에서 취미의 중요성을 강조하였다. 그가 말하는 취미는 노동·유희·예술·학문을 포함하여 삶의 거의 모든 분야를 포괄하는 것이다. 하지만 모든 것을 취미로 삼기에는 상식적으로 보더라도 곤란한 문제들이 발생할 수 있다. 어떤 일은 의무적으로라도 해야 하고, 어떤 일은 싫고 괴로워도 해야 하며, 어떤 일은 하지 않는 편이 더 나음에도 해야 하는 경우가 있다. 이런 경우들은 삶 속에서 드문 것이 아니라 오히려 더 일상적인 모습이기도 하다. 그렇다면 양계초가 말하는 취미라는 것은, 적어도 삶에 대한 일상

적이지 않고 상식적이지도 않은 어떤 '태도'로 보인다고 할 수 있겠다.

'안 될 줄 알면서도 하는[知不可而爲]' 주의와 '행하면서도 집착하지
않는[爲而不有]' 주의는, 모두 사람들의 쓸데없는 생각을 깨끗이 쓸어
없앤다. 하고 싶으면 그냥 하는 것이지, 이리저리 앞뒤를 잴 필요가
없다. 따라서 결론적으로 말하면, 이 두 가지 주의는 '되든 말든 그냥
하는[無所爲而爲]' 주의이며 또한 '생활의 예술화'라고 할 수도 있을 것
이다.[7]

양계초는 취미주의에 이르는 조건으로 공자(孔子)의 인생경계(人生
境界)인 '안 될 줄 알면서도 하는' 주의와 장자(莊子)의 인생 경계인 '행
하면서도 집착하지 않는' 주의를 제시하고, 삶에 대한 이런 태도를 '생
활의 예술화'라고 하였다. 이렇게 그는 생활취미와 예술을 서로 관련
지었는데, 그가 말한 '되든 말든 그냥 한다'는 것은 취미론과 서양 미
학에서 말한 '무관심적(disinterested)'이라거나 '무목적적(purposeless)'
이라는 개념들과 서로 통한다. '무관심적'이나 '무목적적'이라는 말은
미적 체험이나 예술 체험에서의 특수한 마음의 상태를 가리키는데,
양계초는 이를 삶의 거의 모든 영역에 적용하여 '생활의 예술화'를 주
장한 것이다.

그러나 삶에 대한 이러한 태도는 현실세계를 벗어난 곳에서 삶의
의미를 찾으려는 사람들에게는 동경할 만한 것이 되겠지만, 현실세

계의 문제에 관심을 집중하고 있는 사람들이나 현실 속에서 살아가는 사람 대부분에게 상식적으로 받아들이기 힘든 것으로 보일 수도 있다. 사실 양계초의 이런 발상이 결코 상식적인 세계관에 근거를 두었다고 할 수도 없다.

양계초의 논리를 따른다면 현실세계에 대한 관심적인 태도와 무관심적인 태도 사이의 근본적인 차이는 객관세계의 실재성 여부에 대한 관점과 신념의 차이에서 비롯한다. 물론 양계초는 객관세계의 실재성을 결코 인정하지 않는 관점을 견지하고 있으며, 이는 단순한 관점의 수준을 넘어서서 강한 신념이나 근본적인 인생관으로 볼 수 있을 정도이다.

천하의 경계는 즐겁고 근심스러우며 놀랍고 기쁘지 않은 것이란 없다. 그러나 실제로는 기쁠 것도 근심할 것도 놀랄 것도 기뻐할 것도 없다. 즐거워하고 근심하며 놀라고 기뻐하는 것은 모두 사람의 마음이다. […] 그러나 호걸(豪傑) 같은 선비들은 크게 놀랄 것도 크게 기뻐할 것도 크게 괴로워할 것도 크게 즐거워할 것도 크게 근심할 것도 크게 두려워할 것도 없다. 이렇게 될 수 있는 데에, 삼계유심(三界唯心)의 진리를 명백히 깨닫는 것, 그리하여 마음속의 노예를 제거하는 것 외에 달리 무슨 방법이 있겠는가! 진실로 이러한 뜻을 알게 된다면 사람들은 모두 다 호걸이 될 수 있다.[8]

만일 객관세계의 실재성을 인정한다면, 세계는 우리가 보고 느끼는 그대로이고 또 진실로 존재하는 것이란 바로 이 세계밖에 없게 된다. 또 진실로 존재하는 것이 현실세계라면, 인간이 가질 수 있는 관심은 모두 현실세계에 집중되고, 현실에 대한 절실한 관심에서 비롯한 집착에서 벗어날 수 없게 된다.

현재 눈에 보이고 느껴지는 이 세계가 존재하는 것의 전부이고 의미 있는 것의 전부라면, 인간은 결코 외물(外物)의 구속에서 벗어날 수 없고, 무관심적이거나 무목적적인 눈으로 세상을 볼 수 없게 된다. 양계초가 말한 '마음속의 노예'가 바로 이를 가리키는 것이고, '호걸'은 자신의 마음만이 실재임을 깨달아 외물에 대한 집착과 구속으로부터 벗어나서 세상 만물을 무관심적으로 볼 수 있는 사람을 의미한다.

이렇게 보면 양계초는 '삼계유심'이라는 불교의 유심론에 입각해서 인간과 세계를 이해하고, 이런 입장을 견지하는 사람을 호걸이라 하였으며, 그의 삶의 방식을 '생활의 예술화'라고 하였던 것이다. 그러나 '생활의 예술화'라는 것이 가장 이상적인 삶의 모습이라는 점은 충분히 긍정할 수 있지만, '안 될 줄 알면서도 하는' 공자나 '행하면서도 집착하지 않는' 장자 같은 성인들과 최소한 이들의 이론을 이해하고 따를 수 있는 양계초 같은 현자에게나 가능하다고 한다면, 이는 상식 수준에서 도달하기 쉬운 일이 아님도 분명하다.

객관세계의 실재성 여부는 그 자체가 이미 너무 방대하고 난해한 주제이며, 쉽게 옳고 그름을 검증하거나 논증할 수 있는 성질의 것이

결코 아니다. 게다가 객관세계의 실재성이라는 문제에 대해서 공자와 장자 또 '삼계유심'을 주장하는 불교도 각각 정도와 관점의 차이가 있을 수밖에 없다.

물론 이 문제에 대해 양계초 본인도 어떤 논증이나 체계적인 이론을 제시한 적이 없다. 양계초는 주로 불교의 유심론(唯心論)을 단편적으로 거론하였을 뿐이다. 객관세계의 실재성 여부라는 큰 문제는 일단 덮어두더라도, '객관세계의 실재성을 부정하는 입장을 견지하면서도 현실의 삶을 잘 영위하려는 태도'에 대해서 논의하는 것은 별 문제가 되지 않을 것이다.

현실세계만을 바라보고 그것이 전부인 양 생각한다면, 자연히 이에 집착하고 안달하며 아등바등 살게 된다. 이렇게 사는 것이 외물의 '노예'가 되어 구차하게 살아가는 속인의 삶이라면, '삼계유심'을 깨달은 공자 · 장자 · 양계초 같은 소위 호걸이라는 사람들은 밥 안 먹고 살 수 있나? 호걸이 되면 맑은 공기 숨 쉬고 아침 이슬 마시면서 살아갈 수 있을까? 또 저 혼자는 그렇게 산다 하더라도, 처자식은 무슨 죄가 있나? "사흘 굶어 도둑질 아니 할 놈 없다."는 말처럼 냉정한 현실의 문제나 처절한 생존의 문제에 직면해서도 여전히 '삼계유심'의 '호걸'이 변함이 없겠는가?

물론 이러한 문제가 호걸과 노예를 가르는 분기점이 되겠지만, 역사적으로 보더라도 호걸과 노예의 대결은 예외 없이 항상 노예의 패배로 결론이 났다. 그도 그럴 것이 '호걸'이 바로 승자에 대한 호칭이

고 '노예'는 바로 패자에 대한 호칭이기 때문이다. 양계초라는 인물도 그 행적을 본다면 마음속 노예를 제거하여 당당히 호걸의 반열에 오른 인물임에 의심의 여지가 없다.

객관세계의 실재성을 인정하지 않는 관점을 견지하면서 냉정한 현실의 문제나 처절한 생존의 문제에 대처하는 적절한 방식이, 바로 '안될 줄을 알면서도 하거나' '행하면서도 집착하지 않는' 것이라고 할 수 있겠다. 또 이를 달리 말하면 '현실'과 '이상' 사이의 균형을 잡는 묘책이라고 할 수도 있겠다. 불교도 이 문제에서는 별 차이가 없다. "보살은 현상에 집착함이 없이 행위한다."[9]는 말 역시 이런 의미이다. "내일 지구의 종말이 온다 하더라도 오늘 한 그루의 사과나무를 심겠다."고 한 스피노자(Baruch de Spinoza)의 말 또한 같은 의미라고 생각된다. 양계초 자신도 여러 사상들 간의 관점과 주장의 미묘한 차이를 크게 문제 삼지 않고, 이들이 도달한 수준이나 정도가 지극히 유사하다는 점에 초점을 맞추면서 생활의 예술화를 주장했던 것이다.

장자의 학설에 대해, 오늘 여러 말을 하기가 어렵지만, 「제물론」에 있는 두 마디 말로 그의 책 전부를 총괄해서 말하자면 다음과 같다. "천지는 나와 함께 태어났고, 만물은 나와 하나이다." 그가 이상으로 삼았던 경지는 공자와 큰 차이가 없다. 단지 이런 경지에 도달하는 방법이 달랐을 뿐이다. 공자는 일상의 삶 속에서 이를 체험하려 했고, 장자는 이를 번거롭게 여기고 현상을 벗어나서 이런 경지를 추구하였다.

그리하여 장자가 말하기를, 공자는 '세상 안에서 노닐고' 자신은 '세상 밖에서 노니는' 셈이라고 하였다. 이 두 가지 방법 중 어느 것이 더 나은지는 잠시 덮어두자. 나는 이런 경지가 엄청난 노력을 기울인 뒤라야 실현 가능한 것임을 확신한다. 나는 또한 이런 경지가 충분히 실현 가능하고 우리들에게 지극히 유익함을 확신한다. 나는 전 세계 인류의 진화가 모두 이런 경지를 실현하는 길로 나아가야 함을 확신한다.[10]

3. 생활취미와 예술

양계초는 생활취미의 대상을 특정한 사물에 한정하지는 않았다. 생활취미는 대상이 무엇인가가 중요한 것이 아니라, 대상이 자신과 어떤 관계에 있는지가 중요하다고 하였다. 하지만 대상과 자신의 관계가 밀접할수록 생활취미를 느낄 가능성이 크다면, 그 대상이 지나친 관심을 유발할 가능성에 대한 우려도 함께 증가한다. 그리하여 양계초는 자신과의 관계가 밀접하여 주의를 기울이게 만들지만 큰 이해관계가 걸려 있지 않고, 또 의미 있는 체험을 가능하게 하지만 사소한 사물을 예로 들어, 대상과 자신 사이의 어떤 관계가 취미를 생산하게 되는지를 설명하였다.

우리들의 자연에 대한 취미가 꽃을 심는 것만 한 게 없다고 항상 생

각해왔다. 산과 물, 바람과 달 같은 자연의 아름다움이, 비록 나의 감정을 몰입하게 하지만, 이들과 내가 특별한 관계가 있는 것은 아니기 때문에, 때때로 이들의 아름답고 미묘한 맛을 느끼지 못하는 경우도 있다. 하지만 자신의 손으로 심은 꽃은, 마치 꽃의 생명과 나의 생명이 합쳐져서 하나가 된 것 같다. 그리하여 꽃을 바라볼 때, 말로 설명하기 힘든 더없는 묘미가 있는 것이다.[11]

그러나 모든 생활취미가 곧 예술이 아님은 분명하다. 그리고 '생활의 예술화'에서 말하는 '예술'은, 특수한 방식의 어떤 삶과 이른바 '예술'이라는 것이 '무관심성'이나 '무목적성'이라는 유사점이 있음에 착안하여, '예술'이라는 용어가 지닌 평가적인 의미를 끌어와서 특수한 방식의 어떤 삶에 빗댄 것일 뿐이다. 따라서 그런 삶과 예술 자체가 직접적인 관련이 있는 것으로 생각하기는 어려운 점이 있었다.

그런데 예술과 생활취미 사이의 유사점이 단순히 '무관심성'이나 '무목적성' 정도가 아니라, 근원적인 동질성이 있는 것으로 파악하였음을 볼 수 있는 다른 근거가 있다. 양계초는 「미술과 생활」이라는 글에서 취미의 원천에 대해 다음과 같은 세 갈래의 해석을 하였는데, 생활취미와 예술의 근원적인 동질성에 대한 견해가 제시된 것으로 판단된다.

첫째, 경물에 대한 감상과 재현. 사람이 아무리 비천한 직업에 종사

하거나 아무리 고통스럽고 힘든 처지에 있다 할지라도, 자연의 아름다움과 접촉할 기회는 있기 마련이다. 흘러가는 시냇물과 만발한 꽃, 뭉게구름과 밝은 달, 아름다운 그때 그곳, 즐거웠던 일들을 한순간이라도 느낄 수가 있다면, 하루 종일의 피로를 홀연히 회복할 수 있고 또 오랜 동안의 번뇌를 저 하늘 위 구름 밖으로 던져버릴 수도 있다. 만일 이러한 영상과 음향을 뇌리에 새겨놓아 수시로 재현해낼 수 있다면, 매번 재현할 때마다 처음 느꼈던 것과 같거나 혹은 처음의 느낌과 버금가는 효과를 얻을 수 있을 것이다. 사람들이 세속의 힘든 생활 속에서 취미를 얻으려 한다면, 이것도 하나의 방법일 것이다.[12]

양계초는 취미의 원천으로 '경물에 대한 감상과 재현'을 말하였다. 고통스럽고 힘든 삶 자체는 벗어나기를 원한다고 쉽게 벗어날 수 있는 것이 아니다. 그렇다고 해서 끊임없이 괴로워하면서 시간을 보낼 수도 없는 일이다. 고통스러운 현실의 문제로부터 잠시 눈을 돌려 아름다운 자연을 살펴보고 즐거웠던 추억 속으로 생각을 옮겨보는 것이, 그나마 삶을 의미 있게 만드는 취미를 찾을 수 있는 계기가 될 것이다. 그리고 즐거운 이미지들을 반복적으로 재현한다는 것은 바로 예술 작품에서의 재현과 연결되는 것으로 볼 수 있다.

둘째, 심정의 표출과 인계(印契). 사람의 심리라는 것은, 즐거운 일이 있을 때 즐거운 일들을 모아서 생각하면 할수록 더 즐거운 법이다. 혹

은 다른 사람이 나를 대신하여 그것을 지적해준다면 그 즐거움은 배가된다. 무릇 괴로운 일이 있을 때, 그 괴로운 일들을 다 토로해버리거나 다른 사람이 나의 괴로움을 알고 나를 대신해 말해준다면, 나의 고통은 오히려 감소한다. 그뿐 아니라 다른 사람의 즐거움을 보고 말하는 것이 나의 즐거움을 증가시키고, 다른 사람의 고통을 알고 말해주는 것이 나의 고통을 감소시키기도 한다. 이러한 이치는 사람들의 마음속에 모두 미묘한 곳이 있기 때문인데, 그 가려운 곳을 긁기만 하면, 미묘한 문을 열 수 있게 된다. 그때의 유쾌함이란 정말 이전에는 없었던 것이기에, 속된 말로 "기분 좋다!"라고도 한다. 우리가 취미를 얻으려 한다면, 이 또한 하나의 방법이 된다.[13]

양계초는 취미의 또 다른 원천으로 '심정의 표출과 인계'를 말하였다. 마음속의 괴로움과 기쁨을 다른 사람들과 나누면, 기쁨은 커지고 괴로움은 감소하게 된다. 또 누군가가 말로 표현하여 지적하거나 기술해낸다면, 이 순간은 '유쾌(愉快)'를 경험할 수 있게 된다는 말이다. 심정을 표출하고 이를 형상화한 것이 마음의 미묘한 부분을 정확히 드러내야 한다는 취지에서, 양계초는 '인계'라는 말을 썼던 것인데, '인계'는 '심상(心象)과 형적[形迹: 드러난 이미지]이 일치함'을 뜻한다. 심정의 표출은 삶의 취미를 증가시키는 계기가 될 것이고, '인계'라는 말은 표현의 적절함과 그러한 적절한 표현이 감상자의 깊은 공감을 불러일으킬 수 있음과도 관련됨을 뜻한다.

셋째, 다른 세계에 대한 상상과 몰입. 현재의 환경에 대한 불만은 인류의 보편적인 심리이고, 인류가 진화할 수 있었던 것도 바로 이 때문이다. 비록 특별한 불만이 없더라도 똑같은 환경에서 오래 생활하다 보면 자연 싫증이 나기 마련이다. 불만스러울 때 실컷 불만을 표출하고 싫증 날 때 실컷 싫증 낸다 하더라도, 불만과 싫증에서 벗어날 수는 없다. 이것이 바로 고뇌의 근원이다. 그렇다면 이를 구제할 방법은 없는가? 육체적인 생활이 비록 현실의 환경에 꼭꼭 둘러싸여 있어도 정신적인 생활은 항상 환경에 대해서 독립을 선포하기 마련이다. 장래의 어떠어떠한 희망을 생각한다거나, 문학가의 무릉도원, 철학가의 유토피아, 종교인의 천당이나 극락정토 같은 다른 세계가 어떠하리라는 생각을 하게 되면, 홀연히 현실세계를 초월하여 이상세계로 몰입하게 된다. 이것이 바로 그 사람의 자유로운 세계이다. 우리가 취미를 구한다면 이 또한 하나의 방법이다.[14]

'경물에 대한 감상'과 '심정의 표출', '다른 세계에 대한 상상과 몰입'은 사실 동일 선상의 것들을 달리 표현한 것이다. 그 각각은 '경물에서 얻은 심상', '일상생활 속에서 품었던 심정', '마음속 이상세계'를 말한다. 그 공통점은 사람들이 마음에 품었던 '심상(心象)'을 말하는 것이다. 하지만 각각의 심상들만으로 생활취미를 구성할 수 있는 것이 아니고, 심상들을 반복적으로 재현해내고 그 표현이 적절할 때, 비로소 생활취미를 구성해낼 수 있다는 것이 양계초의 설명이다. 양계

초가 소설의 중요성을 강조한 대목에서, '재현'이나 '인계'라는 개념에 대한 더 자세하고 정확한 설명을 찾을 수 있다.

인지상정(人之常情)을 말하면, 마음속에 품었던 생각이나 겪었던 일들에 대해서, 왕왕 부족하게 느끼는 바가 있고, 그저 습관적으로 넘겨서 자세히 살피지 못한 바도 있다. 슬프거나 즐겁거나 원망스럽거나 노하거나 그리워하거나 놀라거나 걱정하거나 부끄러워하는 일 등에 대해, 일반적으로 그런 일이 있음은 알지만 그 까닭을 알지 못하는 경우가 많다. 그런 정황을 표현하려 해도, 마음에 명백히 드러나지 않고 입으로 또렷이 말할 수도 없으며 글로 척척 써내기도 곤란하다. 어떤 사람이 있어 처음부터 끝까지 송두리째 철저하게 드러내어 이를 보여준다면, 책상을 두드리며 "그래그래 바로 그 말이야!"라고 감탄하게 된다. [……] 사람을 깊이 감동시키는 데 이보다 더한 것은 없다.[15]

'재현'이나 '인계'는 단순히 일상적인 것들을 재현하여 형상화한다는 뜻이 아니라, 그러한 사실이 있음은 알고 있지만 그 까닭을 명확히 알 수 없는 미묘한 것들 그리하여 마치 가려운 느낌을 주는 것들을 재현하고 형상화한다는 말이다. 그리고 양계초는 특별히 이러한 체험에서 '유쾌'라는 반응이 생긴다고 하였다. 그런데 이런 경우들은 본질적으로 미묘하여 말하기 곤란한 것이라 하였으므로, 필자가 생각해본 몇몇 사례들을 통해서 그 의미의 일단이라도 파악해볼 수 있을 것

이다. 예를 들면, 시의 어떤 구절이 바로 자신의 마음을 그대로 읊은 것 같거나, 그림 속 이미지가 마치 자기 뇌리에 원래 새겨져 있는 것을 보여주는 것 같을 때, 또 언젠가 자신이 홀로 흥얼거렸음직한 멜로디를 듣게 되었을 때, 이런 경우를 '심상'과 '형적'이 일치하는 '인계'의 체험이라 할 수 있을 것이라 생각된다.

양계초가 말한 '그 까닭을 알 수 없는 것[不知其所以然]'·'사람들 마음속 미묘한 곳[個人心理的微妙的所在]'·'가려운 곳[痒處]'을 정확하게 드러내 보여주는 것에서 '유쾌'를 얻을 수 있다는 것은, 바로 예술이 생활취미를 형성하고 삶의 즐거움을 증가시킨다는 뜻으로 받아들일 수 있다. 또 예술이 보편적인 이치나 진리라는 것을 보여줄 수 있다고 주장할 때, 예술 작품에 드러나는 그 보편적인 이치나 진리라는 것이 바로 양계초가 말한 경우들이라고 설명한다면, 이는 예술의 보편성이나 예술의 진리에 대한 훌륭한 해답이 될 수 있다고 생각한다.

왜냐하면 '그 까닭을 알 수 없는 것', '사람들 마음속 미묘한 곳', '가려운 곳'은 사람들 대부분이 갖고 있는 것으로 인지상정이라 할 만한 보편적인 것이기 때문이다. 그리고 알 수 없던 까닭을 명백히 드러내거나 미묘한 곳을 지적하거나 가려운 곳을 긁음으로써 마치 맺혀 있던 응어리가 해소된 느낌을 주게 되면, 이는 사람들의 깊은 공감을 얻어 '유쾌'라는 반응을 일으키게 된다. 말하자면 '유쾌'는 깊은 공감에 부수되는 정서적인 반응이라는 설명이 가능하다.

취미를 즐기는 정도는 사람마다 큰 차이가 있다. 감수성이 민감하면 취미가 증가하고 감수성이 둔하면 취미가 감소한다. 감수성을 유발하는 계기가 많으면 취미가 강화되고 감수성을 유발하는 계기가 적으면 취미가 약화된다. 오로지 사람들의 감수성이 무뎌지지 않도록 자극하여 유발하는 세 종류의 이기(利器)가 있으니, 문학·음악·미술이다.[16]

예술 작품이 생활취미를 증가시킬 수 있고 '유쾌'라는 삶의 즐거움을 보탤 수 있는 동시에, '그 까닭을 알 수 없는 것'·'사람들 마음속 미묘한 곳'·'가려운 곳'에 민감하게 반응하는 감수성을 배양할 수도 있게 한다. 그리고 양계초는 이런 것들을 표현해낼 수 있는 능력을 '교묘함[巧]'[17]이라 하고 이를 예술에서의 '천재'라고 설명하였다. 이 '교묘함'이라는 능력은 가르쳐서 배울 수 있는 것이 아니고 스스로 터득할 수밖에 없는 것이므로, "마음으로 짐작할 뿐 말로써 전해지지는 않는[可以意會, 不可以言傳]" 것이므로 위대한 예술가나 천재에 속한다고 했던 것이다. 양계초가 제시한 '교묘함'이라는 개념은 예술에서의 천재를 설명하는 아주 흥미롭고 설득력 있는 주장이라 할 수 있겠다.

4. 결론

양계초의 '생활취미론'은 중국 전통의 세계관과 인생론이 그 기저를 이루고 있는 것으로, 이상적인 삶의 형태를 '생활의 예술화'라는 말로 제시하고 있다. 이는 삶 속에서 취미를 혹은 일상사에서 즐거움을 찾도록 노력한다는 이론이다. 하지만 삶 속에서 취미를 찾으려는 시도와 일상사에서 즐거움을 찾으려는 노력이, 곧바로 '생활의 예술화'를 보증하는 것은 아니다. '생활의 예술화'는 '안 될 줄 알면서도 하거나' '행하면서도 집착하지 않는' 삶의 방식이 전제되어 있다. 또 이런 삶의 방식은 '삼계유심'의 도리를 명백히 깨달아 '마음속 노예'를 제거해야 된다는 전제가 있다. 하지만 남을 이기기는 쉬워도 '마음속 노예'라는 자기 자신을 이기기는 오히려 어려우므로, 양계초 본인도 "이런 경지가 엄청난 노력을 기울인 뒤라야 실현 가능한 것"이라 하였다.

그리고 삶 속에서 취미를 혹은 일상사에서 즐거움을 찾는 적절한 방법이, 바로 예술 체험과 동일한 구조로 되어 있다는 점에서, 양계초의 생활취미론이 바로 하나의 예술론으로 제시될 수 있었다. 하지만 예술의 가치나 의미라는 것이 일상적인 것의 단순한 재현에 있는 것이 아니라, '그 까닭을 알 수 없는 것'·'사람들 마음속 미묘한 곳'·'가려운 곳'을 표현해내어 깊은 공감을 끌어내고 응어리를 풀어주어 삶에 의미를 더하며 '유쾌'라는 즐거움을 증가시키는 데 있기 때문에, 일상적인 것을 넘어서는 재능인 '교묘함'이라는 천재가 예술에서의 관

건이 된다고 하였다. 생활취미를 증가시키기 위해 감수성을 배양하는 최상의 수단으로 예술이라는 것이 제시되었지만, 정작 예술의 관건이 되는 이 '교묘함'이라는 재능은 학습으로 얻어질 수 있는 것이 아니고 말로써 전달될 수 있는 것도 아니다.

'생활의 예술화'라는 것이 공자나 장자처럼 '안 될 줄 알면서도 하거나' '행하면서도 집착하지 않을' 정도의 수준에 이르기까지 수양을 위해 엄청난 노력을 기울인 사람들에게나 가능한 일이라면, 이는 일반화하기에는 너무 요원해 보이는 일이다. 또 예술에서 특별한 체험과 즐거움을 얻기 위해서 '교묘함'이라는 천재가 요구된다면, 이 또한 일반화하기는 어려워 보인다.

일상의 삶 자체에 벗어나기 힘든 고통이 있고 세속적인 삶 속에 쉽게 해결될 수 없는 문제가 있다면, 그 해결책이라는 것도 아주 일반적이거나 쉬운 것이 아님은 당연할 것이다. 그리하여 양계초가 제시한 방법이 하나같이 요원해 보인다. 하지만 이런 방법들이 요원해 보이는 까닭은, 양계초가 제시한 방법론에 문제가 있어서라기보다는, 인간의 삶 자체에 원래부터 내재해 있는 해결하기 어려운 문제 때문이라고 보는 편이 더 옳을 것이다.

일상사에서 즐거움을 찾고 삶 속에서 취미를 찾도록 노력한다 하더라도, 반드시 '생활의 예술화'가 이루어지는 것은 아니다. 또 생활취미를 위하여 예술교육을 통해서 민감한 감수성을 배양하도록 노력한다 하더라도, 반드시 '교묘함'이라는 재능이 얻어지는 것도 아니다.

그렇다면 요원한 목표를 위해서 이렇게 힘들게 노력하는 것이 무슨 의미가 있을까? 그리고 양계초가 말한 예술교육이라는 것이 꼭 필요한가? 만일 이런 질문들을 양계초에게 던진다면, 우리는 아마 양계초에게서 다음과 같은 대답을 들을 가능성이 가장 크리라 생각된다.

　"일상사에서 즐거움을 찾고 삶 속에서 취미를 찾도록 노력하며, 예술을 통해서 감수성을 배양하는 것보다 더 나은 방법이 있는가? 이것이 아마 인간이 가진 결코 만족스럽지 않은 최선책일지도 모른다. 그러니 '안 될 줄 알면서도 하라.'고 하거나 '행하면서도 집착하지 말라.'고 하는 수밖에."

후기: 삼계유심(三界唯心)에 대하여

양계초는 취미의 이론을 주장하면서 '삼계유심'이라는 세계관이 바탕이 되었다고 하였지만, '삼계유심'에 대한 논리적인 분석이나 구체적인 설명을 제시하지는 않았다. 그런데 '세계는 마음으로 만들어진 것'이라는 의미인 '삼계유심'은 개념적으로나 상식적으로도 이해하기 쉬운 주장이 아니기 때문에 개념 분석과 보충 설명이 필요하다 생각된다.

'삼계유심'의 세계관을 이해하기 어려운 이유는, 첫째, 개념 자체가 다층적인 함의를 갖고 있어 직관적인 이해가 쉽지 않기 때문이다. 둘째, 우리의 일상적인 체험 및 상식과 부합하지 않기 때문이다. 셋째, '인과(因果)'와 '공(空)'이라는 불교의 중요 개념들과도 서로 모순되어 보이기 때문이다. 넷째, '삼계유심'이 불교적인 세계관의 기본 전제이

기도 하지만 동시에 최고의 경지를 의미하기 때문이다.

양계초가 말한 '삼계유심'의 의미를 제대로 이해하기 위해서라도, 첫째, '삼계유심'에 대한 정확한 개념 정의가 필요하고, 둘째, '삼계유심'으로 일상의 체험 및 상식을 설명할 수 있어야 하며, 셋째, '삼계유심'의 '심[마음]'과 '인과' 및 '공'이라는 개념과의 논리적인 관계도 분명하게 밝혀야 하고, 넷째, 붓다의 경지와 '마음'의 연관성을 제시해야 한다.

삼계유심(三界唯心): 욕계(欲界), 색계(色界), 무색계(無色界)의 생멸 윤회하는 우주가 표면적으로는 실재하는 것처럼 보이지만, 사실은 허망하여 실체가 없다. 세계는 우리의 망령된 마음이 분별의 작용을 일으켜 만들어낸 것이다.

삼세인과(三世因果): 과거, 현재, 미래 삼세(三世)의 사물이 인과의 연속선상에 있다. 과거가 원인이 되어 현재의 결과가 있고, 현재가 원인이 되어 미래의 결과가 있다. 따라서 과거에 발생한 사물이 단멸(斷滅)하지 않고 현재에까지 영향을 미치며, 현재에 발생한 사물 또한 단멸하지 않고 미래에 영향을 미친다. 모든 현상은 인과의 법칙에 의하여 생멸 변화한다.

일체개공(一切皆空): 모든 현상과 존재가 공(空)하다는 뜻으로, 모든

사물은 독립적인 실체가 없다는 말. 이는 불교의 기본적인 명제이고 근본적인 입장이다.

위의 세 명제는 불교의 기본적인 원리이지만, 서로 모순되어 보인다. '삼세인과'라 하여 과거 · 현재 · 미래가 인과의 법칙으로 구성되어 있다고 하면서, 동시에 '삼계유심'이라 하여 세계가 마음으로 만들어진 것이라고 한다면, 이는 '인과'가 법칙으로서의 객관성을 상실하여 나의 '망령된 마음'에 따라서 이렇게도 되고 저렇게도 된다는 뜻으로 이해될 수 있다.

그리고 '삼계유심'이라 하여 세계가 마음으로 만들어진 것이라고 한다면, 세계는 그 실체가 없다 하더라도 세계를 만든 나의 마음은 세계를 만든 원인이 되므로, 세계를 만든 마음만큼은 그것이 망령되든 어떻든 실재하는 것이라고 해야 한다.

그런데 다시 '일체개공'이라 하여 일체의 것이 공허하다고 이야기한다면, 삼계(三界)는 공허한 것이 되고, 삼계를 만든 마음도 공허한 것이 되며, 인과의 법칙마저도 공허한 것이 되지 않을 수 없다.

망령된 마음이 분별의 작용을 일으키지 않아 참된 마음으로 돌아간다면, 삼계는 없더라도 망령되지 않은 참된 마음만은 공허하지 않게 있어야 된다. 그렇다면 '일체개공'이라는 말은 어울리지 않는다.

또 일체의 것이 공허하다면, 누구는 몽둥이로 맞아도 아프지 않고, 불덩어리를 삼켜도 뜨겁지 않다는 말인가? 내려치는 몽둥이가 공허

하고 타오르는 불덩어리가 공허한가?

'일체개공'의 논리를 따르면 마음의 실재가 부정되고, 마음의 실재가 부정되면 삼계의 실재가 부정되며, 삼계의 실재가 부정되면 과거·현재·미래 세계의 인과관계도 부정되어야 하고, 인과가 부정되면 맞아도 아프지 않고 불에 타도 뜨겁지 않다고 해야 된다. 이것이 말이 되는가?

다시 이를 뒤집어 이야기하면, 맞으면 아프고 불에 타면 뜨겁다고 한다면 인과는 부정되지 않고, 인과가 부정되지 않으면 인과의 법칙으로 구성된 이 세계는 실재하며, 이 세계가 실재한다면 이 세계를 원인과 결과에 따라서 느끼거나 아는 것이 바로 나의 마음이지 나의 망령된 마음이 제멋대로 세계를 만들어내는 것은 아니라고 해야 한다.

또 이 모든 것이 마음이 만들어낸 것이라 하더라도, 마음은 망령된 것이 아니라 최소한 질서 정연한 인과율을 유지하는 것이어야 한다. 그리고 세계가 인과의 법칙으로 구성된 실재하는 것이든, 인과의 법칙을 갖춘 나의 마음으로 만든 관념적인 것이든, '일체개공'이라는 주장과는 양립할 수 없다.

이를 각각 다른 말로 설명하면, '삼세인과'는 질서 정연한 인과율을 인정하는 철저한 '실재론'이고, '삼계유심'은 세계의 실재를 부정할지라도 마음의 실재는 인정하는 극단적인 '관념론'이며, '일체개공'은 세계든 마음이든 모든 것을 부정하는 근본적인 '허무론'이라고 정의할 수 있을 것이다. 그런데 사실상 이 주장들은 마치 '가위, 바위, 보'를

하는 것처럼 어느 것도 서로를 용납하지 않는다.

불교에서는 인과의 법칙을 중시하였고, 붓다의 가르침도 인과를 벗어나지 않는다고 하였다. 그리고 우리가 보는 세상의 모든 사물들은 인과의 법칙을 따르는 것으로 우리에게 이해된다. 인과의 법칙은 인간이 사물을 이해하는 기본적인 방식일 뿐 아니라, 과학의 기본적인 원리이기도 하다. 과학이라는 것이 바로 물질현상의 인과관계를 밝히는 행위이기 때문이다.

예를 들어 지금 목이 말라 물 한 잔을 마신다고 하자. 이 물은 원래 주전자 속 물이었고, 주전자 속 물은 수도관에서 나온 것이며, 수돗물은 취수장에서 온 것이고, 취수장의 물은 강물이며, 강물은 하늘에서 내린 빗물이 모인 것이고, 빗물은 수증기가 뭉친 구름에서 비롯한 것이다. 그리고 지구상에는 많은 양의 물이 있고, 그 물은 항상 증발하여 수증기가 되며, 내가 지금 마시는 이 물도 언젠가는 몸 밖으로 배출되어 물의 거대한 순환체계 속에 들어가게 된다는 것은 자명한 이치이다.

그러므로 지금 마시는 물 한 모금이 어디서 어떻게 온 원인이 없을 수 없고, 앞으로 어떻게 변해갈 것이라는 결과가 없을 수 없다. 하늘이 맑은 것도 원인이 있고, 바람 불고 비 내리며 천둥 번개가 치는 것도 모두 원인이 있다. 그리고 설령 하늘이 무너지고 땅이 갈라지는 일이 생긴다 하더라도, 거기에는 반드시 그럴 만한 원인이 있다고 봐야 한다.

그렇다면 '우연'이라는 말은 어떻게 생겨난 것인가? 우연이라는 말은 우리가 예상하지 못했던 일이 발생하여 아직 인과관계가 파악되지 않았음을 뜻하는 것이지, 그 일이 원인 없이 제멋대로 생겼다는 말은 아니다.

예를 들어 한여름 맑은 날 들판을 걷다가 얼음덩어리가 머리에 떨어지는 황당한 일이 생겼다고 하자. 그 일이 예상 밖의 일이고, 또 원인을 모르기 때문에 '우연'이라고 할 수 있을지는 모르지만, 얼음덩어리가 머리에 떨어지는 일 자체가 원인이 없을 수는 없다. 이런 일도 그 원인을 따져보면, 우박이 원인이었을 수도 있고 누가 숨어서 장난을 한 것일 수도 있다. 무슨 일이 일어나든 원인 없이 일어나는 일은 있을 수가 없다.

가령 우리가 원인을 파악하기 힘든 경우가 있다 하더라도, 그것이 인과를 벗어난 일임을 뜻하는 것은 아니다. 단지 우리가 현재 그 원인을 규명하지 못하고 있을 뿐이고, 시간이 흐르면 언젠가는 원인이 규명될 수도 있다. 또 원인이 되는 요소들이 지금은 사라져버린 경우라도, 원래 원인이 없었던 것은 아니다. 아주 크고 복잡한 사건이라면, 그와 관련된 요인들이 수없이 많아서 현실적으로 그 모두를 고려하기 어려운 경우는 있을 수 있다.

인간의 마음도 주위의 사물에 대해서 인과라는 척도를 갖고 볼 수밖에 없다. 인간이 무엇을 알려 하고 이해하려 하는 것 자체가 사물의 인과관계를 따지는 것이기도 하다. 가령 어떤 사람이 길을 가다가

갑자기 누군가에게 뺨을 맞았다고 하자. 그런데 그 사람이 아무 이유도 묻지 않은 채 아픈 뺨을 어루만지며 무심히 걸어가지는 않을 것이다. 반드시 그 이유를 따질 것이다. 그리하여 자신이 무슨 실수를 했음을 알았거나 혹은 그 사람이 정신병자임을 알았다면, 그 사건의 원인이 규명된 것이라 할 수 있고, 우리의 마음은 그 사건을 이해한 것이된다.

이렇게 우리 자신과 모든 사물은 한 치도 벗어날 수 없는 인과의 그물에 묶여 있다. 우주에서 단 하나의 사물이라도 인과를 벗어나서 존재하는 것을 찾을 수는 없다. 그러나 어느 사물도 그 가장 깊은 근원 즉 사물의 본체라는 것을 드러내는 법도 없다. 어떤 사물이든 인과로 구성되어 있지만, 사물을 구성하는 인과의 모든 요소들을 하나씩 제거하고 나면 궁극적으로 남는 것이 아무것도 없다는 말이다.

예를 들어 여기 한 사람을 두고, 그 사람의 본질[identity] 혹은 본체라는 것을 찾아본다고 하자. 그의 신체는 여러 물질들의 구성물이고, 그 사람의 유전인자는 부모에게서 받은 것이며, 그 부모는 또 각자 부모의 자식이다. 이런 식으로 원인을 찾아 거슬러 올라가면, 어느 사물이든 고유한 본질이라는 것은 보이지 않고, 그 근원이 끝없는 데에 이르러 묘연해질 수밖에 없다.

어느 사물이든 그것을 둘러싼 무수한 인과들이 양파의 껍질처럼 겹겹이 둘려 있지만, 그 사물의 진정한 알맹이인 본체라는 것은 보이지 않는다. 이는 마치 극장의 영화처럼 빛과 소리와 형상들이 수없이 얽

혀 있지만, 어디서도 사물의 고유한 본질이 드러나지 않는 것과 흡사하다. 우리의 삶과 세계라는 것도 조금 거리를 두고 보면 이와 비슷한 모양이다. 그러므로 '삼세인과'와 '일체개공'이 서로 모순되는 것은 아니다.

 '일체개공'은 세계의 이런 모습을 지적한 말로, 모든 사물에서 그 진정한 알맹이인 본체를 볼 수 없다는 이야기이지, 사물을 구성하는 인과가 없다거나 그런 현상마저도 없다는 뜻은 아니다. 사물의 근원을 규명하려는 노력은 철학이나 종교뿐 아니라 자연과학을 통해서도 끊임없이 이루어져왔다. 형이상학이 그것이고, 신(神)을 찾는 것이 그것이며, 물질의 근원과 생명의 기원을 탐구하는 것이 바로 그것이다.
 양파의 껍질 같은 것이든 영화의 소리와 빛과 형상 같은 것이든, 이미 무엇이 있다고 한다면 이를 생겨나게 한 원인이 없을 수 없다. 그렇다고 해서 어떤 사물에서 세상 만물이 생겨났다고 할 수도 없다. 세상 만물의 궁극적인 원인이 어떤 사물이라고 한다면, 그 사물은 어디서 생겨났는지를 다시 묻지 않을 수 없기 때문이다. 우리의 눈앞에 이렇게 만물이 있다면, 만물이 생겨난 원인이 있다고 해야 하겠지만, 그 원인은 사물이라고 할 수 없는 묘한 상태에 빠지게 된다.
 한없이 계속되는 이런 의문에 대해, 인간의 마음은 인과를 밝히지 않은 채 그대로 둘 수가 없다. 그것은 마치 누군가에게 뺨을 맞고도 그 이유를 묻지 않은 채 아픈 뺨을 어루만지며 무심히 걸어갈 수 없는

것과 같은 이유 때문이다. 그리하여 인간은 만물의 궁극적인 원인이나 사물의 본체를 도(道)나 성(性)·신(神) 혹은 이념(Idea)이라는 개념들로 규정하면서, 스스로 인과의 균형을 맞춰왔다.

만물의 근원에 이름을 붙이는 일과, 궁극의 통찰이나 만족스러운 이해에 도달하는 일은 전혀 다른 것이다. 단지 임시방편으로 그렇게 해온 것일 뿐이다. 어떻든 만물의 근원 혹은 사물의 본체라는 것은, 사물로 설정될 수 없기 때문에 존재 여부를 물을 수 없고, 존재 여부를 물을 수 없기에 인과의 법칙을 적용할 수 없으며, 인과의 법칙을 적용할 수 없기에 '원칙적으로 이해 불가능[不可思議]'한 것이다. 따라서 물질현상의 인과관계를 규명하는 과학은, 인과율을 벗어나 있고 동시에 사물이 아닌 이 영역에 단 한 발짝도 들여놓을 수 없게 된다.

도(道)에서 만물이 나온 까닭이나 신(神)이 조물(造物)을 한 이유 같은 '형이상학적 견해'는, 인간의 사고가 '인과'를 넘어서 도달한 곳이고 사유의 극단이다. 그리고 '형이상학적 견해'라는 것은 말 그대로 '견해'일 뿐 '인과'가 아니기 때문에 깨닫거나 공감할 수는 있어도 논리적으로 이해할 수 있는 것은 아니다.

어떻든 사물의 본체라는 것은 인간에게는 이렇게 설정될 수밖에 없다. 그리고 존재 여부를 물을 수 없고 인과의 법칙을 적용할 수 없는 이 영역은, '일체개공'이라는 말의 '일체'의 범위에 속하는 것이 아니다. 일체의 것이란, 일체의 사물이고, 존재 여부를 물을 수 있는 것이며, 인과의 법칙에 묶여 있는 것이고, 생멸 윤회하는 것이다. 그리

고 '일체개공'도 이런 일체의 것들이 공허하다는 말이지, 만물의 본체나 도 혹은 불성(佛性)이나 자성(自性)이 또는 참마음[眞心]이나 심본체(心本體)가 공허하다는 이야기는 아니다.

세상 만물이 무수한 인과의 사슬로 복잡하게 연결되어 있을 뿐 실체가 없다면, 그것이 있다 하더라도 실재하는 것은 아니다. 또 만물이 실재하는 것이 아님에도 질서 정연한 인과의 법칙을 따르므로, 삶이 한바탕 꿈이라고 해도 아주 그럴듯한 꿈이고, 인생이 한 편의 영화라고 해도 결코 황당한 영화는 아닌 것이다.

따라서 내려치는 몽둥이는 분명 아프고, 타오르는 불덩어리는 분명 뜨겁다. 하지만 몽둥이는 실체가 없고, 불덩어리도 실체가 없으며, 그것을 느끼는 인간도 실체가 없기는 마찬가지다. 또 실체 없는 인간이 실체 없는 몽둥이나 실체 없는 불덩어리를 아프거나 뜨겁게 느끼므로, 이를 마음이 만든 것이라고 할 수밖에 없다. 감각을 통섭하는 마음이 없다면, 감각기관이라는 것은 자극을 받아들이는 살점에 지나지 않기 때문이다. 따라서 '삼계유심'과 '일체개공'은 서로 모순된 것이 아니다.

사물도 세계도 마음이 만든 것이고 실체가 없어서 망령된 것이라 하더라도, 삼세에 걸쳐 인과에 따라 윤회한다. 또 감각은 제멋대로 작용하는 것이 아니라 마음을 따르고, 마음은 인과의 법칙을 따른다. 생각이 인과를 벗어난 경우를 망상(妄想)이라 하고, 마음의 작용이 인과에 맞지 않는 것을 정신이상이라 한다. 따라서 우리의 마음이 바로

인과의 마음이거나, 적어도 인과를 포함하는 마음이라야 한다. 그러므로 '삼계유심'과 '삼세인과'는 서로 모순되지 않는다.

'삼계유심'은 모든 것이 마음에 달려 있고 마음에 의해 존재한다는 말이다. 마음에 증오와 분노의 인(因)을 심거나 사랑과 자비의 인을 심는 것은 사람마다 다르고, 각각의 인이 만드는 과(果) 또한 다르므로, 마음[因]에 따라서 세계[果]가 구성된다는 추론은 논리적이다.

하지만 이 말이 잠시 무슨 생각을 하거나 무엇을 바란다고 해서 곧바로 그런 세계가 구성된다는 뜻은 아니다. 잠깐의 생각이나 바람이라는 것은, 그에 상응하는 과(果)로서의 세계를 구성하기에는 아직 미미한 인(因)이기 때문이다. 오히려 생각의 습관이나 사고의 방식이 그에 상응하는 세계를 구성할 것이라고 하는 것이, 더 설득력 있는 추론이 되겠다. 결국 '삼계유심'이란 마음의 모양에 따라 그에 상응하는 세계가 구성된다는 의미라고 여겨진다.

그렇다면 인과의 윤회를 벗어나는 길도 마음에 윤회를 벗어날 인(因)을 쌓아서 윤회를 벗어나는 과(果)를 얻는 것이라 해야 할 것이다. 마음으로 사물을 만들고 삼계(三界)를 만들었으며 육도(六道)를 만들고 붓다도 만들었으므로, 『오고장구경(五苦章句經)』에 "이제 붓다가 되어 삼계를 독보(獨步)하는 것도, 따지고 보면 다 마음의 짓이다."라고 하였다.

붓다의 마음은 인연을 불문하고 우주만물을 모두 자신의 몸과 같

이 여겨 자비(慈悲)로 대하므로, '무연대자(無緣大慈)'·'동체대비(同體大悲)'라고 하였다. 인연을 불문한다는 것은 인과의 법칙을 벗어나 있다는 말이다. 인과의 법칙을 벗어난 것은, 개별적인 사물이 아니라 사물의 본체이고 만물의 근원이라 할 수 있다. 또 만물을 자신의 몸처럼 여긴다는 것은 만물과 한 몸이라는 말이다. 만물과 한 몸이라는 것은 개별적인 사물이 아니라, 만물과 동일시될 수 있는 그 무엇이라 할 수 있다. 인과의 법칙을 벗어나 있으면서 우주만물과 동일시될 수 있다면, 그것이 바로 만물의 본체이기 때문이다.

그리고 본체의 색상은 항상 사랑·인(仁)·자비 등의 말로 표현될 수밖에 없다. 시기·질투·분노·증오는 자신과 대상의 구별이 철저하고 점점 개별화되며 분리되는 방향으로 나아가지만, 사랑·인·자비는 항상 대상을 포용하고 하나가 되는 방향을 향하고 있기 때문이다. 그러므로 마음이 인연을 불문하고 만물을 포용할 때 바로 만물의 본체가 됨은 그 이치가 너무 당연하다. 그리하여 본체 그대로의 모습으로 세상에 왔다는 뜻에서 붓다의 다른 이름이 여래(如來)이고, 그의 성품은 자비이다.

3

채원배의
미학 사상

채원배[1]는 중국의 근대를 대표하는 저명한 학자이자 사상가·교육가이다. 1902년(36세)에 중국교육회를 창립하여 회장이 되었고, 1907년(40세)에 독일 라이프니츠대학에 유학하여 철학·미학·심리학·비교문화사 등을 공부하는 동안 칸트 사상의 영향을 많이 받았다. 1912년(45세)에 중화민국 초대 교육총장이 되었고, 1917년(50세)에는 북경대학 교장이 되었다. 그가 북경대학 교장으로 재임하면서 인맥이나 학력을 불문하고 실력 있고 수준 높은 인재들을 발탁하여 당시 중국의 쟁쟁한 학자들이 북경대학에 자리를 잡게 되었다. 그리하여 우수한 학자들이 자유롭게 학문을 펼치고 교류하며 수준 높은 이론들을 생산해냄으로써 중국의 학술이 새로운 변화와 발전의 단계를 맞는 데 큰 역할을 하였다.

채원배 교육 사상의 전체 모습은 1912년 발표한 「교육 방침에 대한 의견[對於敎育方針之意見]」이라는 글에 잘 나타나 있다. 그는 중국의 교육 방침으로 군국민주의(軍國民主義) 교육, 실리주의 교육, 공민도덕(公民道德) 교육, 세계관 교육, 미육(美育)의 다섯 방면을 주장하였다. '미육'이라는 말은 채원배가 원래 독일어에서 번역한 것으로 알려져 있는데, 그의 교육론을 대표하는 이론으로 오늘날까지도 자주 거론된다. 특히 "미육으로 나라를 구하자[美育救國].", "미육으로 종교를 대신하자[以美育代宗敎]." 등의 구호에서 보듯이, 그의 미육에 대한 열정은 상상을 초월할 만큼 대단한 것이었다.

오늘날 미학을 연구하는 중국 학자 대부분이 어떤 형태로든 그의 영향을 받았기 때문에, 그의 이론에 대해 역사적인 의미를 부여하고 긍정적인 평가를 해온 것이 사실이지만, 바로 이런 독특한 구호에서 보이는 것처럼 그의 이론이 현실감을 상실하고 극단적으로 이상화된 형태인 것 또한 사실이다. 그의 이론이 지나친 논리의 비약이나 오류를 내포하고 있을 가능성도 그만큼 더 크다는 말이다.

채원배가 처한 시대가 중국 역사의 대전환기라는 특수한 시기였고 계몽에 대한 절실한 요청이 있었다는 점을 고려한다면, 위급한 상황에서 지푸라기라도 잡아보려는 심정에서 좀 무리한 주장이 있었던 점을 이해할 수 없는 것은 아니다. 중국 미학사에서 채원배라는 인물이 차지하는 역사적인 위치와 중국 미학의 성립에 공헌하여 후대에 끼친 영향을 고려하면, 그의 이론을 분석하고 평가하여 그의 이론이 안고

있는 문제점을 보여주는 것도 중국 미학사의 일면을 살펴보는 계기가
될 수 있을 것이다.

1. 미육으로 나라를 구하자

채원배는 국민 계몽과 근대화를 위한 가장 효과적인 도구로 '미육
(美育)'이라는 교육 이론을 주장하였고, 그 방법론으로 '미학'이라는 학
문을 제시하였다. 그가 미육을 교육의 중요한 원칙으로 삼으면서 이
에 걸었던 기대는, 마치 그것이 만병통치약과 같은 작용을 해주기를
바라는 것이었다. 채원배가 중국 근대의 주목받는 사상가 중 한 사람
으로 또 교육가로 이름을 남긴 원인은 바로 '미육'이라는 특수한 용어
를 사용하여 개성 있는 주장을 펼친 데 힘입은 바가 크다.

미육의 범위에 관해서 말하자면 예술[美術]보다 범위가 훨씬 크다.
일체의 음악, 문학, 연극, 영화, 공원, 자그마한 정원의 배치, [예를 들
면 상해(上海) 같은] 번화한 도시, [예를 들면 용화(龍華) 같은] 조용한 농촌
등등. 그 외에도 [예를 들면 육조(六朝)시대 사람들이 청담(淸談)을 숭상했던
것과 같은] 개인의 행동거지, 사회의 조직과 학술단체, 산수(山水)의 이
용 및 기타 여러 사회 현상들, 이 모두가 미화(美化)의 대상이다. 미육
은 넓은 의미의 것이지만, 예술은 그 의미가 아주 협소하다.[2]

위 글에서 채원배가 주장한 미육의 범위라는 것이 사실상 인간 사회의 거의 모든 부분을 포괄할 만큼 그 범위가 넓어서 현실감을 결여하고 있다는 판단이 든다. 그렇다면 어떤 방법을 사용하여 이런 광범위한 영역에서 그가 의도한 목표에 도달할 것인가? 채원배는 미육의 방법론에 대해서 아주 간단하면서도 명료한 주장을 제시하였다.

미육이라는 것은, 미학의 이론을 교육에 응용하여, 감정을 도양(陶養)하는 것을 목표로 한다.[3]

인간 사회의 거의 모든 영역을 포괄하는 대상을 두고 채원배가 사용한 방법이 미학의 원리를 교육에 응용하는 것인데, 그 원리는 감정을 도양하는 지극히 간단한 것이다. 채원배가 설정한 목표와 그 방법 사이에는 도저히 좁히기 힘든 거리가 있어 보인다. 마치 천리 길을 나선 사람이 달랑 짚신 한 켤레만 손에 들고 있는 듯하다. 감정을 도양하는 것으로 계몽의 목표를 달성할 수 있다는 생각도 양계초[4]의 경우와 비슷하며, 이런 주장을 정당화하기 위해 채원배가 인용하는 근거도 양계초와 마찬가지로 『예기/악기』이다.

「악기」는 먼저 심리가 소리와 음에 영향을 줌을 설명한다. 「악기」에서 말하기를 "슬픈 마음을 느낄 때 그 소리는 불안·초조하고, 즐거운 마음을 느낄 때 그 소리는 느긋하고 완만하다."고 하였고, 또 말하기

를 "치세의 음은 안온하고 즐거우니 그 정치가 조화롭기 때문이고, 난세의 음은 원망에 사무쳐 분노하니 그 정치가 어긋나기 때문이다. 망국의 음은 수심으로 가득하니 백성이 고달프기 때문이다."고 하였다.

다음으로 소리와 음이 심리에 영향을 줌을 설명한다. 「악기」에서 말하기를 "섬세하고 미묘하며 불안하고 초조한 음이 나면 백성은 시름이 늘고 걱정하게 된다. 느긋하고 조화로우며 완만하고 평이하며 꾸밈이 다채로우나 가락은 간략한 음이 나면 백성은 편안하고 즐겁게 된다. 거칠고 사나우며 맹렬히 시작하여 떨쳐 끝맺고 널리 퍼져나가는 음이 나면 백성은 강하고 굳세게 된다. 방종하고 치우치며 사특하고 산만하며 늘어지고 넘쳐흐르는 음이 나면 백성은 음란하게 된다."고 하였다.

또 그 다음으로 악기(樂器)가 심리에 영향을 줌을 설명한다. 「악기」에서 말하기를 "종성(鍾聲)은 갱(鏗)하니 그 소리로 호령을 하고, 호령하여 기운을 진작시키며 충만한 기운으로 무업(武業)을 세운다. 군자는 종성을 들으면 무신을 생각한다. 석성(石聲)은 경(磬)하니 그 소리로 절의를 변별하고 절의를 변별하여 목숨을 바친다. 군자는 경성을 들으면 변방을 지키다 죽은 신하를 생각한다."고 하였다. 이들 간의 관계는 일일이 실험해보지 않아서 불변의 이론으로 확정하기는 힘들지만, 소리와 음이 심리와 서로 영향을 주고받는 작용이 있다는 사실만큼은 우리가 모두 인정하는 것이다.[5]

인간의 심리가 소리와 음에도 영향을 주지만, 소리와 음도 인간의

심리에 영향을 주므로, 음악의 기능을 잘 활용하면 인간의 심리에 의도하는 변화를 일으키는 일이 가능할 것이다. 따라서 음악의 영향력으로 널리 국민들의 심리 상태를 바꾸고 사회의 분위기를 변화시키는 일이 가능하다는 것이, 중국의 고전인 『예기/악기』에서 제시하는 이론이다. 그리고 채원배가 「악기」의 이론에 주목하게 된 근본적인 동기라는 것도, 사람들의 심리 상태를 바꿔서 사회의 분위기를 변화시키는 정도가 아니라, 궁극적으로는 실제의 변혁을 수행할 만큼 강한 '추진력'을 얻기 위해서였다.

사람마다 감정이 있지만, 그렇다고 해서 모두 위대하고 고상한 행위를 하는 것은 아니다. 이는 감정의 추진력이 박약하기 때문이다. 약한 것을 강하게 변화시키고 얇은 것을 두터운 것으로 바꾸는 데는 도양이 필요하다. 도양의 도구가 미적 대상이며, 도양하는 작용을 미육이라 한다.[6]

미육을 통해서 채원배가 목표하던 바는, 사람들의 감정을 강화하여 실제로 '위대하고 고상한 행위'를 하도록 하는 데 있었다. 그런데 '위대하고 고상한 행위'에는, 당시의 시대적 난관을 헤쳐나갈 수 있는 열사(烈士)나 의사(義士)들에게 어울림직한 극단적인 경우도 전제가 되었다. 또 이런 의미에서 "미육으로 나라를 구하자."라는 주장을 했다면 이는 지나치게 파격적인 주장으로 볼 수 있다.

일신의 생명을 버리고 여러 사람의 목숨을 구하기를 원하는 것, 일신의 이익을 버리고 여러 사람의 피해를 막는 것, 나와 남의 구별과 일신의 생사 그리고 이해관계를 깡그리 잊어버리는 것, 이런 위대하고 고상한 행위들은 완전히 감정에서 발동하는 것이다.[7]

물론 살신성인(殺身成仁)하는 '위대하고 고상한 행위'에 감정의 도양이라는 요소의 개입이 없다고 할 수는 없겠지만, 그런 행위들이 '완전히 감정에서 발동하는 것'이라고 보는 것은 지나친 생각이 아닐 수 없다. 왜냐하면 인격이 완성된 군자(君子)의 행위로 평가될 수 있는 '살신성인'이 감정의 추진력에 의해 결정된다고 한다면, 공자를 비롯한 역대의 많은 군자들은 모두 '의사'나 '열사'와 같은 격렬한 감정의 소유자들이었고, 또 이 때문에 군자가 되었다는 다소 황당한 이야기가 된다. 하지만 이런 이치상의 불합리라는 문제는 채원배의 교육 이론이 추구하는 거국적인 목표의 중요성과 정당성에 묻혀서 거의 무시되었거나, 혹은 『예기/악기』라는 고전의 권위에 가려서 소홀히 취급되었던 것으로 판단된다.

채원배 본인도 이론의 오류 가능성에 신경을 쓰기보다는 자신의 주장을 뒷받침하기 위한 논리 개발에 훨씬 더 마음을 썼던 것으로 보인다. 멸사봉공(滅私奉公)의 사회 개혁 정신은 '감정'에서 비롯되고, 감정을 도양하는 것이 '미육'의 목표이며, 감정을 도양하는 도구가 바로 '미적 대상'이다. 한편 채원배는 '미적 대상'들이 이런 작용을 하는 것

이 가능한 이유가 바로 미적 대상들이 가진 미의 '보편성'과 '초월성' 때문이라는 논리를 제시하였다.

한 바가지의 물을 한 사람이 마셔버리면 다른 사람은 목을 축일 수 없게 되고, 한 뼘의 땅을 한 사람이 차지해버리면 다른 사람은 함께 설 수 없게 된다. 이렇게 물질적으로 함께 나눌 수 없다고 예를 든 것은, 나와 남의 구별을 조장하고 사사롭고 이기적인 계산을 부추기는 것이다. 하지만 눈을 돌려 미적 대상을 살펴보면 이와 크게 다름을 알 수 있다. 무릇 미각·후각·촉각의 성질과 관계가 있는 것은 모두 미(美)라는 말로 논할 수 없는 것이다. 미감의 발동은 영상이나 음파를 전환하여 전달하는 시각과 청각에 한정된다. 따라서 순수하게 천하위공(天下爲公)의 뜻이 있는 것이다. 명산대천(名山大川)은 저마다 가서 유람할 수 있고, 석양명월(夕陽明月)도 저마다 보고 즐길 수 있다. 공원에 있는 조각상이나 미술관의 그림도 저마다 실컷 볼 수 있다. 제(齊)나라 선왕(宣王)이 "혼자서 즐기는 음악은 사람들과 즐기는 것만 못하고, 몇몇이 즐기는 음악은 여럿이 즐기는 것만 못하다."고 한 말과, 도연명이 "훌륭한 문장은 만인이 즐긴다."고 한 말은 모두 미의 보편성에 대한 증명이 된다.[8]

채원배는 명산대천, 석양명월, 공원의 조각상, 미술관의 그림, 음악, 문장 등을 미적 대상으로 제시하였고, 이들이 가진 보편성을 '천

하위공'으로 설명함으로써, 미적 대상이 지닌 그 '보편성'이라는 것이 사실상 '효용의 공공성' 또는 '효과의 광범위성'을 지시하는 말이 되어버렸다. 이런 미적 대상들의 '효용의 공공성'을 뒷받침하는 근거로 "혼자서 즐기는 음악은 사람들과 즐기는 것만 못하고 몇몇이 즐기는 음악은 여럿이 즐기는 것만 못하다."[9]라는 주장을 끌어왔는데, 이는 『맹자』에 있는 구절로 이상적인 정치와 군왕의 덕은 '천하위공'의 뜻을 지녀야 함을 말하는 것이 그 내용이다.

『맹자』에는 채원배의 주장과 마찬가지로 미적 대상의 효과가 보편적으로 용인됨을 주장하는 언급이 있다. 『맹자』는 감각적인 쾌와 불쾌의 원인에 대해서 일반적이고 상식적인 수준에서 감수성의 보편적인 일치를 말하였다.

맛에 관해서는 천하가 역아(易牙)에게 기대하는데, 이는 천하 사람들의 입이 비슷하기 때문이다. 귀 또한 그러하다. 소리에 관해서는 천하가 사광(師曠)에게 기대하는데, 이는 천하 사람들의 귀가 비슷하기 때문이다. 눈 또한 그러하다. 천하에 자도(子都)의 아름다움을 모르는 사람이 없다. 자도의 아름다움을 알지 못하는 사람은 눈이 없는 사람이다. 따라서 입으로 보는 맛에 관해서는 좋아하는 것이 같고, 귀로 듣는 소리에 관해서도 듣기 좋아하는 것이 같으며, 눈으로 보는 색에 관해서도 보기 좋아하는 것이 같다.[10]

감각적인 쾌·불쾌에 대한 상식 수준에서의 광범위한 일치는, '취미 판단의 보편성'이 아니라 '감각적 판단의 보편성'을 말하는 것이다. 이 '감각적 판단의 보편성'이 미적 대상의 '효용의 공공성'을 보장하는 근거가 되었고, 채원배는 이를 근거로 미적 대상의 보편성을 주장하였다. 물론 이는 감각적 취미의 판단에 보편성이 없다는 칸트[11]의 이론과 부합하는 주장이 아니다.

중국 전통의 철학이, 『맹자』의 경우처럼, 오관(五官)이 느끼는 감각적 쾌와 불쾌의 문제에 관해서 상식 수준에서의 보편성을 인정한다는 사실에는 큰 이견이 없다. 따라서 채원배는 감각적 인식의 광범한 일치를 크게 문제 삼지 않는 중국 철학의 전통에 근거하여, 지극히 상식적인 수준에서 미적 대상의 보편성을 주장한 것으로 보인다.

중국 철학에서 명가(名家)를 제외하면 인간의 인식 능력이나 감각·인지 능력의 완전성을 탐구한 경우는 잘 없었다. 궤변론자인 명가만이 인지 능력의 불완전성과 감각적 인식의 불확실성을 강하게 주장하였지만, 이 분야의 학술은 선진시대를 지나면서 점차 그 전승이 단절되고 말았다. 아마 지극히 상식적인 유가 사상이 세력을 얻으면서 지극히 비상식적인 명가의 사상은 배척되거나 도태되었을 것이다.

채원배는 미적 대상이 보편성뿐 아니라 초월성도 가진다고 하였는데, 그 초월성은 단지 미적 대상이 실질적이고 직접적으로 생활에 이용되지 않는다는 의미로, 실용적인 것들과 구분되기 때문에 실용의 범위를 초월해 있다는 뜻이다.

식물의 꽃은 과실을 위한 준비에 지나지 않는다. 하지만 매실·복숭아·살구·자두 등에 대해서 시인이 읊는 것은 주로 그 꽃이다. 보고 즐기기 위해 준비된 꽃은 사람의 선택으로 인해서 열매를 맺을 수 없게 된다. 동물의 털과 새의 깃털은 추위를 막기 위한 것이지만, 사람은 그것으로 털옷을 만들고 직물을 짜는 습관이 있다. 하지만 백로의 깃털이나 공작의 꼬리 깃은 오로지 장식에만 쓰인다. 집은 비바람을 피하면 족한 것인데, 조각을 하고 그림을 그릴 필요가 어디에 있는가? 기물과 가구는 사용에 적합하면 그만인데, 도안을 넣을 필요가 어디에 있는가? 언어는 뜻을 전달하면 되는 것인데 특별히 음조와 시가를 만들 필요가 어디에 있는가? 이로써 미의 작용이 실용의 범위를 초월해 있음을 증명할 수 있다.[12]

채원배가 비록 미육을 주장하였지만, 그가 근거로 삼은 이론은 칸트의 반성적 취미판단의 보편성이 아니라 효용의 공공성이고, 그 사상적인 근거는 맹자의 '여인동락(與人同樂)'의 사상이었다. 또 미적 대상의 초월성은 실용의 범위를 벗어나 있다는 의미에서의 초월성이었다. 미적 대상은 그 효과의 공공성 때문에 이 '나와 남의 구별'을 할 필요가 없고, 실용의 범위를 벗어난 초월성으로 말미암아 '사사롭고 이기적인 계산'을 부추기지 않는다는 말이다.

이렇게 되면 미적 대상은 '천하위공'의 의미가 있어서, 감정을 도양하는 이기(利器)가 된다. 감정을 도양하는 것이 바로 미육의 목표이고,

미육이라는 것은 바로 계몽이라는 교육의 거대한 목표에 부합하는 것이 된다. 이것이 "미육으로 나라를 구하자."는 이론의 실제 모습이다.

그런데 미적 대상의 보편성과 초월성이라는 특징이 감정을 도양하는 작용을 할 수 있다는 점은 충분히 수긍이 가지만, 어느 누구도 본래부터 '명산대천'이나 '석양명월'을 더 많이 감상하기 위하여 남과 다투거나 이리저리 머리를 짤 필요는 없었다고 생각된다. '천하위공'을 실현할 수 없고 '나와 남을 구별하며' '사사롭고 이기적인 계산을 하는' 원인은, 오로지 '한 뼘의 땅'과 '한 모금의 물' 때문이지 '명산대천'이나 '석양명월' 때문은 아니라고 생각된다. '한 뼘의 땅'과 '한 모금의 물'이 바로 인류 사회에서 이해관계가 항상 충돌하는 사물들로, 그 사물들 자체가 '나와 남의 구별'이나 '사사롭고 이기적인 계산'을 만들어 내는 성질이 있다고 하겠다.

채원배는 근본적으로 성격이 다른 두 가지 문제에 대해 동일한 방법의 적용을 모색했던 것이다. 이 또한 둘 사이의 거리를 너무 무시하여 생긴 일이고, 동시에 채원배 본인의 이상주의적이고 낙관적인 성격을 반영하는 주장으로 보인다. '명산대천'과 '석양명월'에 적용되는 논리가 '한 뼘의 땅'과 '한 모금의 물'에도 적용이 되려면 더욱 타당한 설명이 있어야 하는데, 인간의 감정이라는 것이 전혀 성질이 다른 이 두 부류의 사물들을 동일한 성질의 것으로 변화시킬 수 있다는 충분한 근거가 제시되어야 할 것이다.

미의 보편성으로 나와 남의 편견을 부수고 미의 초월성으로 이해관계를 벗어난다. 그리하여 관건이 되는 중요한 순간에, 부귀도 그 마음을 유혹하지 못하고, 빈천도 그 지조를 바꾸지 못하며, 위엄과 무력도 그 뜻을 꺾지 못하는 기개를 갖게 된다. 심지어는 목숨을 구하기 위해 인(仁)을 해치지 않는 살신성인의 용기를 갖게 된다. 이러한 기개와 용기는 결코 지적인 계산에서 나오는 것이 아니라, 감정의 도양에서 비롯하는 것이다. 이는 지육(智育)에 의한 것이 아니라 미육(美育)에서 비롯하는 것이다.[13]

채원배는 여기서 '관건이 되는 중요한 순간에' '나와 남의 구별'을 버리고 '사사롭고 이기적인 계산'을 멈추는 것을 '기개'·'용기'라고 설명하였다. 그리고 뜻을 꺾지 않는 기개와 살신성인의 용기는 감정의 도양에서 비롯하고, 감정을 도양하는 것이 미육이라고 하였다.

하지만 인성 교육은 기능 교육과는 다르다. 교육의 수단이 바로 교육의 목표를 보증하지는 않는다. 훌륭한 교육 수단들을 강구하는 것이 그러지 않는 경우보다 훨씬 나을 것임은 당연하겠지만, 그 훨씬 나음이라는 것이 곧바로 인격의 완성과 동일시되기는 어려울 것이다. '명산대천'과 '석양명월' 그리고 훌륭한 예술 작품을 보고 감정이 도양된다고 하여도, 이것이 곧바로 인격의 완성이라 할 수 있는 곧은 기개와 살신성인의 용기로 연결된다는 보증은 없다. 단지 그렇게 되기를 희망할 수는 있을 것이다. 말하자면 채원배의 '미육'은 사실에 근거한

이론이 아니라 희망에 근거한 이론인 셈이다.

이런 이론이 생산되는 이유를 설명하자면, 사회 개혁의 절실한 필요에 직면한 시대 상황이 무엇보다 큰 원인이었다고 할 수 있다. 또 희망에 근거한 이론을 망설임 없이 주장할 수 있었던 데는, 『예기/악기』라는 중국 문화의 핵심 고전이 그 사상적인 배경의 역할을 하고 있었다.

아름다움을 사랑하는 것은 인간의 고유한 본성으로 본능적인 요구이다. 문화 수준의 높고 낮음을 막론하고, 추한 것을 좋아하고 아름다운 것을 싫어하는 민족은 없다. 야만적인 민족이라 하더라도 붉은 천 같은 것을 가슴에 두르고 장식으로 삼는데, 비록 이들의 미적 취미가 저급하다 하더라도, 아름다움을 사랑하는 마음이 있음을 증명하기는 충분하다. 내 생각으로는, 아름다움을 사랑하는 이런 마음을 잘 살려서 이끌어준다면, 작게는 성정(性情)을 즐겁게 하고 덕(德)을 닦아 수양할 수 있게 하며, 크게는 치국(治國)과 평천하(平天下)를 이룰 수 있게 한다. 이것이 어떻게 가능한가? 우리 자신의 경우를 돌이켜 살펴보면, 그림을 감상하고 시를 읊으며 기묘하고 그윽함을 찾을 때 마음속에는 말로 표현할 수 없는 즐거움이 있다. 이러한 경계에서는 평소의 시시비비와 이해관계에 관한 생각, 나와 남의 구별에 대한 집착이 모두 없어진다. 마음속에는 한 줄기 광명(光明)과 천기(天機)만이 있게 된다. 이렇게 된다면 성정을 즐겁게 할 수 있지 않겠는가? 속이 후련해지며 정신이 편안하고 마음에 여유가 생기며 살도 찌게 되는 것이니, 몸을 기

를 수 있지 않겠는가? 나와 남의 구별, 이해관계에 대한 생각이 이미 사라져버렸다면 덕이 닦이지 않겠는가? 사람들마다 이러하고 집집마다 이러하면 '치국', '평천하'를 이룰 수 있지 않겠는가?[14]

위 글이 채원배 미육 사상의 전체적인 모습을 잘 보여주고 있는 문장이라고 생각되지만, 역시 이상에 크게 치우쳐 있음을 부정할 수 없다. 설령 우리가 채원배의 주장을 십분 긍정하여 그림을 감상하고 시를 읊어서 마음속에 한 줄기 광명과 천기만이 있게 된다 하더라도, 사람들마다 이러하고 집집마다 이러하여 '치국평천하'를 이루기가 어디 말처럼 생각처럼 그리 쉬운 일이겠는가?

2. 미육으로 종교를 대신하자

채원배가 종교에 대해서 부정적인 견해를 갖게 된 것은, 대략 두 가지 이유에 따른 것으로 판단된다. 하나는 모든 종교가 각자의 세력 확장을 꾀하면서 종교 간의 마찰과 충돌을 야기하고, 그 과정에서 사람들의 감정을 도야하기는커녕 오히려 감정을 자극하는 현상들을 더 많이 보여왔기 때문이다.

또 다른 이유는 과학 만능의 시대를 살았던 채원배의 관점에서, 진화론이 인간의 기원에 대해 해답을 제시하고, 물리학과 천문학이 각

각 물질과 우주에 대한 해답을 제시하기 때문에 인간이나 세계의 문제를 해결하기 위하여 종교에 의지해야 할 필요를 전혀 느낄 수 없게 되었다는 것이다.

　과학이 발달한 이후 자연이나 역사뿐 아니라 사회 현상까지도 모두 귀납법을 이용하여 그 진상을 밝힐 수 있게 되었다. 잠재의식이나 유령 등의 것들도 과학적인 방법을 사용하여 연구한다. 종교에서 주장하는 모든 해설들은 현대에는 성립할 수 없으므로 지육(智育)과 종교는 무관하다. 역사학·사회학·인류학[民族學] 등이 발달한 이후 인류 행위의 시비선악의 표준이 지역마다 다르고 시대마다 다름을 알게 되었다. 따라서 현대인의 도덕은 현대사회에 부합해야 하지, 결코 수백 년 혹은 수천 년 전의 성현들이 미리 정해놓은 것을 규정으로 삼아서는 안 된다. 그리고 종교에서 표방하는 계율이라는 것도 왕왕 수천 년 전에 나온 것이어서 지나치거나 모자라는 부분이 많을 뿐 아니라 사실과 서로 충돌하는 것도 많다. 따라서 덕육(德育) 방면도 종교와 무관하다. 위생이 전문적인 학문 분야가 되고 운동장과 요양원 시설이 지역과 사람에 따라 각각 적절히 배치되며, 운동의 방법도 아주 복잡한 것이 되었다. 또 여행의 편리함도 나날이 증가하고 있기 때문에 종교의 모든 의식이라는 것이 비할 바가 못 된다. 따라서 체육(體育)도 종교에 의지할 필요가 없다. 이렇게 본다면, 종교에서 가치가 있다고 인정되는 것은 미육(美育)의 요소에 국한될 뿐이다. 장엄하고 위대한 건축물, 우아

하고 아름다운 조각과 회화, 심오하고 신비로운 음악, 웅장하고 깊으며 아름답고 진실한 문학은, 그 사람이 특정 종교에 속해 있거나 이교도이거나 혹은 모든 종교를 반대하는 사람이라 하더라도 결코 그 미적 가치를 말살하지는 못한다. 이렇다면 종교에 있어서 불후의 것은 미(美) 하나에 그칠 뿐이다.[15]

채원배의 관점에서 본다면, 과거 종교에서 담당하던 지육·덕육·체육이 모두 과학으로 대체될 수 있고, 그나마 지육·덕육·체육과는 별개로 종교의 고유한 영역에 속하는 요소들은 모두 미육의 범위에 들어오기 때문에 종교가 이제 전혀 필요 없는 것이 되어버렸다.

게다가 모든 종교는 나름의 문제점이 있다. 그리하여 종교의 보편적인 문제를 지적하고 이를 미육으로 극복할 수 있음을 주장하기 위하여 "미육은 자유롭고 종교는 강제적이며, 미육은 진보적이고 종교는 보수적이며, 미육은 보급이 가능하고 종교는 한계가 있다."[16]고 하였다. "미육으로 종교를 대신하자."는 주장의 대강은 이와 같았다.

채원배의 주장에서 탈종교와 과학화라는 근대적인 사고의 전형을 볼 수 있다. 채원배가 살던 그 시절과는 달리, 인간의 여러 문제들에 대하여 과학이 결정적으로 명쾌한 해답을 제공할 것이라는 기대를 갖는 것은, 물질문명의 급성장이 야기하는 부작용과 과학의 한계에 대한 인식이 점점 보편화하고 있는 오늘날에는 오히려 천진한 희망처럼 보인다.

그러나 과학은 과거의 수많은 신비의 베일을 벗겼고, 지금도 여러 문제에 대해 해답을 제시하고 있다. 그리고 과학을 대체할 만한 더 나은 삶의 방식이 제시되지 않는 한, 과학이 인류 문명을 이끄는 현상은 앞으로도 계속될 수밖에 없을 것이다. 말하자면 채원배의 견해나 신념이라는 것이 오늘날까지도 상당 부분 유효하다고 봐야 한다. 그리하여 오늘날 우리의 삶도 과학에 의지하는 것이 거의 대부분이라고 할 수 있다.

한편, 채원배가 시대의 선구자로서 계몽사상가의 입장에서 서구의 과학 이론을 소개하고 과학의 힘을 강조하기는 하였지만, 정작 본인은 과학에 모든 희망을 건 이른바 과학 지상주의자는 아니었다. 삶의 의미나 인간의 가치 등 궁극적인 문제는 과학이 답을 줄 수 없다는 사실에 대해서, 그는 어느 누구보다 철저한 인식을 갖고 있었던 것으로 보인다. 채원배는 인간의 행복이라는 것이 개인의 안락한 삶이나 사회정치적 조건 등에 한정된 것이 아니라는 생각을 갖고 있었다.

비록 태어나서 죽지 않는 사람은 없지만, 현세의 행복이라는 것이 죽음을 앞에 두고 소멸해버릴 것이고, 사람으로 태어나서 기껏 죽음을 앞에 두고 소멸해버릴 행복을 목적으로 삼는다면, 인생이라는 것이 무슨 가치가 있다고 하겠는가? 멸망하지 않는 국가란 있을 수 없고, 무너지지 않는 세계도 있을 수 없다. 온 국민이 그리고 모든 인류가 대대로 소멸하지 않을 수 없는 이런 행복을 목적으로 삼는다면, 이른바 국

민이나 인류라는 것이 무슨 가치가 있겠는가? 또한 그렇다면 한 개인의 경우, 살신성인·사생취의(捨生取義)·사기위군(捨己爲群)이 무슨 의의가 있겠는가? 그리고 한 사회의 경우, 자유가 아니면 죽음을 달라고 하고, 한 민족의 자유를 쟁취하기 위해 민족 구성원이 최후의 피 한 방울까지 흘리지 않는 한 멈추지 않으며, 온 나라가 하나의 큰 무덤이 되기 전에는 그만두지 않는 것이 무슨 의의가 있겠는가? [그러나] 한편으로는 사람이 생사를 걸고 이해관계를 타파하지 않으면, 반드시 모험정신이 없고 원대한 계획도 없어서, 작은 이익을 탐하고 조급히 성공을 바라게 되니, 어찌 지조를 잃고 타락하여 패가망신하는 사람이 되지 않는다고 보증할 수 있겠는가? 당사자는 어두워도 방관자에게는 똑똑히 보인다는 속담이 있다. 출세간적인 사상을 가진 사람이 아니면, 오히려 세상사를 잘 처리할 수가 없는 것이다. 우리가 기껏 현세의 행복을 목적으로 삼는다 하더라도 오히려 현세를 초월하는 관념을 갖지 않을 수 없다. 하물며 이를 넘어서는 일에 대해서는 말할 필요가 있겠는가?[17]

삶의 문제에 있어서, 목표 달성을 위해서라면 어떠한 대가를 지불해도 좋다는 생각이, 과격하고 극단적인 결과를 만들 수 있다. 더구나 그 목표라는 것도 기껏해야 죽고 나면 아무런 의미가 없는 것들이 대부분이다. 그렇다고 해서 목숨을 걸고서라도 어떤 일을 하겠다는 원대한 포부가 없으면, 결국 알량한 명리(名利)를 추구하다 마침내 타락

하고 패가망신하는 꼴이 되기 십상이다.

채원배는 이런 모순적인 삶의 모습에 대처하는 방안으로, 출세간적인 사상을 갖고 세간의 일을 처리해야 한다고 주장하였다. 이 주장은 속담에 착안하여 당사자를 세간으로 방관자를 출세간으로 설명한 것이다. 방관자가 침착하게 사태의 전모를 살펴볼 수 있는 객관적이고 여유 있는 입장이라고 본다면, 이 말은 채원배의 지혜가 엿보이는 언급이라 볼 수 있겠다.

아주 특이하게도 이런 출세간적인 사상을 대표하는 것이 바로 '관념'이었다. 말하자면 채원배가 찾은 방안은 삶의 의미와 인간의 가치라는 문제를 '관념'이라는 것으로 해결하는 방식이었다. 이 같은 해결 방식은 그가 관념론을 특징으로 하는 독일철학의 영향을 많이 받았기 때문이라고 볼 수 있다. 중국 전통의 학문을 통해 성장하고 그 문화 환경에서 도양된 품성을 지닌 중국의 지식인이, 서구의 과학과 문명이라는 시대의 큰 조류 속에서 전통과의 연관성을 잃지 않고 사유할 수 있는 공간을 확보하려는 하나의 대안이 '관념'이었다고 생각된다.

현상세계와 실체세계의 차이는 어디에 있는가? 전자는 상대적이고 후자는 절대적이다. 전자는 인과율의 범위에 속하고 후자는 인과율을 초월해 있다. 전자는 공간이나 시간과 불가분의 관계에 있지만 후자는 공간이나 시간을 말할 여지가 없다. 전자는 경험이 가능하고 후자는 직관에 의지한다. 따라서 실체세계는 말로 할 수 없는 것이다. 그러나

이를 관념의 일종으로 본다면 억지로라도 이름을 붙이지 않을 수 없다. 그것을 혹은 도(道)라고 하거나 혹은 태극(太極)이라고 하거나 혹은 신이라고 하거나 혹은 무의식이라고 하거나 혹은 원인을 알 수 없는 의지라고 한다. 그 이름이 만 가지로 다를 수 있지만, 관념이라는 점은 동일하다. 철학의 유파가 다르고 종교의 의식이 다를지라도, 도달하는 최후의 것이 관념이라는 점은 모두 이와 같다.[18]

채원배는 도와 태극뿐 아니라 서구 종교의 신과 심리학의 무의식까지도 모두 관념이라고 간단하게 설명해버렸다. 동서양 종교와 철학의 가장 핵심적인 개념들이 모두 관념으로 환원될 수 있는지 없는지 하는 것도 채원배의 상상을 넘어서는 복잡한 문제로 생각되지만, 이렇게까지 관념이라는 것에 집착할 수밖에 없었던 데는 그럴 만한 까닭이 있었다고 여겨진다.

서양 문물의 유입이 당시의 사람들에게 주었던 충격은 거의 하늘이 무너지고 땅이 갈라지는 것에 비견될 수 있다. 그리고 그 서양 문물을 대표하는 것이 바로 과학과 기술 그리고 자유와 평등을 기치로 하는 민주주의 및 사회정치제도였다. 민주주의를 받아들이는 입장이라면 중국 전통의 사회정치제도는 반드시 붕괴되어야 할 것이고, 기술의 힘과 과학적 진리를 받아들이는 입장이라면 중국 전통의 사상은 거의 대부분 사장되어야 마땅한 구시대의 유물일 수밖에 없는 것이 된다.

따라서 중국인에게 가장 큰 충격을 준 서구의 문물이, 하필이면 중

국 전통의 사상과 공통분모를 갖기가 지극히 어려워 보이는 바로 그런 것들이었다고 할 수 있다. 하지만 서구의 사상 중 관념론과 중국 전통의 철학은 동일한 장에서 대화를 하는 것이 어느 정도 가능해 보였을 수도 있다. 말하자면 관념론은 중국 전통의 지식인이 자신의 전통을 모조리 부정하지 않고서도 받아들일 수 있었던 사상으로, 서구로 통하는 비교적 고통이 적은 통로였다거나 서양 문물의 격랑 속에서 어렵사리 찾은 호흡 공간이었다고 추측해볼 수 있다.

> 사람이 일체 현상세계의 상대적인 감정을 벗어나 혼연(渾然)한 미감의 상태가 되면, 즉 이른바 조물자와 벗이 되면, 이미 실체세계의 관념과 접촉한 것이 된다. 따라서 교육가가 [사람들을] 현상세계로부터 실체세계의 관념으로 이끌어가려 한다면, 미감의 교육을 사용하지 않을 수 없다.[19]

위 글은 『장자』의 사상을 서양철학의 현상과 실체라는 개념을 빌려서 설명한 것인데, 이를 두고 '동서양 철학의 결합'이라고 하거나 '장자 사상의 현대적 해석'이라고 해도 아니 될 것은 없다. 그리고 오늘날 동양철학의 연구라는 것도 서양철학에서 제시하는 여러 개념들을 사용하지 않고서는 말을 하거나 글을 쓰는 것이 거의 불가능하다고 생각된다.

물론 개념의 사용이 적절하기만 하다면 더욱 다양한 사고를 전개

하는 데 이보다 좋은 일도 없을 것이다. 하지만 그 사용이 적절치 못할 때 곡해나 오류의 가능성 또한 적지 않다. 채원배는 서양철학을 배워 소개한 초기의 지식인 중 한 사람이고, 이와 동시에 서양철학의 개념과 방법을 이용하여 동양철학을 설명한 초기 인물 중 한 사람이다. 채원배는 '동서양 철학의 결합'을 보여주는 또 다른 주장을 하였다.

현상과 실체는 한 세계의 두 가지 측면일 뿐, 나뉘어서 서로 충돌하는 두 세계는 아니다. 우리의 감각은 이미 현상세계에 의탁해 있으므로, 이른바 실체는 현상 속에 있는 것이지, 반드시 을(乙)을 없애버린 후 갑(甲)이 생겨남과 같은 것은 아니다. 현상세계 속에서 실체세계에 장애를 주는 것은 두 가지 의식 외에 다른 것이 아니다. 하나는 나와 남의 구별이고 다른 하나는 행복의 추구이다.[20]

채원배는 현상세계의 상대성을 벗어난 상태를 '혼연'이라고 하면서, 이 상태에 도달할 수 없는 원인을 '나와 남의 구별'과 '행복의 추구'로 말하고 있다. 물론 『장자』에도 만물의 구별을 넘어서는 「제물론」의 사상이 있기는 하지만, 동시에 대붕(大鵬)과 참새를 구별하고 있고 달관한 인물인 장자 자신과 세속적이고 편협한 인물인 혜시(惠施)를 대비하고 있다.

또 '나와 남의 구별'과 '행복의 추구'를 없애는 것이 실체세계의 관념에 도달하기 위한 필요조건이라고 말할 수는 있을지 몰라도 충분

조건이라고 할 수는 없다. 예를 들어 아무런 생각 없이 멍청한 상태나 수면 상태 그리고 혼수상태가 '나와 남의 구별'과 '행복의 추구'가 없는 상태이기는 하지만, 이 상태가 바로 '조물자와 벗이 되는' '혼연'한 경지로 보이지는 않기 때문이다.

『장자』에서 도(道)에 대한 형용으로 자주 제시되는 수식어가 '일(一)'·'대(大)'·'전(全)' 등이다. 이들 개념은 분(分)·소(小)·부전(不全) 등과 상대적인 의미를 갖는다고 할 수 있다. 그렇다면 장자가 말하는 인간세(人間世)나 채원배가 말하는 현상세계는, 하나의[一] 크고[大] 온전한[全] '도'가 작게[小] 나누어져[分] 온전치 못한[不全] 상태라고 할 수 있을 것이다.

따라서 '현상과 실체는 한 세계의 두 가지 측면'이라든지 '실체는 현상 속에 있는 것'이라는 주장은 사실『장자』의 사상과 부합하지 않는다. 서양철학의 현상과 실체라는 개념으로『장자』를 설명한다 하더라도, 차라리 현상이 실체 속에 있다고 하든지 혹은 현상은 실체의 일면이라고 하든지 또는 현상은 실체가 작게 나누어져 온전치 못한 모습이라고 하는 편이 더 나을 것이다.

어떻든 '동서양 철학의 결합'이나 '동양 사상의 현대적 해석'이라는 것이 그렇게 간단한 일이 아님은 분명하다. 양자의 결합이나 새로운 방법의 적용이 양쪽의 장점을 살린 결과물을 도출하기 위해서는 각별한 주의와 세심한 고려가 필요하다 생각된다. 또 채원배의 이런 시도와 같은 유사한 오류는 사실 오늘날도 계속되는 현상이다. 채원

배 이론의 장점이나 단점 모두 이후의 연구자들에게는 지극히 소중한 자료와 경험이 되고 있음도 분명하다.

3. 삶의 즐거움과 예술

"미육으로 나라를 구하자."는 이론에서 살펴본 것처럼, 채원배는 계몽사상가로서 사회 개혁에 앞장서고 국민교육에 열정을 쏟는 모습을 보였다. 그의 미육 이론은 『맹자』의 '여민락(與民樂)' 사상에 근거하여 미적 대상에 대한 감각적 판단의 보편성과 효용의 공공성을 주장하는 것이었다. 하지만 채원배는 다른 장소 다른 문장에서 이런 이론과 완전히 상반되는 주장을 펼치기도 했다. 말하자면 그의 미학 사상에는 전혀 성격이 다른 두 이론이 공존하고 있는 셈이다.

> 우리는 어떤 공인된 미술품에 대하여 번번이 "눈이 있으면 같이 즐긴다."는 말로 형용하곤 한다. 하지만 실제로 살펴보면 결코 이와 같은 보편성은 있을 수 없다. 공자가 [사람의] 선악에 대해 비평하여 말하기를 "마을 사람들이 모두 좋다고 하거나 마을 사람들이 모두 나쁘다고 하는 말은 다 믿을 수 없다. 마을 사람 중 선한 사람이 좋다고 하고 선하지 않은 사람이 나쁘다고 하는 것만 못하다."고 하였다. 미추(美醜)의 문제도 이와 같다. 사람마다 좋다고 하는 것보다는 차라리 전문가

가 아름답다고 하고 문외한이 추하다고 하는 것이 더 믿을 만하다. 이것이 가장 일반적이다.[21]

위 글의 내용은 실제 미술품의 감상과 비평에서 자주 일어나는 일이다. 작품의 좋고 나쁨이 작품 자체에만 달려 있는 것이 아니라, 감상자의 수준과도 밀접한 관련이 있다는 말이다. 어떤 미적 대상이 각각 수준이 다른 감상자에게 다른 효과를 야기한다면, 미적 대상이 채원배가 원래 주장했던 그런 보편성을 갖고 있다고 말하기는 곤란해진다. 말하자면, 미적 대상으로 인민의 감정을 도양하여 '천하위공'의 목적을 완성하겠다는 미육의 이론적인 타당성이 채원배 자신에 의해 부정되고 있는 셈이다.

그림은 아(雅) · 속(俗)의 구별이 있다. 아(雅)란 취미가 고상하고 흉금(胸襟)이 소쇄(瀟灑)한 것을 말한다. 그리하여 붓을 쓰면 저절로 범속(凡俗)하지 않게 된다. 규칙을 지키지 않는 것은 아니지만, 마음 내키는 대로 바르고 문질러도 속된 것과는 충분히 다르게 된다.[22]

채원배는 미술 작품의 '미추'를 말하기도 했지만, '아속(雅俗)'이라는 말로도 미술 작품을 평가하고 있다. 서양 미학의 핵심어(keyword)인 '미추'라는 개념과 담론이 중국 미학의 경우에도 동일하게 적용될 수 있다고 보기는 어렵다. 다만 서양 미학의 '미추'에 상응하는 개념을 중

국 미학에서 찾으라면, '아속'이라는 개념이 가장 적절할 것이다. 전통적으로 중국에서 인물을 평가하든 작품을 평가하든 핵심어는 '아속'이었기 때문이다.

채원배는 아(雅)의 의미를 고상함과 소쇄라고 밝혔다. '소쇄'란 탈속함을 말하므로 탈속하기 때문에 고상하게 보인다는 의미로 생각해볼 수 있겠다. 달리 말하면, 탈속함이 보여주는 고상한 느낌을 '아'라고 한 것이다. 그리고 미술 작품의 평가에서 탈속함을 문제 삼는다면, 이는 작가에게나 감상자에게 작품이라는 물리적 대상을 넘어서는 어떤 것을 요구하는, 즉 삶의 태도와 수양의 경지를 거론하는 일이 된다. 그것을 인생에 대한 달관(達觀)이라거나 달관이 보여주는 구속받지 않는 자유로움이나 여유로 해석해볼 수도 있겠다.

인생에 대한 이런 태도를 잘 보여주는 가장 대표적인 예가 바로 "마음 내키는 대로 해도 규범에 어긋나지 않는다[從心所欲不逾矩]."는 공자의 말인데, 채원배도 이와 유사한 방식으로 미술 작품에 대하여 "규칙을 지키지 않는 것은 아니지만, 마음 내키는 대로 바르고 문질러도 속된 것과는 충분히 다르게 된다."고 하였던 것이다. 아마 이런 이유들 때문에 채원배는 미육에 대한 또 다른 정의가 필요했는지도 모른다.

미육의 목적은 활발하고 민감한 성령(性靈)을 도양하여, 고상하고 순결한 인격을 배양하는 것이다.[23]

미육의 목적이 '감정의 도양[陶養感情]'에서 '성령의 도야[陶冶性靈]'로 바뀌고 나아가서 고상하고 순결한 인격을 양성하는 것이 되었다. 감정을 도양하든 성령을 도야하든, 교육의 목적이 고상하고 순결한 인격을 배양하는 것이라는 데는 큰 이견이 없을 것이다. 하지만 '감정'과 '성령'이라는 개념은 그 함의가 엄연히 다르고, 감정의 도양이 곧바로 성령의 도야로 이어진다는 보증이나 이에 관한 구체적인 설명을 채원배의 이론에서는 찾아보기 힘들다.

"마음 내키는 대로 해도 규범에 어긋나지 않는다."는 경지는 채원배가 "미육으로 종교를 대신하자."는 주장에서 제기한 '관념'이라는 것으로 치환하기 힘든 중국 전통 수양론의 핵심적인 부분이고 지행합일의 전형적인 사례로 볼 수 있다. 나이가 70세에 이른 공자 같은 인물에게서나 탈속하여 자유로우면서 동시에 의도함이 없이도 저절로 세속의 요청에 부합하는 일이 가능했던 것이다.

그러므로 미술 작품의 아속과 관련된 이론은 미적 대상의 보편성과 초월성에 근거한 "미육으로 나라를 구하자."는 이론과 전혀 궤를 달리하는 것으로 볼 수 있다. 아속의 이론은 예술의 사회적인 가치와 의미를 강조하는 것이 아니라, 전통 사상에 근거하여 개인의 삶 속에서 갖는 예술의 의미를 밝힌 것이다.

말하자면 채원배는 서로 모순되는 두 가지 예술 이론을 지녔다고 할 수 있다. 채원배가 궤를 달리하는 두 이론 사이의 모순에 대해서 깊이 고려했다고 판단할 만한 근거를 찾기는 힘들다. 아마 깊은 고려

없이 상황에 따라 서로 상반되는 주장을 했으리라 짐작된다.

사람의 죽음이나 국가의 존망, 세계의 생성과 소멸, 이 모두가 기계적인 작용이지 자유의지로 고치거나 바꿀 수 있는 것이 아니라는 기계적인 인생관과 세계관을 갖고 있다면, 자신의 삶이 아무런 생기와 즐거움이 없을 뿐 아니라, 사회에 대해서도 아무런 애정이 없게 된다. 과학을 연구하는 것이 '조롱박을 그 모양 그대로 그리는 것'에 불과하다면 결코 창조적인 정신이란 있을 수 없다. 이런 폐단을 방지하기 위하여 지식뿐 아니라 감정도 함께 길러야 한다. 즉 과학 연구 외에 예술을 겸해야 한다. 예술에 대한 흥미가 생기면 인생이 훨씬 의미 있고 가치있다고 느끼게 될 뿐 아니라, 과학을 연구할 때 틀림없이 용감하고 활발한 정신을 더하게 될 것이다.[24]

내가 미육을 제창하는 것은 사람들로 하여금 음악 · 조각 · 회화 · 문학에서 우리가 잃어버린 정감을 다시 찾게 하기 위해서이다. 우리가 노래를 한 곡 듣거나 그림을 한 장 보거나 시를 한 수 읽거나 문장을 한 편 읽을 때마다 항상 말로 설명할 수 없는 어떤 느낌을 갖게 된다. 주위 사방의 공기가 아주 따뜻하고 부드럽게 바뀌고 눈앞의 대상이 훨씬 달콤하고 친밀하게 변한다. 그리하여 마치 자기 자신이 이 세계에서 어떤 위대한 사명을 갖고 있는 것처럼 느끼게 된다. 이러한 사명은 사람들로 하여금 먹을 음식이 있게 하고 입을 옷이 있게 하며 거

주할 집이 있게 하는 것에만 국한되지 않고, 사람들마다 생명을 보존할 수 있게 함과 동시에 그 외에도 인생을 향수할 수 있게 한다. 인생의 즐거움을 향수할 수 있음을 알게 됨과 동시에 인생의 사랑스러움도 알게 된다. 사람과 사람 사이의 감정이 저절로 짙어지고 두터워진다.[25]

예술에 대한 흥미가 삶에 즐거움과 생기를 더하면, 비로소 인생이 의미 있고 가치 있다고 느끼게 된다. 그리하여 예술 작품을 감상할 때 우리가 느끼는 즐거움은 인간의 생존만큼이나 중요한 것이고, 그것을 채원배는 '삶의 즐거움[人生樂趣]'이라고 하였다. 그리고 생존의 문제만큼이나 중요한 그 요소를 채원배는 '아'라는 개념으로 제시하였는데, '아'의 특징이 탈속을 뜻하는 소쇄함이라고 한다면, 삶의 즐거움은 '아'를 향수하는 즐거움이고, 세속의 의미는 탈속에 의해 보증되는 셈이 된다. 세속이 그 자체로 만족스러운 삶의 의미를 인간에게 제시하지 않는 한, 또 탈속에서 인생의 의미를 찾을 수밖에 없었던 인간의 역사를 살펴보아도, 이 점은 필자도 충분히 수긍하고 동의하고 싶은 부분이다.

이런 맥락에서 채원배는 탈속의 대명사로 '관념'의 중요성을 그렇게 강조했던 것으로 보인다. 말하자면 그가 추구하던 '관념'이라는 것이 바로 '실체'이고 '삶의 의미'였던 것이다. 또 채원배의 구상 속에서 예술 작품이 실체로 통하는 문이 되고 탈속의 도구가 된다면, "미육으로 종교를 대신하자."는 주장도 자기 나름의 논리에 충실한 이론이라

고 할 수 있을 것이다.

　그러나 채원배는 도(道)나 태극(太極)·신(神) 등을 모두 관념이라고 하였다. 중국의 전통 사상계에서 철학자나 종교인이 동시에 예술가였던 경우는 허다하지만 어떤 사람이 단지 예술가라는 이유만으로 철학자나 종교인을 대신한 역사가 없을 뿐 아니라, 이론적으로라도 그런 주장을 편 적이 없다.

　예술 작품을 통해서 '아'의 체험 즉 탈속의 체험이 가능하다 하더라도, 예술 작품이 아와 탈속의 체험을 제공하는 유일무이한 방식이라고 할 수 없다. 또 우리가 예술 작품에서 갖게 되는 그 체험이 곧바로 도나 태극의 체험이라고 아무런 이론적 근거 없이 강변하기도 어려울 것이다. 비록 채원배가 "미육으로 종교를 대신하자."고 하였지만, 이는 중국 전통의 '도'와 '태극'을 서구 철학의 '관념'이라는 것으로 치환함을 전제로 주장한 이론이었다. 이런 치환의 방식이 야기하는 문제는 앞에서 이미 살펴보았다.

　전통이 붕괴되고 서구의 문물이 해일처럼 밀려드는 상황에서, 서구의 학문을 적극적으로 수입하여 개화와 계몽에 앞장섰던 시대의 선구자로서 또 전통 학문에 대한 소양이 깊었던 당대 최고의 지식인으로서, 서구 사상을 이해하고 중국 전통 사상을 새롭게 조명하면서 자기 자신과 동시대의 많은 사람들을 위하여 생존의 방식을 모색하고 삶의 의미를 추구하는 과정에서 채원배의 미육 사상이 탄생하였다. 현재의 관점에서 본다면, 축적된 연구와 시간의 부족 때문에 서양철학에 대

한 깊은 이해가 부족했다든지 논리적인 타당성에 대한 충분한 검토 없이 구호를 만들고 이론을 생산했다는 비판을 해볼 수도 있겠다.

하지만 그 시대와 상황의 한계를 감안한다면, 그의 이론이 갖고 있는 문제들은 충분히 그럴 수도 있다는 생각이 든다. 입장을 바꾸어놓고 생각해도, 오늘날의 어느 학자도 당시의 여러 선구적인 지식인들에 비할 정도로 전통 학문에 조예가 깊지 않을 뿐 아니라 인품이나 소양도 그들에 미치지 못하고, 심지어 노력이나 열정도 그들보다 못하기 때문이다. 채원배의 미육 이론이 남겨놓은 이론상의 문제점이 1할 정도라면, 그의 이론에서 얻을 수 있는 계발이나 교훈은 9할은 된다고 하겠다.

4. 전통에 대한 반성

채원배는 중국에서 최초로 '미육(美育)'이라는 용어를 사용했던 사람으로, 중국 미학의 성격이나 연구 범위라고 부를 만한 문제에 대하여 몇몇 중요한 관점을 제시하였는데, 오늘날 중국 미학 연구를 위한 하나의 지침으로 삼을 수 있다고 생각된다.

중국의 「악기(樂記)」·「고공기(考工記)」·「재인편(梓人篇)」 등은 이미 극히 정치한 이론을 갖추고 있고, 후대의 『문심조룡(文心雕龍)』과 각종 시

화(詩話) 그리고 서화(書畵) 및 골동(骨董)에 관한 평론 등 이 모두가 미학과 관련이 있다. 단지 각 방면의 이론들을 종합하여 체계적으로 구성할 수 있는 사람이 없었을 뿐이다. 따라서 지금까지 [중국] 미학이라는 학문을 세우지 못하였다.[26]

한(漢)나라 이후로 『문심조룡』·『시품(詩品)』·『시화(詩話)』·『사화(詞話)』·『화보(畵譜)』·『화감(畵鑒)』 등의 책이 있고, 또 시·문집·수필 중에도 시문과 서화를 평론한 작품이 많이 있으며, 개중에는 건축과 조소 그리고 기타 공예미술에 관해 독특한 견해를 보이는 것도 있지만, 이들을 비교하고 꿰뚫어서 체계를 만들어놓은 것은 없다. 따라서 우리나라는 미학이라는 이름이 없을 뿐 아니라, 미학의 기본적인 형태마저도 없다고 할 수 있다.[27]

채원배가 말한 중국 미학은 앞으로 구성될 어떤 것이지, 이미 존재하고 있는 무엇은 아니다. 오늘날 중국 미학에 관한 책 대부분이 마치 근대 이전에 중국에 미학이라는 학문이 이미 존재하였다는 듯이 기술하는 현상과는 비교해볼 만하다. 채원배가 중국 미학이란 학문분야를 연구하면서 가장 강조한 것은 각 분야의 예술 이론을 관통하는 중국 예술의 고유한 체계를 세우는 것이었는데, 이는 지금까지도 큰 숙제로 남아 있다고 하겠다. 또 아무런 여과 없이 서구의 이론을 가져와서 중국 예술에 그대로 적용하는 경우가 허다했다.

그리고 채원배가 제시한 중국 미학의 내용이 예술론에만 국한한다는 사실에도 주목할 필요가 있다. 서구의 미학이 일반적으로 다루는 내용인 미론이나 미적 체험론은 채원배가 구상한 중국 미학의 범위에 들어 있지 않다. 아마도 채원배는 중국의 사상 전통 속에서 서양 미학의 미론에 상당하는 부분을 찾는 것이 어렵기 때문에 중국 미학의 미론을 구성하는 것이 쉽지 않다고 판단했을 가능성이 많다. 결론적으로 채원배라는 인물은 중국에 미학이라는 영역의 문을 열어주기도 하였지만, 그와 동시에 적지 않은 이론상의 문제점을 남겼으며, 또 후대의 몫으로 많은 과제를 남겨주기도 하였다.

4

왕국유의
경계론

왕국유[1]는 중국 근대의 걸출한 학자로, 길지 않은 삶을 살면서 철학·미학·문학·역사학·문헌학·문자학·고고학 등 여러 방면에서 불후의 업적을 남겼다. 대학자들의 경우 일생 동안 몇 차례 사상에 변화가 생기거나 계속적으로 새로운 이론을 발표하는 사례가 있지만, 왕국유처럼 매번 다른 분야의 학문을 섭렵하는 일은 흔치 않다. 더욱이 왕국유는 자신이 손댄 모든 분야에서 최고의 업적들을 남겼는데, 뛰어난 천재의 탁월한 능력이 마냥 감탄스러울 뿐이다.

왕국유가 철학이나 미학에 관심을 가졌던 것은, 일본 유학에서 돌아온 후 1902년에서 1907년까지 6년여의 비교적 짧은 시간 동안이다. 이 기간에 그는 칸트·쇼펜하우어·실러·니체의 사상을 소개하고 철학이나 미학과 관련된 주제들을 연구하였다. 또 중국 미학의 역사에

서 본다면, 왕국유는 미학이라는 학문을 중국에 소개한 최초의 인물로 알려져 있다. 그러나 1908년부터는 관심 분야가 문학으로 바뀌면서 철학과 미학에서 손을 떼게 되었는데, 그 까닭을 다음과 같이 밝힌 바 있다.

내가 철학에 싫증을 느낀 지가 제법 되었다. 철학의 학설들은 대체로 호감이 가는 것은 믿음직하지 않고 믿음직한 것은 호감이 가지 않는다. 나는 진리를 알지만 그 오류 또한 사랑한다. 위대한 형이상학, 고상하고 엄숙한 윤리학, 순수한 미학은 내가 깊이 호감을 느끼는 것들이다. 그러나 인식론에서는 실증론, 윤리학에서는 쾌락론, 미학에서는 경험론이 오히려 믿음직하다고 할 수 있다. 믿음직하다고할 수 있다. 호감을 가질 수 없거나 호감을 느끼면서도 믿을 수 없다는 것, 이것이 최근 2, 3년 사이의 가장 큰 고민이었다. 요즈음 철학에서 문학으로 기호가 점점 바뀌는 이유도, 문학 속에서 직접적인 위로를 찾고 싶었기 때문이다. 요컨대, 나의 성격은 철학자가 되기에는 감정이 너무 풍부하고 이성은 몹시 부족하며, 시인이 되기에는 감정이 많이 모자라고 이성은 지나치게 많은 편이다. 시가(詩歌)를 할 것인가? 철학을 할 것인가? 훗날 무엇을 하면서 인생을 마칠지 알 수 없지만, 아마 이 둘 사이의 어디가 되지 않을까?
오늘날의 철학계는 하르트만(Karl Robert Eduard von Hartmann) 이후 하나의 체계를 세운 이는 없다. 오늘날 스스로 하나의 새로운 체계

를 세우려고 하거나 새로운 철학을 만들려 한다면, 바보가 아니면 미치광이일 것이다. 독일의 분트(Wilhelm Max Wundt)나 영국의 스펜서(Herbert Spencer) 같은 최근 20년의 철학자들은, 단지 과학의 결과물을 찾아 모으거나 옛 사람들의 학설을 종합하고 수정하는 데 그쳤을 뿐이다. 이들 모두 이류 학자들이고, 또 이른바 믿음직하지만 호감이 가지 않는 자들이다. 이 밖에 이른바 철학자라고 하는 사람들도 사실은 철학사가일 뿐이다. 나의 능력으로 학문에 더 힘을 쏟아 철학사를 연구한다면 혹시 성공을 거둘 수 있을지 모른다. 하지만 철학자는 될 능력이 없고, 철학사는 하고 싶지 않다. 이 또한 철학에 싫증을 느끼게 된 하나의 원인이다.[2]

사실 왕국유에게 철학이나 미학은 미완성의 영역이었고 중도 포기한 과목이었음에도, 그가 남긴 이 분야의 학문적 성과들이 후대의 학자들에게는 중요한 학설로 지금까지 큰 영향을 끼치고 있다. 말하자면 대가에게는 습작(習作)에 불과한 것이었을지라도, 다른 사람들에게는 금과옥조(金科玉條)가 되기에 충분했다는 뜻이다.

왕국유 미학 사상의 중요한 특징들을 거론하자면, 칸트·쇼펜하우어·실러·니체의 사상을 받아들여 이들의 사상을 도구로 중국의 전통 예술을 설명하였다는 점이다. 그 대표적인 작품으로 쇼펜하우어의 사상에 근거하여 전통 소설을 비평한 「홍루몽평론(紅樓夢評論)」을 들 수 있다. 하지만 위 글에서 밝힌 것처럼, 이류 철학자는 되고 싶지 않

고 일류 철학자는 될 능력이 부족하다고 스스로 판단하여 이 분야의 연구를 중단하였다.

왕국유가 문학으로 눈을 돌리면서 주장한 이론이 '경계론(境界論)'인데, 중국 문학 분야나 중국 미학을 연구하는 많은 학자들의 주목을 받아온 이론이다. 이 이론은 중국의 지식인이 서구 사상을 받아들여 전통 예술의 이론을 연구한 의미 있는 결과물로 볼 수 있다. 그리고 적어도 왕국유 본인의 자평을 참고해도, 문학 방면에서 스스로 독창적이라 할 만한 참신한 주장이 있었음은 분명하다.

그러나 왕국유의 '경계론'은 현대적인 의미의 논리적이고 체계적인 이론이 아니다. 그도 그럴 것이 '경계론'을 소개한 『인간사화(人間詞話)』[3]라는 그의 저서는 문맥상의 연관성이 별로 없는 여러 편의 짧은 문장들의 모음으로, 주로 품평(品評)의 형식을 취하고 있다.

1. 경계론에 대한 평가의 문제

왕국유는 청 왕조의 쇠퇴기 중국과 서구의 문화가 충돌하던 때, 서구 문화를 적극적으로 받아들인 중국의 대표적인 지식인이다. 왕국유는 전통 학문에 남다른 소양이 있었지만, 본인의 취향 문제와 어지러운 시대 상황을 이유로 과거(科擧)를 포기하였다. 그 대신 새로운 서구 문화를 적극적으로 학습하는 것을 개인적인 문제의 해결책으로 또 시

대적인 상황의 타개책으로 삼고자 하였다. 따라서 왕국유의 학문이 근본적으로 중·서 문화 교류의 산물임은 부정할 수 없다.

『인간사화』가 중국 전통의 운문인 사(詞)⁴라는 장르에 대한 비평이기는 하지만, 그 속에는 서구의 미학과 예술 이론이 함께 들어 있다. 따라서 『인간사화』는 이전의 문론(文論)들과는 상당히 성격을 달리한다고 볼 수 있다. 그리고 『인간사화』의 이런 특성 때문에 왕국유가 제시한 경계론을 평가하는 데서 몇 가지 쟁점들이 생겨났다. 1980년대 이후 왕국유의 이론이 많은 사람들의 관심을 끌면서, 적지 않은 저서와 논문이 연구의 성과물로 나왔고, 더불어 그에 대한 다양한 평가가 이루어졌다.

경계론의 연원에 관해서 학계에서는 대략 세 가지 관점이 있다. 첫째, 경계설은 중국 고대의 시론 중 특히 의경(意境) 이론에서 온 것이며, 왕국유의 경계설은 중국 고대 의경 이론을 집대성한 것이다. 둘째, 경계설은 주로 서구 사상 특히 쇼펜하우어의 미학 사상에서 온 것이다. 셋째, 왕국유의 경계설은 중(中)·서(西) 이론이 결합한 산물로, 중국 전통 미학과 서양 근대 미학이 합치고 뒤섞이며 관통한 결과이다. 섭진빈(攝振斌) 등 첫 번째 학설을 주장하는 사람들은 의경은 중국 특유의 미학 범주이고, 왕국유 문예 이론의 핵심 사상이며, 의경은 그 연원이 오래되었고, 왕국유는 이 계통의 학설을 집대성한 것으로 볼 수 있다고 한다. 두 번째 학설을 주장하는 불추(佛雛)의 평가는, '자연에 부합하고[合乎自然]' 또 '이상과 가까운[鄰于理想]' 의경설을 시론의 구조

로 살핀다면, 쇼펜하우어를 넘어섰다고 볼 수 없다는 것이다. 세 번째 학설을 지지하는 사람들이 비교적 많은 편인데, 그중 요전흥(姚全興)의 평가는, 왕국유의 경계설은 중국 고전 문화가 서구 부르주아 계급의 철학 및 문학과 융화한 것으로, 일가의 견해를 이루었다 볼 수 있다는 것이다. 이상 여러 학설들의 쟁점은 상당 부분 경계설이 쇼펜하우어의 관념론 미학의 한계를 벗어났는지 여부에 초점을 맞추고 있다. 그리고 이에 관해서도 세 종류의 의견이 있다. 첫째, 결코 벗어나지 못했다. 둘째, 부분적으로 벗어났지만 완전히 벗어난 것은 아니다. 셋째, 완전히 벗어났거나 적어도 기본적으로 벗어났다. 이 중 두 번째 의견을 주장하는 사람들이 가장 많다.[5]

왕국유가 쇼펜하우어에게서 많은 영향을 받았음은 잘 알려진 사실이다. 그럼에도 불구하고 위에서 밝힌 것처럼 왕국유가 쇼펜하우어의 사상에서 얼마나 벗어났는지가 문제되는 이유는, 「홍루몽평론」이라는 글에서 왕국유가 쇼펜하우어의 이론에 대해 제기했던 다음과 같은 의문 때문이다.

쇼펜하우어의 철학에 따르면 모든 인류와 만물의 근본은 하나이다. 그러므로 쇼펜하우어가 제시한 의지를 거절한다는 이론이 타당하려면, 모든 인류와 만물이 각각의 삶의 의지를 거절하지 않는다면 한 사람의 의지 또한 거절할 수가 없다고 해야 할 것이다. 왜냐하면 나에게

삶의 의지가 있다는 것은 가장 작은 한 부분에 불과하며 대부분은 모든 인류와 만물에 있는데, 모두 나와 동일한 삶의 의지가 있기 때문이다. 나와 만물의 차별이 단지 나의 지력(知力)의 형식에 기인한 것일 뿐이라고 하였으니, 이런 지력의 형식에서 벗어나 근본으로 돌아가서 보면, 모든 인류와 만물의 의지가 또한 나의 의지인 것이다. [……] 그러므로 쇼펜하우어가 한 사람의 해탈을 말하고 세계의 해탈을 말하지 않은 것은 사실상 그의 의지동일설(意志同一說)과 양립할 수 없다. [……] 그런데 쇼펜하우어의 이론은 단지 경전을 인용한 것일 뿐 이론적인 근거가 있는 것은 아니다. 한 가지 의문을 제기하겠는데, 석가모니가 입적(入寂)하고 예수가 십자가에 못 박힌 이후 인류와 만물의 삶에 대한 욕망은 어떠한가? 그 고통은 또 어떠한가? 나는 그것이 옛날과 다름이 없다고 생각한다.[6]

새로운 이론이나 학설의 제시 없이 단순히 이런 정도의 문제 제기를 통해서, 왕국유가 쇼펜하우어의 사상에서 얼마나 벗어났는지를 논하는 것 자체가, 사실 그다지 의미 있는 일로 보이지는 않는다. 그리고 왕국유의 이런 언급마저도 쇼펜하우어 사상의 틀 속에서 제기되는 의문임은 부정할 수 없을 것이다. 또한 능력의 한계로 인해 철학 연구를 포기하게 되었다는 왕국유 본인의 솔직한 고백에 귀를 기울일 필요가 있다고 생각한다.

왕국유의 사유는 시종 쇼펜하우어의 그늘을 벗어날 수 없었고, 바

로 그런 이유로 철학을 포기하게 되었으며, 해결되지 않는 인생의 고민과 불우한 삶의 문제를 자살이라는 방식으로 해결책을 삼았다고 볼 수 있다. 사실 왕국유라는 인물의 학문하는 태도는 인생을 걸고 하는 것으로 보일 정도로 심각하고 진지하다. 그에게서 학문이라는 것은 단순히 삶의 방편이거나 호기심의 만족 또는 지적 유희가 아니라, 생사가 걸린 비장한 무엇이었던 것이다.

그리고 비록 왕국유가 중국 문학사에서 주목받는 이론인 경계론을 제시했다고 하여, 그 사실이 꼭 쇼펜하우어의 사상을 벗어나야 하는지 말아야 하는지와 관련지을 만한 불가피한 이유는 없다고 생각된다. 왜냐하면 왕국유가 쇼펜하우어의 영향을 깊이 받은 것은 사실이지만, 반드시 그 사상의 연장선상에서 경계론이라는 문예 이론을 제시했다고 볼 이유가 없기 때문이다. 경계론은 중국 전통의 문예 이론인 '의경론'의 왕국유 판(version)이고, 왕국유라는 인물은 칸트와 쇼펜하우어 등 서구의 미학 사상을 받아들인 근대 중국의 대표적인 지식인이므로, 경계론이 중국과 서구 사상이 교류하고 융합한 산물임은 분명하다.

그렇지만 경계론의 이론으로서의 탁월함이나 가치가 중·서 사상의 교류와 융합에 기인한 것이냐고 묻는다면, 이는 필자가 쉽게 동의할 수 없는 부분이기도 하다. 왜냐하면 서구 이론의 수용이 경계론의 중요한 특징 중 하나이고, 이런 시도의 새로움이 많은 사람들의 관심을 끌었던 것은 분명하지만, 그가 심취했던 서구의 사상이 오히려 경

계론이라는 틀 속에서는 이론적 오류를 야기하는 측면도 있기 때문이다. 이 문제는 뒤로 가면서 자세히 살펴보도록 하겠다.

왕국유의 경계론을 중국 고대 의경론의 집대성이라고 할 수 있을까? '집대성(集大成)'은 "여러 가지를 모아 크게 하나의 체계를 이룬다."는 뜻인데, 왕국유의 경계론이 소개된 『인간사화』는 짧은 품평들을 모아 놓은 형식으로 하나의 체계를 구성했다고 하기는 어려워 보이고, 더욱이 역대의 의경론을 모으고 정리했다고 할 만한 과정도 없었기 때문이다. 중국 전통 의경론의 왕국유 판이 '의경론의 집대성'이라는 평가를 받기에는 사실 여러 조건들을 결여하고 있다.

> 창랑[嚴羽]이 말한 흥취(興趣)와 완정[王士禎]이 말한 신운(神韻)은 단지 겉모습을 말한 것에 불과하여, 내가 경계라는 두 글자를 찾아내어 그 근본을 밝힌 것만 못하다.[7]

> 기질(氣質)과 신운을 거론하는 것은 경계를 말하는 것만 못하다. 경계가 있음이 근본이고, 기질과 신운은 말단이라 할 수 있다. 경계가 있으면 이 두 가지는 따라오는 것이다.[8]

이상의 언급들이 전통의 의경론에 대한 왕국유의 비판이다. 사실 상세한 분석이나 비교 없이 그냥 선언적으로 문학에서 '경계'가 가장 중요한 표준이라고 주장한 것이나 마찬가지다. 물론 『인간사화』라는

책에서 내세운 이론이 경계론이지만, '경계론'이라는 이론이 전통의 여타 이론들보다 더 효과적으로 시와 사를 감상하고 평가하는 획기적인 표준이 되었다고 보기는 어렵다. 오히려 왕국유의 경계론 그 자체가 감상하고 음미할 만한 훌륭한 작품이 되어버렸다고 생각하는 편이 더 옳을 것이다. 『인간사화』가 문학 이론서이기도 하지만 그와 동시에 그 자체로 빼어난 문필(文筆)을 자랑하는 수준 높은 문학작품이기도 하기 때문이다. 그리고 문필의 수준을 놓고 말하자면, 왕국유와 창랑 그리고 완정 사이에 우열을 가리는 것이 사실 무의미한 일이다.

왕국유의 경계론에 대한 필자의 견해는, '경계'라는 용어를 선택한 왕국유의 안목과 소양에 대한 평가가 우선적이어야 한다고 생각한다. '경계'는 주로 예술 체험을 다루는 전통의 의경론에서 제시된 여러 개념들로써는 표현할 수 없는 다양한 함의를 품고 있다. 사실 '경계'라는 용어는 중국 전통의 삶과 사상 및 예술의 영역을 넘나들며 유연하게 통용되고, 다층의 내포(內包)와 광범위한 외연(外延)을 갖고 있으며, 다른 문화권의 언어로 정확히 번역하는 것이 불가능할 정도로 중국적인 사유의 특징을 극명하게 보여주는 특별한 개념이다.

왕국유가 '경계'라는 용어가 가진 여러 특성들을 간파하였음은 의심의 여지가 없고, 이를 자신의 문예 이론으로 명명한 것 자체가 탁월한 안목을 보여주는 것임에 틀림없다. 그리고 비록 단편적이기는 하지만, 왕국유가 남긴 문장들 속에서 경계 개념의 이런 특징들이 모두 제시되어 있다.

경계는 단지 경물만을 말하는 것이 아니다. 기쁨·노여움·슬픔·즐거움 또한 사람 마음속의 한 경계이다.[9]

'경계'는 '인식된 사물'을 의미하기도 하므로 경물(境物)의 의미가 있다. 그리고 희노애락 등의 심리 현상을 지칭하기도 한다. 따라서 경계라는 용어의 의미는 '현상(phenomenon)'이라는 말과도 폭넓게 일치한다.

일체의 경계는 시인을 위해서 만들어지지 않은 것이 없다. 세상에 시인이 없다면 이런 경계는 없을 것이다. 무릇 경계라는 것이 내 마음에 드러나거나 외물에서 보이는 것은 모두 짧은 순간인데, 오직 시인만이 이 짧은 순간의 것을 불후의 문자로 조각하여 독자로 하여금 무언가를 얻게 한다. 그리하여 시인의 말이 매 글자마다 마음속에서 말하고 싶었지만 스스로는 말할 능력이 없었던 것임을 깨닫게 한다. 이것이 바로 대시인의 비밀이다. 경계는 두 가지가 있는데, 시인의 경계가 있고 보통 사람들의 경계가 있다.[10]

이 단락에서 말하는 경계는 주로 '체험'의 영역을 지시한다. 그런데 보통 사람과 시인의 체험은 다른 점이 있다. 짧은 순간 마음에 드러나는 이런 체험은 경물에 대한 '미적 체험'이라고 설명할 수 있겠다. 또 그 짧은 순간의 체험이 시로 만들어졌을 때 독자들로 하여금 깊은

공감을 불러일으키게 하므로 이를 작품에 대한 '예술 체험'이라고 할 수도 있을 것이다. 이처럼 '경계'는 경물이나 작품에서 얻을 수 있는 특수한 체험을 지시하는 용어로 쓰이기도 한다. 그리고 이 부분은 전통의 의경론과 거의 일치하는 부분이다.

고금에 큰일을 이루거나 위대한 학문을 성취한 사람들은 반드시 세 종류의 경계를 거쳤다. "어제 밤 서풍에 푸른 나무 시들었네. 홀로 누대에 올라 하늘 끝닿은 길을 하염없이 바라보네." 이것이 첫 번째 경계이다. "허리띠 점점 느슨해져도 끝내 후회 않으리라, 그대 위해서라면 초췌해져도 좋아." 이것이 두 번째 경계이다. "여기저기 그대 찾아 온 세상 헤매었지. 문득 고개를 돌려보니, 그대는 바로 꺼져 가는 등불 아래 있었네." 이것이 세 번째 경계이다. 이와 같은 말은 위대한 사(詞)를 쓰는 사람이 아니면 할 수 없다. 그렇지만 이런 뜻으로 모든 사를 해석하는 것을 안수(晏殊)나 구양수(歐陽修) 등이 허락하지는 않을 것이다.[11]

이 단락은 첫째, 뜻을 세우는 단계에서 시작하여 둘째, 추구하고 노력하는 단계를 거쳐 셋째, 깨달음과 달관의 단계에 도달하는 과정을 표현하고 있다. 여기서 경계는 '인생경계'의 의미로, 수양이나 학문이 도달한 수준 또는 단계를 지시하는 말이다. 이렇게 사물의 다양한 격차를 드러내어 보여주거나, 이를 품평에 연결시키는 것은 중국의 여러 고전[12]에서 자주 보이는 독특한 설명 방식이기도 하다.

'경계'는 단순히 경사면을 지속적으로 오르는 것과 같지는 않고, 오히려 계단을 오르는 것처럼 각각의 단계가 뚜렷한 질적인 차이를 보여줄 수 있도록 설정되는 것이 일반적이다. 말하자면 어느 단계에 올라서면 어떤 세계가 보이고 그 다음 단계에 올라서면 또 다른 세계가 열리는 식이라고 이야기할 수 있다.

『인간사화』에는 지금까지 설명한 경계 개념의 특징이 잘 제시되어 있다. 하지만 무엇을 제시했다고 해서 그것이 곧바로 이론이 되는 것은 아니고, 필요조건들을 열거했다고 해서 체계를 이루기에 충분한 것도 아니다. 왕국유는 경계 개념의 여러 특징을 제시하기는 하였지만, 이를 하나의 체계로 구성하지는 못하였다.

그렇다고 해서 이 말이 왕국유가 경계 개념을 하나의 체계로 구성하기를 시도하다가 실패했다는 뜻은 결코 아니다. 사실, 왕국유는 논리적인 체계를 구성하는 일에 그다지 큰 관심을 두지 않았거나 심지어 논리적인 체계의 구성 가능성 여부를 검토한 적이 없다고 봐야 할 것이다.

왜냐하면 『인간사화』에서 무엇을 체계화하려 했다는 흔적을 찾기 힘들고, 또 『인간사화』는 애초에 체계적인 이론서로 기획된 것이 아니었으며, 무엇보다 『인간사화』는 왕국유의 관심이 이미 철학이나 미학을 떠나 문학으로 향하는 시점에서 나온 작품이기 때문이다.

따라서 왕국유 경계론은, 그 골간은 의경론에 의지하고 있으면서 왕국유 자신의 안목과 견해로 전통의 의경론에 없던 요소들인 '현상',

'체험', '인생경계'를 추가한 형태이므로, 의경론의 왕국유 판임은 분명하나, 각각의 요소들이 하나의 체계를 구성하지는 않았다는 점에서 '집대성'이라 평하기는 부족하다고 볼 수 있다.

> 미의 표준과 문학의 원리를 정하는 것은, 철학의 한 분과인 미학에서만 할 수 있는 일이다.[13]

> 사(詞)는 경계를 최상으로 삼는다. 경계가 있으면 자연히 고상한 격조를 이루고 저절로 뛰어난 구절이 있게 된다.[14]

왕국유가 '경계'를 시(詩)와 사(詞)를 평가하는 표준으로 제시한 것은, 바로 문학의 원리를 설정한 것이라 볼 수 있다. 따라서 '경계'는 중국 전통 예술이 추구하는 목표이고, 동시에 문학 비평의 원리가 된다는 주장이다. 그럼에도 그의 이론이 단지 제시에 그쳤을 뿐 체계의 구성이 없었기 때문에 경계론은 '선언적인' 의의가 있다고 평가할 수 있겠다.

중국 미학사의 관점에서 본다면, 왕국유가 근대 중국에 미학이라는 학문을 소개하고 한 걸음 더 나아가 전통문학의 원리와 평가의 표준을 제시하였다는 것은, 중국 미학 연구의 중요한 이정표를 선언한 의미 있는 사건으로 볼 수 있다. 왕국유의 선구적인 노력의 결과로 그의 연구 성과는 이후 중국 미학의 연구에 비옥한 토양이 되었고, 그의

안목과 지식은 그를 잇는 여러 학자들의 길잡이가 되었으며, 그가 남긴 글들은 많은 연구자들에게 특별한 영감을 제공하였다.

2. 경계론의 이론적인 문제점과 칸트 사상의 영향

『인간사화』는 '경계'라는 잣대로 역대의 문학작품과 작가들에 대해 진행한 구체적인 평론을 주된 내용으로 하고 있어, 예술에 대한 원리적인 탐구라고 할 수 있는 미학의 영역보다는 실제 작품을 다루는 중국문학에서 훨씬 더 빈번하게 거론된다.

왕국유가 역대 중국의 시와 사를 평가하는 기준으로 제시한 것 중 '유아지경(有我之境)과 무아지경(無我之境)', '격(隔)과 불격(不隔)'[15], '대체자[代字] 사용 여부' 등은 몇몇 논쟁이 있어왔다. 그러나 여기서 구체적인 작품을 놓고 이런 기준들이 어떻게 적용되는지를 하나씩 살피는 것이 그다지 적절하다고 생각되지는 않는다.

단지 '경계'가 사물의 여러 단계나 다양한 격차를 잘 보여주도록 설정되는 것이 일반적이라고 한다면, '유아지경과 무아지경'·'격과 불격'·'대체자 사용 여부' 등은, 시와 사를 평가하는 기준으로는 너무 단순하게 설정된 표준들로 여겨진다. 갑(甲)이 아니면 을(乙)이라는 식의 지극히 단순한 구분은, 오히려 스스로가 자신이 주장한 '경계'의 의미를 손상하는 것처럼 보이기도 한다. '유아지경과 무아지경' 사이에

다양한 정도의 차이를 제시하거나, '격과 불격' 간의 여러 단계를 예시하거나, '대체자'를 사용하여 생긴 효과의 많은 경우들을 나누어 보여주었다면, 후대의 몇몇 논쟁들은 불필요한 것이 될 수도 있었다.

이런 논쟁들에 대해서 마치 왕국유의 입장에 선 것처럼 호의적인 변론을 편 섭가영(葉嘉瑩)[16]의 견해를 참고하는 것도 나쁘지 않다. 필자도 이 변호에 대해 상당 부분 공감하고 있다. 왕국유가 궁극적으로 강조하려던 '진실하고 절실한[眞切]' 느낌이라는 각도에서 '경계론'을 살핀다면, 몇몇 부분적인 문제나 모순점은 그의 경계론의 전모를 이해하는 데 큰 장애가 되지 않는다는 것이 섭가영의 견해이다.

왕국유의 이론이 보여주는 몇몇 문제점은 진실하고 절실함이라는 큰 원칙을 기준으로 본다면 이해 불가능한 것은 아니다. 그러나 '격과 불격'·'대체자 사용 여부' 등의 문제와는 달리, '유아지경과 무아지경'은 작품 이전의 체험과 더 깊이 관련된 것임에도, 체험의 영역과 작품의 영역에 대해 적절한 구별을 하지 않아서 논리적인 문제를 일으킨 특수한 경우라 볼 수 있다. 그리고 여기에는 논리적인 문제와 더불어 서양의 미학 이론이 부정적으로 작용하고 있다는 점도 분명히 지적할 필요가 있다. 왜냐하면 왕국유 이론의 장점이자 중요한 특징이 중·서 문화의 교류와 융합이라고 평가받지만, 이 특징이 반드시 긍정적인 것은 아니라는 중요한 반증이 될 수도 있기 때문이다.

유아지경이 있고 무아지경이 있다. "눈물 어린 눈으로 꽃에게 물어

보니 꽃은 답이 없어라. 꽃잎만이 어지러이 그네 위로 흩어지네.” “어찌 견디랴, 외로운 객사 이른 봄의 추위를. 두견새 울음소리에 석양은 지는구나.” 이런 것은 유아지경이다. “동쪽 울타리 밑에서 국화 꽃잎 따다가 한가로이 남산을 바라보네.” “찬 물결 살며시 일렁일 때 백조가 천천히 내려오네.” 이런 것은 무아지경이다. 유아지경은 자신의 관점에서 사물을 바라보기 때문에 사물이 모두 자신의 색채를 띠게 된다. 무아지경은 사물의 관점에서 사물을 바라보므로 어느 것이 자신이고 어느 것이 사물인지 알지 못한다. 옛 사람들이 지은 사에는 유아지경을 그려낸 것이 많으나, 처음부터 무아지경을 그려낼 수 없었던 것이 아니라, 호걸 같은 선비들이 스스로 입신(立身)할 수 있음이 관건이었기 때문이다.[17]

왕국유는 자신의 관점에서 사물을 바라보는 ‘이아관물(以我觀物)’을 ‘유아지경’이라 하였고, 사물의 관점에서 사물을 바라보는 ‘이물관물(以物觀物)’을 ‘무아지경’이라 표현하였다. 왕국유는 작품에 작가의 주관적인 관점이 강하게 개입하는지 혹은 그렇지 않은지를 구분하기 위하여 이렇게 말한 것으로 판단된다.

하지만 작가의 관점이라는 것이 정도의 차이를 불문하고 어떤 방식으로든 작품에 반영될 수밖에 없다는 상식적인 관점에서 보더라도, 실제 구체적인 형식을 갖춘 작품에서 ‘이아관물’과 ‘이물관물’ 혹은 ‘유아지경’이나 ‘무아지경’과 같은 명백하고 뚜렷한 구별이 가능한지는

의문스러운 것이 사실이다.

그런데 '이아관물'과 '이물관물'은 원래 북송(北宋)의 철학자 소옹(邵雍)[18]의 언급으로, "사물의 관점에서 사물을 바라보는 것은 성(性)이고, 자신의 관점에서 사물을 바라보는 것은 정(情)이다. 성은 공평하고[公] 밝은[明] 것이며, 정은 치우치고[偏] 어두운[暗] 것이다."[19]라는 주장이었다. 소옹에 의하면 우리가 사물을 보는 데는 적어도 전혀 성격이 다른 두 가지 방식이 있다고 한다. 이는 실제 체험의 영역에서는 그렇다는 말이다.

> 거울이 밝은 까닭은, 만물의 형태를 가리지 않기 때문이다. 비록 거울이 만물의 형태를 가리지 않는다고 하지만, 물[水]이 만물의 형태를 하나로 할 수 있음만 못하다. 비록 물이 만물의 형태를 하나로 할 수 있지만, 이 또한 성인이 만물의 정(情)을 하나로 할 수 있음만 못하다. 성인이 만물의 정을 하나로 할 수 있는 까닭은, 반관(反觀)을 할 수 있기 때문이다. 반관이라는 것은, 나의 관점으로 사물을 보지 않는다는 것이다. 나의 관점으로 사물을 보지 않는다는 것은, 사물의 관점에서 사물을 본다는 것이다. 사물의 관점에서 사물을 볼 수 있다면, 사물과 나 사이에 또 무엇이 있을 수 있겠는가?[20]

『황극경세서(皇極經世書)』에 주(注)를 달았던 명(明)의 황기(黃畿)는, 소옹이 말한 '반관'을 '반이내관(反而內觀)'이라고 풀이한 바 있다. 만

물의 정을 하나로 할 수 있을 정도의 바라봄이라는 것은, 분명 우리의 일상적인 바라봄과 다른 것이다. 일상적인 바라봄이 바깥[外]을 향하고 있다면 반관은 보는 방향을 반대로 돌이켜 안[內]을 향하고 있으며, 그 주체도 보통 사람과 다른 성인(聖人)이라고 하였다. 그리고 소옹의 이러한 주장도 그 근원을 따져보면 바로 『장자』의 사상에 닿아 있다.

성인의 고요함이란 [그냥] 고요함이 좋다고 하여 고요한 것이 아니다. 만물이 마음을 어지럽히지 못하므로 고요하다고 하는 것이다. 물이 고요하면 수염과 눈썹도 밝게 비치고, 평평함이 수준기(水準器)에 들어맞으면 큰 장인도 이를 따른다. 물이 고요해도 밝기가 이와 같은데, 하물며 성인의 마음이 고요함이야 말할 필요가 있겠는가? 성인의 마음은 바로 천지를 [있는 그대로] 비추고 만물[의 참모습]을 보여주는 거울이다.[21]

사물을 사물이게 하는 자는, 사물과의 사이에 아무런 간격이 없다.[22]

도의 관점에서 본다면, 무엇이 귀하고 무엇이 천하다고 하겠는가?[23]

왕국유의 "어느 것이 자신이고 어느 것이 사물인지 알지 못한다."는 말은, 소옹의 "사물과 나 사이에 또 무엇이 있을 수 있겠는가?"

와 같은 의미이고, 『장자』의 "사물과 나 사이에 아무런 간격이 없다." 는 말과도 같은 뜻이다. 이는 마치 맑은 거울에 사물의 있는 그대로 의 모습이 비치는 것과 같다고 하겠다. 물론 거울과 거울에 비친 사 물이 원칙적으로 다른 두 가지의 것임은 분명하다. 하지만 맑은 거울 이 사물의 있는 그대로의 모습을 비추는 바로 그 상태에서, 무엇이 거 울이고 무엇이 사물인지 분간이 가지 않을 것이다. 그리고 이런 상태 는 적어도 그 사물에 대해 그것이 무엇이라거나 어떻다는 등의 인지 (認知)나 귀하거나 천하다는 등의 판단(判斷)이 개입되기 전까지는 지 속될 것이다. '진실하고 절실함'을 설명하는 왕국유의 관점이 소옹과 『장자』와 맥락을 같이한다는 점은 분명하다.

가슴이 텅 비어서 아무것도 없게 된 후, 비로소 사물을 관찰한 것이 깊고 사물을 체험한 것이 절실하게 된다.[24]

위 글에서 왕국유는 사물을 관찰할 때 '이물관물'의 태도라야 사물 을 깊이 있고 절실하게 볼 수 있다고 말한다. 그리고 "가슴이 텅 비어 서 아무것도 없게 된다."는 그의 말은 개념의 매개나 이해관계를 떠나 서 사물을 보는 방식과도 유사하여, 쇼펜하우어의 '미적 태도'에 관한 이론과도 상당한 일치를 보인다고 할 수 있다.

따라서 아무런 인지나 판단이 개입되지 않고, '사물과 자신 사이에 아무런 간격이 없으며' '자신의 관점에서 사물을 보지 않는' 것이 '이물

관물'이다. 이런 상태에서는 인지와 판단이 작용하지 않아 자아가 없는 것 같으므로 '무아지경'이고, 사물의 있는 그대로의 모습이 비치므로 사물의 '참모습'이 보인다고 할 수 있겠다. 이때 '만물이 마음을 어지럽히지 못하므로' 마음은 고요하다. 이렇게 보는 것은 일반적으로 사물을 보는 방식과 상반되므로 반관(反觀)이라 하고, 일반적으로 사물을 보는 방향과 다르므로 내관(內觀)이라 하며, 또 일반적으로 사물을 볼 때와는 다른 눈을 사용하므로 심안(心眼)으로 본다고 말할 수도 있을 것이다.

이와 반대로 인지나 판단이 개입하게 되면 사물과 자신 사이에 간격이 생기게 되고, '자신의 관점에서 사물을 보게 되므로' '이아관물'이며, 인지와 판단이 작용하여 자아가 있는 것 같으므로 '유아지경'이고, 사물의 모습에 자신의 인지나 호오가 투영되므로 "사물이 모두 자신의 색채를 띠게 된다." 이때 만물이 마음을 어지럽히므로 마음은 고요함을 잃게 된다. 이렇게 보는 것은 바깥[外]의 사물을 보는 방식이고, 보통 육안(肉眼)으로 사물을 보는 방식이기도 하다.

'이아관물'이나 '이물관물'과 관련된 이상의 논의들은 적어도 『장자』와 소옹에게서는 원래 수양과 연관된 체험의 영역에 관한 주장이었다. 하지만 왕국유는 이것을 구체적인 작품과 관련하여 거론하면서, "동쪽 울타리 밑에서 국화 꽃잎 따다가 한가로이 남산을 바라보네."·"찬 물결 살며시 일렁일 때 백조가 천천히 내려오네."라는 구절을 '무아지경'으로, "눈물어린 눈으로 꽃에게 물어보니 꽃은 답이 없어

라. 꽃잎만이 어지러이 그네 위로 흩어지네."·"어찌 견디랴, 외로운 객사 이른 봄의 추위를. 두견새 울음소리에 석양은 지는구나."라는 구절을 '유아지경'으로 설명하였다.

그런데 누가 어떤 종류의 체험을 하였든, 일단 그것을 문자나 형상으로 표현하게 되면 '모두 자신의 색채를 띠게 되는' 현상은 결코 피할 수 없다고 보는 편이 합당하다. 왜냐하면 문자를 다듬거나 형상을 구성하는 일은 분명 많은 요소들을 인지하고 판단해야 하는 복잡한 과정이 따르는 작업이기 때문이다.

왕국유의 분류는 단지 주관이 개입하는 정도에서 그 차이를 보이는 작품들에 대하여, 질적으로 서로 다른 두 종류의 체험인 '무아지경'과 '유아지경'을 그대로 적용한 사례라고 볼 수 있다. 체험의 영역에서는 '무아지경'과 '유아지경'의 구분이 있겠지만, 체험을 문자로 그려낸 작품은 원칙적으로 '유아지경'일 수밖에 없다. 그리고 비록 작품이 작가의 색채를 띠고 있으므로 '유아지경'일 수밖에 없다고 하더라도, 그 작품에 대한 '진실하고 절실한' 체험을 통해 감상자가 '무아지경'에 이를 수도 있는데, 이는 작품이라는 것이 감상자에게는 체험의 대상이 되기 때문이다.

따라서 구체적인 작품에 대해 '유아지경'과 '무아지경'을 구분한 것 자체가 잘못된 발상이었다고 할 수 있다. 왕국유의 이론이 보여주는 분명한 오류는 중국 전통 사상의 수양론을 그대로 예술론에 적용시켰기 때문에 발생한 것이었다. 게다가 왕국유가 이런 무리한 설정을

하게 된 배경에는, 그가 받아들인 서구의 미학 이론이 영향을 끼치고 있고 또 아주 중요한 요인으로 작용하고 있었다.

무아지경은 사람이 고요한 가운데 얻게 된다. 유아지경은 움직임에서 고요함으로 갈 때 얻게 된다. 그러므로 무아지경은 우미(優美)이고 유아지경은 숭고[宏壯]이다.[25]

왕국유가 시와 사의 경계를 '유아지경'과 '무아지경'으로 나눈 의도는, 칸트가 말한 '우미'와 '숭고'라는 미적 범주에 부합하는 방식으로 전통문학을 해석하려는 데 있었다. 그리고 당시 왕국유의 입장에서 칸트의 이론은 거의 무조건적으로 받아들여도 아무런 문제가 없는 정론(定論)의 위치를 점하고 있었던 것으로 보인다.

예술이 천재의 제작이라는 사실은, 칸트 이후 백여 년간 학자들의 정론(定論)이다.[26]

일체의 아름다움은 모두 형식미다. 아름다움 그 자체를 두고 말한다면, 일체의 우미는 모두 형식의 대칭 변화 및 조화에 있다.[27]

우미는 형식미이고 형식미를 갖춘 뛰어난 예술 작품은 천재들이 제작한 것이라는 칸트의 이론을 왕국유가 결코 의심할 수 없는 정론

(定論)으로 여겼다면, 중국의 시와 사도 가급적 칸트의 이론에 들어맞게 평가하려고 시도했던 것은 자연스러운 현상이라고 볼 수 있다. 그리하여 작품의 경계를 '무아지경'과 '유아지경'으로 나누고 이를 각각 '우미'와 '숭고'에 대응시키는 설명을 하였고, 이런 맥락에서 '호걸 같은 선비'라는 묘한 용어를 제시하여 칸트가 말한 '천재'와, 소옹과 『장자』가 말한 '성인(聖人)'을 아우르는 시도를 한 것으로 보인다.

서구의 철학자 칸트의 이론을 소개하고 또 그 이론을 바탕으로 중국 전통의 예술 작품을 해석한 왕국유의 노력이 선구적이고 참신한 이론으로 평가받기는 충분했다고 평가할 수 있다. 그리고 왕국유의 이런 시도가 결국에는 '경계론'이라는 이론의 탄생에 기여한 점도 분명하다.

그러나 다른 한편으로는 서구 이론의 자의적인 적용이 이론적인 결함을 야기하는 원인으로 작용한 측면도 있다. 물론 부분적으로 보이는 이론적인 결함에도 불구하고 경계론이 중요하고 의미 있는 이론임은 분명하다. 필자의 판단으로, 왕국유가 굳이 칸트의 우미와 숭고를 거론하지 않았더라도 경계론의 이론으로서의 가치가 떨어졌을 것으로 생각되지는 않는다. 칸트의 이론이 왕국유의 연구에 동기를 부여한 점은 긍정적이지만, 적어도 『인간사화』에서 또 '경계'를 설명하는 데서 칸트의 이론은 오히려 사족(蛇足)으로 판단된다. 이는 쇼펜하우어의 사상이 왕국유의 이론과 잘 어울려 큰 무리 없이 중·서 문화의 교류와 융합의 긍정적인 측면을 보여주는 경우와는 대조적이다.

3. 결론

왕국유는 미학이라는 학문을 중국에 최초로 소개한 인물로 알려져 있으며, 칸트·쇼펜하우어·실러·니체의 사상을 연구하고, 중국 미학과 관련된 중요한 이론을 제시하였다. 그의 경계론은 중국 문학과 중국 미학에서 심도 있게 다루어져온 중요한 이론이다. 이는 서구 사상을 받아들인 중국 근대의 지식인이 자국의 전통 예술을 연구하면서 도출해낸 의미 있는 성과물이라 평가할 수 있다.

경계론은 전통의 의경론에 바탕을 둔 것이지만, 왕국유 자신의 독특한 견해를 몇 가지 추가하여 전통을 새롭게 해석한 것이므로, 의경론의 왕국유 판이라 볼 수 있다. 전통의 '의경'이 예술 작품에 대한 특수한 체험만을 지시하는 개념이라면, '경계'는 예술 작품에 대한 특수한 체험뿐 아니라 인식된 것으로서의 '현상'이라는 의미와 수양이나 학문이 도달한 수준이나 단계라는 '인생경계'의 의미도 포함하는 포괄적인 개념이다. 따라서 경계론은 이전보다 더 다양한 각도에서 작품을 평가할 수 있는 방법을 하나의 개념으로 제시한 셈이다.

그러나 왕국유는 경계 개념에 포함된 이런 요소들로 하나의 이론적인 체계를 구성하지는 못하였다. 그럼에도 왕국유가 제시한 경계의 이론은 서구의 예술 이론과 대비되는 중국 전통 예술의 중대한 원칙을 제시한 것이므로 '선언적인' 의의가 있다고 평가할 수 있겠다.

그리고 중·서 문화의 교류와 융합이 왕국유 이론의 중요한 특징이

지만, 경계론의 논리적인 문제에 칸트의 미학 이론이 그 원인으로 작용하고 있다는 점도 분명하다. 중·서 문화의 교류가 꼭 긍정적인 측면만 있는 것은 아니라는 반증이기도 한 것이다. 왕국유가 '칸트'의 이론을 소개하고 또 그 이론을 바탕으로 중국 전통의 예술 작품을 해석한 것이, 선구적이고 참신한 시도였다는 평가를 받기는 충분하고, 이런 시도가 결국에는 '경계론'이라는 이론의 탄생에 기여한 점도 분명하다. 하지만 다른 한편으로는 중국 전통 예술에 서구의 이론을 자의적으로 적용한 것이 이론적인 결함을 야기하는 원인으로 작용한 측면도 있다.

역사적인 관점에서 왕국유의 작업을 평가하면, 진부하고 침체되어 있던 전통 학문의 거의 모든 분야들이 서구 문물과의 접촉을 통해서 변화를 모색하고 창조의 새로운 원천을 추구하던 시기에, 왕국유는 자신의 관심 분야에서 의미 있는 작업을 진지하게 수행했다고 할 수 있다.

단지 하나 아쉬운 점은, 왕국유가 칸트의 사상을 전통 사상을 바라보는 하나의 거울로 혹은 참고 자료로 삼았더라면 이론적인 문제들을 피할 수 있었을지도 모른다는 것이다. 하지만 서구의 사상적인 틀속에 중국 전통의 것들을 끼워 맞추려던 시도는, 모든 면에서 서구의 문물에 압도당하던 근대 중국의 지식인의 시대적인 한계에서 비롯한 것이었다.

5

왕국유의
고아설

왕국유의 미학 이론은 중국에서 미학을 연구하는 많은 학자들의 관심을 오랫동안 받아왔다. 그중 특히 중국 미학 분야와 관련하여 주목받은 주제를 꼽자면 「홍루몽평론(紅樓夢評論)」을 중심으로 한 비극 이론, 『인간사화(人間詞話)』를 중심으로 한 경계론, '고아(古雅)'의 개념을 중심으로 한 미적 범주에 관한 이론이 있다.

　　아리스토텔레스가 『시학』에서 비극을 비중 있게 다룬 이후, 서구에서 비극은 서사시와 더불어 문학의 가장 중요한 장르가 되었다. 하지만 중국에서는 전통적으로 비극이라는 장르가 발달하지 않았을 뿐 아니라 낙천적인 성격으로 해피엔드에 익숙한 중국인의 습성과도 잘 부합하지 않았다. 왕국유는 쇼펜하우어의 사상을 받아들이고 비관적인 세계관에 입각하여 『홍루몽(紅樓夢)』이라는 작품을 중국적인 비극

의 전형으로 놓고 문학평론을 한 바 있다.

경계론은 왕국유가 제시한 문예 이론으로 중국 전통 '의경(意境)' 이론의 왕국유 판(version)으로 볼 수 있는데, 전통의 '의경론'에 칸트와 쇼펜하우어의 이론 및 왕국유 본인의 문예관을 결합한 이론으로 문학 비평에 관한 포괄적인 이론을 제시한 것으로 평가받는다. 또한 전통 중국 미학과 관련하여서도 의의가 있는 이론으로 인정받고 있다.

'고아(古雅)'는 칸트 미학 사상, 특히 우미(優美)와 숭고(崇高)에 관한 이론 및 천재론을 받아들인 바탕 위에서, 왕국유가 독창적으로 제시한 하나의 미적 범주라고 할 수 있다. 중·서 문화가 크게 충돌하던 시대를 살았던 왕국유의 이론은 어떤 형태로든 서구 사상의 영향을 받을 수밖에 없었다. 왕국유 본인도 당시의 누구보다 더 적극적으로 서구 사상을 받아들이고 이를 바탕으로 자신의 이론을 세운 학자라고 할 수 있다. 왕국유 '고아설'에 대한 기존의 논의들은 모두 왕국유가 주장하는 「미학에서 고아의 위치」를 긍정하거나, 적어도 그 취지에 원칙적으로 동의한다는 전제가 있다. 필자의 판단으로, 「미학에서 고아의 위치」는 성립하기 힘든 주장이지만, '중국 미학에서 고아의 위치'는 충분히 의미가 있다고 본다.

1. 고아설 탄생의 배경

왕국유가 칸트라는 이름을 처음 접한 것은, 나진옥(羅辰玉)이 번역 인재를 양성하기 위하여 설립한 동문학사(東文學社)에서 공부하기 시작한 때로, 그의 나이 23세(1899년) 즈음의 일이다.

이때 학사(學社)의 교사로 일본 문학사(文學士)인 후지타 도요하치 (藤田豊八)와 타오카 사요지(田岡佐代治) 두 분이 있었는데, 두 분은 본래 철학을 전공했다. 나는 어느 날 타오카(田岡) 선생의 문집에서 칸트와 쇼펜하우어의 철학이 인용된 것을 발견하고 아주 기뻤다. 하지만 원문에 접근하기 어려워 두 사람의 책을 읽어볼 날이 평생 없을 것이라 생각했었다. 다음 해 학사에서는 수학·물리·화학·영어 등을 함께 가르쳤다.[1]

그 후 일본 유학길에 올랐다가 각기병으로 몇 달 만에 귀국한 뒤로 거의 독학으로 철학을 공부하게 된다.

이후 마침내 독학의 시대가 되었다. 몸이 원래 아주 약한 데다 성격이 다시 우울해져서 인생의 문제가 날마다 내 앞에서 오락가락하였으므로 이때부터 비로소 철학에 종사하기로 결심했다. 이때 내게 독서를 지도해준 분이 바로 후지타(藤田) 선생이었다.[2]

왕국유는 인생의 큰 고민을 안고 본격적으로 철학 분야의 독서를 하게 되었는데, 대략 27세(1903년)부터 31세(1907년)까지였다. 그 기간에 많은 독서를 하고 여러 편의 글을 남겼다. 왕국유의 서양철학 학습이 무슨 책을 읽고 어떤 과정을 밟아서 칸트 연구에 이르게 되었는지는 「자서(自書)」에 비교적 상세하게 기록되어 있다.

　다음 해 봄에 비로소 페어뱅크스(Arthur Fairbanks)의 『사회학』과 제번스(William Stanley Jevons)의 『논리학』을 읽고 회프딩(Harald Höffding)의 『심리학』을 반쯤 읽었을 때, 구입했던 철학 서적이 도착해서 잠시 『심리학』 연구를 접어두고 파울젠(Fredrich Paulsen)의 『철학개론』, 빈델반트(Wilhelm Windelband)의 『철학사』를 읽었다. 당시 이런 책들은 그 전에 영어 독본을 읽는 방법과 다를 바 없었고, 다행히 일본어를 이미 읽을 줄 알았으므로 일어판 관련 서적을 참고해 보니 마침내 그 대략적인 의미가 통했다. 『철학개론』과 『철학사』 공부를 마친 다음 해부터 비로소 칸트의 『순수이성비판』을 읽었다. 그러나 선험분석론에 이르러서는 거의 전부를 이해할 수 없어서 읽기를 그만두고 쇼펜하우어의 『의지와 표상으로서의 세계』를 읽었다. 쇼펜하우어의 저작은 생각이 정치하고 필치가 예리하였다. 그해에 이 책을 전후 두 차례에 걸쳐 읽었다. 다음으로 그의 「충족이유원칙론」·「자연 중의 의지론」과 그의 문집 등을 읽었는데, 특히 『의지와 표상으로서의 세계』에 실린 「칸트 철학에 대한 비판」 한 편을 칸트 철학으로 들어가는 관문으로 삼았다.

29세에 다시 칸트의 책을 읽었는데 더는 이전처럼 뜻이 막히는 일이 없었다. 이어서 칸트의『순수이성비판』외에 그의 윤리학과 미학을 읽었으며 금년에 이르기까지 네 번째 연구를 하게 되면서 막히는 것은 더욱 적어졌다.[3]

「홍루몽평론」이 쇼펜하우어 연구의 산물이라면, 「미학에서 고아의 위치」는 칸트 연구의 산물이라고 할 수 있다. 왕국유의 칸트 연구는 「칸트 예찬(汗德像贊)」(1903)에서 시작하여 「미학에서 고아의 위치(古雅之在美學上之位置)」(1907)로 끝을 맺었고, 이후 철학 연구를 포기하고 문학으로 방향을 전환하였다. 왕국유가 처음 칸트를 접한 후 칸트의 저작을 읽은 감동과 추앙의 마음을 적은 「칸트 예찬」은 칸트의 철학을 통해서 인생의 문제를 해결할 희망을 찾아보려는 간절함이 절절 넘쳐흐른다.

사람의 신령함은 인지[天官] 때문이니, 바깥으로는 사물을 접하고 안으로는 반관(反觀)한다.
작은 지혜는 머리 굴려 낡은 빗자루 같은 [보잘 것 없는] 것을 옳다여길 뿐, 중론(衆論)이 난무하는데 누가 그 잘못을 바로잡을까?
크고 깊은 의문을 해결해야 하거늘, 중도에 포기하면 원래 가졌던 입장마저 잃고 만다.
쾨니히스베르크에서 철인이 탄생하시니, 중론을 잠재우고 큰 이치

를 드러내 보이셨다.

외감(外感)으로 공간을 인식하고 내감(內感)으로 시간을 인식하니, 뭇 결과가 찬란함은 그 원인을 따름이라.

무릇 이 몇 가지는 사물을 인지하는 방식이니, 인식을 따른 것이지 사물에 달린 것이 아니다.

말하기 어려운 것이 아니라 증명하기 어렵다. 운애(雲靄)가 흩어지니 가을 산이 드높다.

붉은 태양 중천에 떠 추운 골짜기를 비추듯, 봉황이 하늘 높이 있어 뭇 새들은 벙어리가 되었다.

골짜기 언덕으로 변하고 산이 늪으로 바뀔지라도, 만세천추에 그 이름 영원하리.

광서 29년[1903년] 8월[4]

왕국유가 제대로 철학을 공부해볼 결심을 한 것은 분명해 보인다. 처음 타오카 선생의 문집에서 칸트와 쇼펜하우어가 인용된 것을 보고 크게 기뻐한 이후, 사회학·논리학·심리학·철학개론·철학사 등의 기초를 착실히 다져갔다. 주로 일본어 번역본을 영어나 독일어 본과 대조해 읽으면서 그 의미를 파악했던 것으로 보인다. 그 후 본격적으로 칸트를 읽기 시작하면서 칸트 철학에 대한 기대와 추앙의 마음을 「칸트 예찬」으로 읊었으나, 『순수이성비판』은 읽기가 너무 어려워, 쇼펜하우어의 『의지와 표상으로서의 세계』에 있는 「칸트 철학에 대한

비판」을 칸트 철학을 이해하는 열쇠로 삼게 되었다. 말하자면 그는 쇼펜하우어라는 안경을 쓰고 칸트를 보았을 뿐 아니라 염세주의적인 쇼펜하우어 철학에 경도되는 경향마저 보였다. 여기에는 본인의 기질이나 불우한 환경도 크게 작용하였다는 점을 왕국유 스스로가 술회한 바 있다.

철학이란 세계에서 가장 오랜 학문 중 하나이며, 또한 세계에서 가장 진보가 느린 학문 중 하나이다. 희랍철학 이래 칸트가 태어나기까지 2천여 년 동안 철학에 얼마나 진보가 있었는가? 칸트 이래 지금까지 백여 년이 되었는데 철학에 얼마나 진보가 있었는가? 그중에 칸트의 학설을 계승하여 그 오류를 바로잡고 완전한 철학 체계를 세운 사람은 쇼펜하우어 한 사람뿐이다. 칸트의 학설은 파괴적이지 건설적인 것은 아니다. 그는 형이상학이 불가능하다는 것을 깨달아 인식론으로 형이상학을 바꾸려 하였다. 그러므로 그의 학설은 겨우 철학의 비평이라 할 수 있지 진정한 철학이라고 말할 수는 없다. 쇼펜하우어는 칸트의 인식론에서 출발하여 형이상학을 수립하였고, 다시 미학·윤리학으로써 체계를 완성하였다. 그렇다면 쇼펜하우어를 칸트의 후계자로 보기보다는 차라리 칸트를 쇼펜하우어의 선구자로 보는 편이 타당할 것이다.[5]

「칸트 예찬」(1903)에서 보인 칸트에 대한 무조건적인 추앙은 「쇼펜

하우어의 철학과 교육론」(1904)에서는 쇼펜하우어의 관점에 힘입어 좀 퇴색하였다. 「홍루몽평론」(1904)도 쇼펜하우어 연구에 몰두할 때 썼던 작품이다. 그 후 칸트 연구를 계속하며 썼던 「미학에서 고아의 위치」(1907)는 칸트의 미론을 받아들인 바탕 위에서 왕국유 자신의 의견을 개진한 주장이라 할 수 있다.

철학 공부를 시작한 지 얼마 되지 않았고 더구나 칸트에 대한 숭배가 지극했던 왕국유가, 칸트의 이론에 대해 큰 망설임 없이 자신의 주장을 덧붙이고 스스로의 논리를 개진할 용기를 낼 수 있었던 데는, 아마 쇼펜하우어의 영향이 컸으리라 추측된다.

그리고 1907년 「자서 2(自書二)」에서 "내가 철학에 싫증을 느낀 지가 제법 되었다. 철학의 학설들은 대체로 호감이 가는 것은 믿음직하지 않고 믿음직한 것은 호감이 가지 않는다. [……] 철학자는 될 능력이 없고 철학사는 하고 싶지 않다. 이 또한 철학에 싫증을 느끼게 된 하나의 원인이다."고 밝힌 것처럼 「미학에서 고아의 위치」를 마지막으로 철학 연구를 중단하였다.

2. 미학에서 고아의 위치

왕국유가 제시한 '고아'라는 범주가 미학에서 어떤 위치를 점하는지에 대해, 중국의 근대를 연구하는 많은 미학자들이 상당히 긍정적

인 평가[6]를 내리고 있다. 물론 왕국유가 새로운 미적 범주를 제시하였다는 사실 자체만 놓고 본다면, 이에 대해 긍정적인 평가를 하는 것이 별 문제 될 것은 없다. 하지만 왕국유가 고아를 제시하고 거론하는 방식에 관해서는 몇몇 고려할 점들이 있다.

왕국유가 '고아'라고 말한 이 범주는 전통 중국 미학에서 자주 거론되는 '아(雅)'의 왕국유식 표현이라고 볼 수 있다. 중국 전통의 학문과 예술에 정통하던 왕국유가 중국 예술의 미적 체험을 대표하는 개념으로 쉽게 '아'를 떠올린 것은 결코 이상한 일은 아니다. 서양 미학에서 미(form)와 추(deformity)의 문제가 중요한 담론이었고 취미론이 미와 추를 판단하는 능력에 관한 이론이라면, 중국 미학에서는 아(雅)와 속(俗)이 이에 상응하는 중요한 담론이고 중국인의 취미는 주로 아에 대한 취향을 말하는 것이라고 할 수 있다.

서양 미학에서 미가 고대 그리스에 그 연원을 두고 있듯이, 중국의 '아'는 선진(先秦) 시기에 그 뿌리가 있다. 그런데 왕국유는 고아라는 범주를 제시하면서, 이를 꼭 칸트의 우미와 숭고의 맥락에서 설명하려는 특별한 시도를 하였다. 이는 철학과 예술을 진리를 추구하는 인류 보편의 행위로 받아들이고, 또 칸트의 학설을 철학과 예술에 관한 정론(定論)으로 인정함을 전제로 한 것이다.

철학과 예술이 뜻을 두는 것은 진리이다. 진리란 천하 만세의 진리이지 한때의 진리가 아니다. 이 진리를 밝혀내거나(철학가) 혹은 기호

로써 그것을 표현하는(예술) 것은 천하 만세의 공적이지 한때의 공적이
아니다. 오직 그것이 천하 만세의 진리이기 때문에 한때 한 나라의 이
익에 완전히 부합할 수 없을 뿐 아니라 서로 용납할 수 없을 때도 없
다. 여기에 바로 그 신성함이 있다.[7]

"예술은 천재의 창작이다." 이는 칸트 이래 수백 년간 학자들의 정
론이다.[8]

미학에 있어서 미에 대한 구분은 대략 두 가지인데, 하나는 우미이
고 다른 하나는 숭고이다. 버크(Edmund Burke)와 칸트의 책이 나온 이
후 대부분의 학자들은 이를 아주 정밀한 분류로 받아들이고 있다. 고
금의 학자들이 우미와 숭고를 해석하는 방법은 각자의 철학 체계의 차
이에 따라 서로 다른 점이 있기는 하지만, 요약해서 말하면, 전자는 대
상의 형식이 우리의 이해와 관계가 없으므로 우리로 하여금 이해관계
에 관련된 생각을 점점 잊게 만들어서 대상의 형식 속으로 우리의 모
든 정신력이 침잠됨을 말한다. 자연과 예술 속의 보통의 아름다움은
모두 이런 종류이다. 후자는 대상의 형식이 우리의 지력이 판단할 수
있는 범위를 넘어서거나 혹은 그 형식이 우리에게 크게 불리하거나 또
는 인력으로 항거하기 불가능함을 깨달을 때, 우리는 자신의 본능을
보존하고 점점 이해관계에 관련된 생각을 넘어서서 대상의 형식을 보
게 된다. 예를 들어 자연 속의 높은 산과 큰 하천, 광풍과 뇌우(雷雨) 등

이 그것이다. 예술 작품 중에는 거대한 건축물, 비극적인 조각상, 역사화(畫), 희곡, 소설 등이 그것이다.[9]

위 글을 정리하면 다음과 같다. 철학과 예술은 만세의 진리를 탐구하는 인류 보편의 활동이고, 다양한 철학과 많은 예술론 중 칸트의 천재론은 이미 정론으로 인정받고 있으며, 그의 우미와 숭고에 관한 이론도 학자들 대부분이 인정하는 정설이라고 할 수 있다. 그렇다면 왕국유도 칸트의 철학에 동의하고 칸트의 우미와 숭고를 그대로 받아들이면 될 것을, 왜 다시 고아라는 범주를 들고 나와서 이를 꼭 칸트의 우미와 숭고 사이에 끼워 넣어야 했을까?

세상의 사물 중에는 진정한 예술품은 결코 아니면서 또한 실용적인 물건도 아닌 것들이 있다. 그리고 그 제작자가 꼭 천재가 아님에도 우리가 보기에는 천재의 작품과 별 차이 없는 예술품도 있다. 이런 것에 이름붙일 방법이 없으니 고아라 부르기로 하겠다.[10]

왕국유가 칸트의 미에 대한 분석을 정설로 인정하고 받아들임에도 불구하고, 중국 문화의 전통에서 본다면 이런 종류의 예술 작품들이 비일비재하여 아주 익숙한 것이라 할 수 있고, 이런 종류의 작품들이 꼭 위대한 천재들의 제작은 아니라 하더라도 나름의 아름다움과 가치가 있다는 것은 경험적이고 상식적인 일이다.

왕국유가 고아를 우미 및 숭고와 동일한 맥락에 두고, 미학에서 의미를 부여받도록 하기 위해서라도, 고아 · 우미 · 숭고의 세 범주가 동일한 맥락에 놓이도록 하는 근거가 필요할 수밖에 없다. 왕국유는 칸트가 말한 '형식'이라는 개념으로 고아 · 우미 · 숭고를 모두 묶으려는 아주 특별한 시도를 하였다.

일체의 미는 모두 형식미이다. 미 그 자체를 놓고 말한다면, 모든 우미는 형식의 대칭과 변화 및 조화에 있다. 비록 칸트가 숭고의 대상들이 무형식이라고 하였지만, 이런 무형식의 형식이 숭고의 감정을 불러일으킬 수 있기 때문에 형식의 일종이라고 해도 아니 될 것은 없다.[11]

일체의 형식미는 다른 형식으로 표현되지 않으면 안 되는데, 이 제2의 형식을 통해서야만 그 아름다움이 더욱 증가할 수 있다. 우리가 말하는 고아라는 것이 바로 이 제2의 형식이다. 우미와 숭고의 속성을 갖지 않는 형식이라는 것도, 이 제2의 형식으로 인해서 어떤 독립적인 가치를 얻게 된다. 따라서 고아라는 것은 형식미의 형식미라고 할 수 있다.[12]

'우미'는 형식미, '고아'는 형식미의 형식미, '숭고'는 무형식의 형식, 왕국유는 이런 방식으로 고아의 성격을 상정하였다. 물론 이런 설명 방식은 분명 문제가 있다. 무형식도 형식의 일종이라고 하는 논리는,

마치 무자비도 자비의 일종이라고 하거나 불친절도 친절의 일종이라고 하는 것과 같은 경우가 된다. 이런 납득하기 힘든 과정을 거쳐 고아의 위치를 우미와 숭고 사이에 두었는데, 이것이 아마도 왕국유가 생각한 「미학에서 고아의 위치」라고 판단된다. 고아가 우미와 숭고 사이에 있으면서 어떤 성격을 갖고 있는지에 대해 다음과 같은 설명을 덧붙였다.

우미의 형식은 사람의 마음을 평화롭게 하고, 고아의 형식은 사람의 마음을 휴식하게 하므로 낮은 정도의 우미라고 할 수 있다. 숭고의 형식은 항상 저항할 수 없는 세력으로 경앙(敬仰)의 감정을 불러일으키고, 고아의 형식은 세속의 이목에 물들지 않게 하므로 일종의 놀라움을 불러일으킨다. 놀라움은 경앙의 감정에 들어가는 첫걸음이다. 그러므로 고아를 낮은 정도의 숭고라고 하더라도 아니 될 것은 없다. 따라서 고아의 위치는 우미와 숭고 사이에 있으며 양자의 성격을 겸하고 있다.[13]

비록 왕국유가 칸트의 명성에 압도되어 그의 이론을 정설로 받아들이고 '형식'이라는 개념으로 고아를 설명하기는 하였지만, 고아가 우미와 근본적으로 차이가 있음을 오히려 명백하고 정확하게 인지하고 있었다. 그럼에도 칸트에 기대지 않고서는 '고아'라는 범주가 이론적으로 타당한 논리를 갖기가 어렵다고 판단했을 가능성은 아주 크다.

왜냐하면 오늘날의 칸트는 독일 고전철학의 대표자로 철학사의 한 부분을 차지할 뿐이지만, 왕국유가 칸트를 찬양했던 그 당시, 칸트는 하늘 높은 곳에서 찬란한 빛을 발하는 철학계의 태양으로 고전물리학이 지배하던 세계를 비추고 있었기 때문이다.

고아를 판단하는 능력과 우미와 숭고를 판단하는 능력은 다른 것이다. 후자는 선천적이지만 전자는 경험적이다. 우미와 숭고의 판단이 선천적 판단이라는 사실은, 칸트의 『판단력비판』 이후 반대하는 사람이 거의 없다. 이런 판단력은 선천적이므로 보편적이고 필연적인 것이다. 말을 바꾸어 설명하면, 한 예술가가 아름답다고 하는 것은 모든 예술가가 반드시 아름답다고 한다. 따라서 칸트는 그의 미학에서 공통감관이라는 것을 상정하였다.[14]

고아의 판단은 그렇지 않으니, 시대의 다름에 따라서 사람의 판단도 각각 달라진다. 내가 고아라고 판단하는 것도, 사실 오늘날의 위치에서 판단인 것이다. 고대의 유물은 근세에 제작한 것보다 고아하지 않은 것이 없으며, 고대의 문학이 비록 졸렬한 것일지라도 우리가 읽기에 고아하지 않은 것은 없지만, 만일 옛사람의 눈으로 본다면 그렇지는 않을 것이다. 그러므로 고아의 판단은 후천적이고 경험적이며 그래서 특별하기도 하고 우연적이기도 하다.[15]

우미와 숭고의 판단은 선천적이고 보편적이며 필연적이다. 그리고 이를 뒷받침하는 '공통감관'이라는 것이 상정되어 있다. 반면 왕국유가 제시한 고아의 판단은 후천적이고 경험적이며 시대의 다름에 따라서 사람의 판단이 각각 달라질 뿐 아니라 특별하고 우연적이라고 한다. 그렇다면 고아와 우미 및 숭고는 성격상 동일한 맥락에서 논의되기가 거의 불가능해 보이는 각기 다른 속성을 띠고 있다고 봐야 할 것이다. 그럼에도 왕국유는 무리한 논리를 전개하여 이들을 모두 '형식'으로 묶었던 것이다.

왕국유의 이런 작업은 당연한 결과로서 중국 전통의 예술론을 곡해하는 문제를 야기할 수도 있다. 왕국유는 "고아의 가치라는 것은 미학의 관점에서 본다면 사실 우미와 숭고에 미치지 못한다."[16]고 하였는데, 그렇다면 동양 회화에서의 육법(六法)[17]의 문제는 어떻게 설명될 수 있을까? 회화에서의 형식이라면 다섯째인 경영위치(經營位置)라 할 수 있는데, 첫째인 기운생동(氣韻生動)이나 둘째인 골법용필(骨法用筆)이 다섯째인 '경영위치'에 미치지 못한다는 황당한 논리를 만들 수도 있기 때문이다.

그림 속의 배치는 제1형식에 속하는 것이지만, 필과 묵을 사용하는 것은 제2형식에 속하는 것이다. 무릇 우리가 감상하는 필묵(筆墨)이란 것은, 사실상 제2형식을 감상하는 것이다. 이는 낮은 정도의 미술(예를 들어 서예 등)에서 더욱 그러하다. […] 그리하여 우리가 조각이나 서화

에 대한 품평에서 신(神)·운(韻)·기(氣)·미(味)를 거론하는 것도 모두 제 2형식을 이야기하는 것이 많고 제1형식을 말하는 것은 적다.[18]

왕국유는 자신의 고아설에 입각하여 중국화의 필묵을 제2형식으로 보았고, 화면의 배치를 이보다 더 높은 제1형식으로 볼 수밖에 없었으며, 특히 회화보다 더 필묵의 비중이 큰 서예를 '낮은 정도의 미술'이라고 평가하는 터무니없는 결과를 초래하고 말았다. 그뿐 아니라 신·운·기·미 등 중국 예술이 추구하는 최상의 목표들이 더는 최상의 위치를 유지하는 것이 불가능하게 되었다.

오늘날은 문화의 상이성이나 다양성이 너무나 당연히 받아들여지는 시대이지만, 왕국유가 살던 그 시대는 문화의 우열(優劣)을 절실하게 느끼고 깊은 패배감에 젖어 있을 때였다. 서구의 것이라면 무엇이든지 우월하고 진보한 것으로 받아들이던 시기였고, 왕국유 본인도 누구보다 앞장서서 서구 문화를 수입하고 번역하던 사람이었기에, 왕국유가 이런 논리를 편 것이 크게 이상한 일은 아니다.

더욱이 왕국유는 동서양 철학과 미학의 문제를 오랜 시간을 두고 깊이 연구해볼 충분한 시간을 갖지 못했고, 너무 일찍 철학과 미학의 연구를 그만두었을 뿐 아니라, 격변하는 정치 환경 속에서 많은 번뇌를 짊어지고 일찌감치 고단한 삶을 스스로 마감하였다. 그리하여 초기 연구에 대한 수정 작업이 없었을 뿐 아니라 발전된 후속 연구도 기대하기 어려운 일이 되어버리고 말았다.

그렇다면 「미학에서 고아의 위치」는 충분한 타당성을 확보하지 못한 주장으로 끝맺을 수밖에 없고, 미학에서 '고아'라는 범주의 위치도 근거 없는 이야기일 뿐인가?

왕국유가 살던 시대와는 달리, 오늘날은 중국 철학이나 중국 미학이 100여 년간 나름의 체계를 구축해왔고 이런 분야가 있다는 것이 당연하고 자연스러운 일로 받아들여지고 있다. 서양과 동양의 문화는 우열의 질서 속에 있는 것이 아니라, 서로 다른 바탕에서 각기 다른 모습으로 존재하는 것이다. 「미학에서 고아의 위치」는 분명 문제가 있는 주장이라고 할 수 있지만, '중국 미학에서 고아의 위치'를 논하고자 한다면, 이는 충분히 긍정적인 의미를 부여받을 수 있다고 생각한다.

3. 중국 미학에서 고아의 위치

「미학에서 고아의 위치」는 글자 수로 3,000자도 되지 않는 아주 짧은 문장으로, 내용 대부분은 칸트의 미론에 '고아'를 끼워 넣기 위한 특별한 설정과 복잡한 설명이 뒤섞여 있다. 하지만 왕국유는 이 글을 통해서 중국 미학의 주요 주제인 '아(雅)'에 대해 의미 있는 분석을 하고 중요한 정의를 내렸다고 평가할 수 있다. 왕국유는 이를 '고아'라고 명명하였지만, 그 내용은 정확히 '아'의 개념과 부합한다.

사실 '아'는 누구나 항상 쉽게 쓰는 용어이지만, 왕국유 이전에는

어느 누구도 상세한 분석을 하거나 명확한 정의를 내린 적은 없었다. 하나의 개념을 두고 상세한 분석을 하거나 명확한 정의를 내리려고 시도하는 것은 말하자면 서구적인 학술 방법이라 부를 수 있을 것이다. 왕국유의 이런 시도는 분명 중·서 문화 교류의 산물이며, 서구의 학술 방법을 채용하여 중국 전통의 것을 해석하려는 시대적인 의의가 있는 참신한 시도였다. 그리고 이런 식의 설명 자체를 전통의 현대적 해석이라 해도 무방할 것이다.

고아의 성질이 자연에는 없고, 그 판단 또한 경험에서 나온다. 따라서 예술에서 고아에 해당하는 부분은 뛰어난 천재를 기다릴 필요가 없이, 사람의 노력으로 도달할 수 있는 것이다. 인격이 고상하고 학문이 넓다면, 비록 예술에 있어서 천재가 없는 사람이라 하더라도, 그 작품은 고아한 것이 될 수 있다.[19]

그 실천과 관련된 부분을 거론하자면, 고아의 능력은 수양으로 얻을 수 있으므로, 미육을 보급할 수 있는 교량이 된다고 할 수 있다. 비록 중간 이하의 지력을 가져서 우아하거나 숭고한 사물을 만들 수 없는 사람일지라도, 수양을 통해서 고아의 창조력을 얻을 수는 있다.[20]

앞에서 왕국유는 고아의 판단은 후천적이고 경험적이며 시대에 따라서 그 판단이 각각 달라질 뿐 아니라 특별하고 우연적이라고 설명

하였다. 거기에 더해서 위 글의 정의를 다시 추가하면, 고아의 성질은 자연에는 없고 예술에만 있으며, 수양이나 노력으로 도달할 수 있으므로 미육을 위한 중요한 수단이 될 수 있다. 그리고 왕국유가 예를 들어 설명한 구체적인 작품을 통해서 고아가 어떻게 구현되었는지를 살펴보면 다음과 같다.

> 두보(杜甫) 「강촌(羌村)」의 "밤 깊어 촛불 다시 밝히고 잠자리 마주 대하니 꿈인가 싶네."와 안기도(晏幾道) 「자고천(鷓鴣天)」의 "오늘밤 실컷 은등잔 밝히지만, 꿈속의 만남일까 오히려 두려워." 그리고 『시경(詩經) / 위풍(衛風) / 백혜(伯兮)』의 "안 오시는 님 생각에 머리 아프나 달게 받으리."와 구양수(歐陽修) 「접련화(蝶戀花)」의 "허리띠 점점 느슨해져도 끝내 후회하지 않으리, 그대 위해서라면 초췌해져도 좋아." 이들의 제1형식은 같다. 그러나 전자들은 온후(溫厚)하나 후자들은 노골적이어서 [刻露], 제2형식은 다르다. 모든 예술이 그렇지 않은 것이 없으니, 여기서 아(雅)와 속(俗)의 구별이라는 것도 생겨난다.[21]

왕국유가 예로 든 두 유형의 시가들이 제1형식이 같다는 말은 줄거리나 구조가 같다는 의미로 보이고, 제2형식이 다르다는 것은 수사(修辭)가 다르다는 의미이다. 그리하여 전자들은 온후하여 후자들보다 더 고상하다[雅]고 판단할 수 있다는 말이다. 앞에서 "고대의 유물은 근세에 제작한 것보다 고아하지 않은 것이 없고, 고대의 문학이 비록

졸렬한 것일지라도 우리가 읽기에 고아하지 않은 것은 없다."고 한 말의 예에 해당한다고 볼 수 있다. 당(唐)의 두보가 송(宋)의 안기도보다 시기적으로 더 앞서고, 『시경』이 송의 구양수의 시보다 더 옛날에 지어진 것이기 때문이다.

물론 단지 시대가 앞선다는 이유만으로 고대의 예술이 현대의 예술보다 무조건 고아한 것은 아니다. 더구나 후대의 가장 고상한 것과 고대의 가장 속된 것을 비교해도 여전히 그렇다는 말은 더욱 아니다. 단지 인류의 문화라는 것이 과거부터 현재까지 시간이 흐를수록 점점 더 감각적이고 자극적이며 노골적인 형태로 변해오고 있다는 점은 일반적인 경험과 크게 다르지 않다고 할 수 있다.

왕국유가 시(詩)와 사(詞)의 아속(雅俗)을 구별하는 요건으로 '온후'와 '노골'을 들고 있는데, 이는 물론 드러난 표현에서 아속을 구분하는 하나의 방법은 되겠지만, 원리적인 설명에는 미치지 못했다. 왕국유의 고아에 대한 설명은 사실상 여기까지라고 보면 되겠다. 무엇이 '온후'와 '노골'을 결정하는지에 대한 진일보한 논의는 없었다. 이는 아마도 왕국유의 글이 「미학에서 고아의 위치」를 정하기 위한 것이었지, '중국 미학에서 아의 위치'를 밝히는 것은 아니었기 때문이다.

필자가 왕국유를 대신하여 다음과 같은 몇 마디를 보충하는 것은 가능할 것이다. 중국 전통의 시론에서 '아'의 기준은 공자(孔子)에 의해 세워졌다고 보는 것이 타당하다. 공자가 「관저(關雎)」라는 시에 대해 "「관저」는 즐거우면서도 음란하지 않고, 슬프면서도 마음을 상하

게 하지 않는다."[22]고 했을 때, 이 말은 「관저」가 감정의 절제 및 표현의 절도가 있어서 훌륭한 시라는 이야기다. 절제 혹은 절도는 예악(禮樂)의 근본 정신이라 할 수 있다. 예(禮)가 욕망의 절제에 관여하고 악(樂)은 감정의 절제에 관여하는 것이었으며, "선왕이 예악을 지은 것은 사람을 위해 절도를 만든 것."[23]이라고 한 「악기」의 주장이 이를 뒷받침한다. 따라서 '고아'의 논리가 '절도'나 '절제'라는 덕목에까지 연결이 되어야 비로소 '고아'가 '미육'으로 나아가는 교량의 역할을 충분히 수행할 수 있다는 논리가 확보될 것이다.

4. 결론

왕국유는 시의 수사나 회화와 서예의 필묵을 '제2형식'이라고 하고, 이를 다시 고아라고도 하였다. 이 용어들만 놓고 보자면, 이들이 모두 동일한 사태를 지시한다는 짐작조차 하기 어렵다. 필자가 왕국유의 입장에서 이들이 동일한 사태가 될 수 있도록 더 친절한 설명을 하자면, 각각 '수사나 필묵', '제2형식을 창조하는 능력', '고아를 생산하는 능력'이 될 것이고, 그 결과물은 각각 '신·운·기·미', '제2형식', '아또는 고아'가 된다고 보면 되겠다. 이렇게 본다면, 사실상 '제2형식'이라는 자의적인 논리는 사족(蛇足)처럼 작용하여 「미학에서 고아의 위치」를 정하는 데 아무런 기능을 하지 못하고, '중국 미학에서 고아의

위치'를 파악하는 데 오히려 착시 현상을 일으키며 방해하는 역할을 하고 있다.

그럼에도 왕국유가 고아라고 명명한 중국 전통의 미적 범주인 '아'에 대하여 새로운 방식으로 정의를 내렸고, 서구의 이론 특히 칸트의 이론과 대비되어 '아'의 특징이 이전보다 훨씬 명백해진 것은, 분명 왕국유 고아설의 공헌이다. 고아의 성질은 자연에는 없고 예술에만 있으며, 고아의 판단은 후천적이고 경험적이며, 시대에 따라 판단이 각각 달라질 수 있는 만큼 특별하고 우연적이기도 하다. 또 수양이나 노력으로 도달할 수 있는 만큼 미육을 위한 중요한 교량이 될 수 있다.

이상의 주장은 왕국유에 의해 새롭게 제시된 '아'의 의미이다. 사실, 왕국유가 '고아'라는 새로운 개념을 제시하지 않았어도, '아'는 중국 미학과 예술론의 핵심어임과 동시에 유가적인 인격 수양의 목표였다. '아'라는 개념은 절제 또는 절도라는 동일한 방법론에 기초하여, 중국 전통의 예술과 전통 유교의 윤리가 묘한 일치를 보이는 지점이라고 할 수 있다.

6

주광잠의
취미론

주광잠[1]은 중국의 근현대를 대표하는 미학자이자 문학이론가이다. 그의 미학 사상은 공산주의 정권의 성립이라는 정치적인 사건을 중심으로 전·후기의 사상이 명확히 구분된다. 후기 미학 사상은 항거 불가능한 현실 정치의 억압하에서 주로 마르크스주의 미학 이론을 연구한 것이었고, 전기 미학 사상은 자유로운 연구와 자발적인 탐색이 활발했던 시절의 산물로 볼 수 있다. 그의 전기 미학 사상은 중국 전통의 예술 이론과 관계가 깊은 것으로, '취미의 이론'이라고 불릴 만하다.

그런데 취미에 관한 주광잠의 독특한 견해가 담긴 몇몇 문장[2]을 분석하여 그의 취미론을 파악하려 해도, 취미론의 전체 모습을 이해하기는 쉽지 않다. 왜냐하면 그의 저술 속에서 '정감'·'정취'·'흥취'·'미감'·'인정화(人情化)'·'예술화' 등의 용어들이, '취미'와 유사한 의미

로 무차별적으로 사용되고 있기 때문이다. 아마 용어의 선택과 사용에서, 수사(修辭)의 필요가 논리(論理)의 요청보다 더 크게 작용했을 것이다.

따라서 이 개념들을 둘러싸고 전개되는 주광잠 미학 사상의 특징이 드러날 때, 주광잠이 '취미'라는 용어를 사용하여 주장하고 싶었던 바가 분명해질 것으로 생각된다. 말하자면, '취미'의 뜻과 관련 있는 이런 용어들이 사용되는 맥락이 분명히 드러나게 되면, 취미의 이론도 저절로 또렷한 모습을 나타낼 것이라는 말이다. 그러면 서구의 취미론과 다르고 또 동시대를 살았던 다른 학자들의 이론과도 구별되는 주광잠의 취미론이, 어떤 체계와 맥락을 가진 것인지가 분명해질 것이다.

중국 사회가 이렇게 엉망이 된 것은, 순전히 제도의 문제가 아니라 대부분 인심이 나빠졌기 때문이라고 확신한다. 나는 정감(情感)이 이지(理智)보다 더 중요하다고 믿는다. 인심을 쇄신하는 일은 윤리학자들의 말 몇 마디로 되는 것이 아니라, '온화한 성정을 기르는[怡情養性]' 데서부터 시작해야 한다. 의식(衣食)의 풍족함과 높은 지위 그리고 많은 보수 외에, 고상하고 순수한 것을 추구해야 한다. 인심을 정화하려면, 우선 인생을 미화(美化)해야 한다.[3]

그가 취미의 이론을 발표하게 된 동기는 미학자의 관점에서 당시

중국의 어지러운 사회문제를 타개할 방법을 모색하기 위함이었다. 중국의 근현대를 살았던 여러 학자들의 이론이 그러하듯이, 주광잠의 이론도 동서양 문화의 충돌과 융합에서 생긴 산물이다. 그리고 그의 취미론도 서양 미학의 취미론에서 힌트를 얻었다는 점은 분명하다.

주광잠(1897~1986)이 『담미(談美)』(1932)의 서문에서 밝힌 것처럼, 사회 개혁의 수단으로 정감을 강조하고 예술의 작용을 중시했던 것은, 조금 앞선 시대를 산 채원배(1868~1940), 양계초(1873~1929), 왕국유(1877~1927) 등 선배들의 경우와 크게 다르지 않아 보인다. 주광잠도 이들과 비슷하게 "미감 교육은 일종의 정감 교육이다."[4]는 주장을 하였다. 이는 격동과 혼란의 시대를 산 지식인으로서, 특히 미학과 예술 이론을 연구한 학자로서 자연스럽게 제시할 수 있었던 견해라고 생각된다.

보통 사람들은 실제 생활의 필요 때문에, 이해관계를 너무 따지므로, 적당한 거리를 두고 인생과 세상을 볼 수 없다. 그리하여 이 풍부한 화엄(華嚴)의 세계에서, 음식남녀(飮食男女)를 추구하는 일을 제외하고는 별 의미를 찾지 못한다. 그들은 참외를 보면 따서 먹을 거라고만 생각하고, 아름다운 여인을 보면 성욕의 충동에 빠진다. 그들은 완전히 소유욕의 노예이다.[5]

주광잠이 말하는 속(俗)됨이라는 것은, 실제의 삶을 너무 절실하게

생각한다는 의미가 있다. 그 결과 감관의 욕망에 온통 얽매여서, 사람은 소유욕의 노예로 살아갈 뿐이다. 당연히 지나친 집착은 문제가 있겠지만, 그래도 음식남녀 등의 절실한 문제를 대수롭지 않은 것으로 보고 살아간다는 것도 상식적이지 않은 일이다. 모든 소유욕의 근원에는 '생존'이나 '생활'이라는 요구가 있기 때문이다. 위 글도, "당사자는 미혹해도, 방관자에게는 밝게 보인다[當局者迷, 旁觀者淸]."라는 속담이 제목으로 달려 있다. 이는 실제의 삶을 대수롭지 않은 것으로 보라는 말이 아니라, 실제의 삶과 어느 정도 거리를 두고, 방관자의 입장에서 살펴보도록 노력하라는 말이다. 거리를 두는 목적은 가볍고 부담 없이 살기 위해서가 아니라, 미혹에서 벗어나 밝게 보기 위함이다.

인심이 나빠지는 것은 속됨을 벗어나지 못하기 때문이다. 무엇이 속됨인가? 이는 배설물을 뚫고 들어가는 구더기처럼, 따듯하고 배부른 것만 추구하여, '무목적적으로 행하는[無所爲而爲]' 정신으로 고상함과 순수함을 추구하지 못하는 것이다. 말하자면 속됨은 모두 미감의 수양이 모자라서 생기는 것이다. 이 글은 오직 한 가지 단순한 목적이 있는데, 어떻게 속됨을 벗어날 수 있느냐를 연구하는 것이다.[6]

속됨을 벗어나는 길은 개인적인 측면에서는, 인격의 수양이 됨은 당연할 것이다. 그런데 이것이 더 나아가서 사회적인 문제의 해결책도 된다고 하였다. 말하자면, 사회가 엉망이 된 것은 인심이 나빠서

그런 것이고, 인심이 나쁜 것은 사람들이 속되어서 그런 것이며, 속된 것은 미감의 수양이 모자라서 생긴 것이므로, 미감 교육을 통해서 '속됨'이라는 병을 고치면 인심을 바르게 고칠 수 있다는 이야기다.

1. 미감 교육의 기능

이렇게 주광잠은 미감 교육을 사회문제를 근본적으로 해결할 수 있는 훌륭한 대책으로 생각하였던 것이다. 그렇다면 미감 교육이 현실적으로 그러한 역량을 발휘하는 것이 어떻게 가능할까? 주광잠은 미감 교육의 기능을 다음의 세 가지로 제시하였다.

첫째, 본능 충동과 정감으로부터의 해방. 사람은 태어나면서부터 여러 가지 본능 충동과 이에 수반되는 감정이 있다. 성욕, 생존욕, 소유욕, 사랑, 미움, 연민, 두려움 등이다. 본래 자연스러운 경향성이지만, 그것들도 활동이 필요하고 배설이 필요하다. 그러나 실제 생활 속에서 그것들은 사람들 사이에 항상 충돌을 야기할 뿐 아니라, 도덕·종교·법률·관습과 같은 문명사회의 여러 약속들과 양립하지 못한다. [······] 문예가 인간에게 선사하는 것은 상상의 세계이므로, 현실세계의 속박과 충돌에서 자유롭다. 상상의 세계 속에서 '매실을 보면서 갈증을 해소하는' 방법을 통해 욕망은 만족을 얻을 수 있다. 문예는 야만적인 본

능 충동과 정감이 고상하고 순결한 경계에서 활동하게 만든다. 그래서 승화 작용(sublimation)이 있다.[7]

생존을 위한 본능적인 충동과 이에 수반되는 감정들로 인해 사람들 사이의 충돌은 불가피한 일일지도 모른다. 무한한 욕망과 통제 불능의 본능 충동을 만족시킨다는 것은 원래 불가능한 일이고, 항상 공동체의 규범과 충돌을 일으킬 수밖에 없다. 주광잠은 예술이 대리 만족이라는 방법으로 욕망과 충동을 간접적으로 그리고 고상한 방식으로 해소하게 하는 기능이 있다고 했다. 본능 충동과 감정이 고상하고 순결하게 해소된다는 의미에서, 이를 '승화 작용'이라고도 하였다.

둘째, 시각세계로부터의 해방. [……] 우리는 모두 제약이 있고 가려진 것이 있어서, 많은 것들이 보이지 않는다. 눈에 보이는 천지는 아주 협소하고 진부하며 메말라 있다. 시인과 예술가들이 일반인을 능가하는 것은, 정감이 더 진실하고, 감각이 더 예민하며, 관찰이 더 깊이가 있고, 상상력이 더 풍부하기 때문이다. 그들은 우리가 보지 못한 것을 보며, 본 것을 이야기할 수 있다. 우리가 원래 보지 못한 것을 보고 이야기함으로써, 우리로 하여금 볼 수 있게 하는 것이다.[8]

주광잠은 "비극이 죄악과 재앙 속에서 위대하고 장엄함을 보여주고, 추하고 괴상한 것 속에서 신선한 취미를 보여준다."는 설명을 덧

붙였다. 사람들은 욕망의 제약 때문에 그 밖의 것들은 보지 못한다. '음식남녀'의 삶이 무미건조한 원인은 미감 수양이 부족하여 세상의 신선하고 흥미로운 것들을 보지 못하기 때문이다. 주광잠은 또 렘브란트(Harmensz van Rijn Rembrant)를 예로 들면서, 그가 그린 초라하고 병든 노인의 모습에서도 의외의 아름다움을 발견할 수 있다고도 하였다. 예술은 타성에 젖은 무료한 삶에 새로운 생기를 불어넣기도 하는 것이다.

　　셋째, 자연의 제약으로부터의 해방. [……] 자연의 세계는 유한하며 인과율의 지배를 받는다. 그 세세한 것들까지도 모두 필연성이 있다. 인과의 운명적인 결정으로 그렇게 된 것이므로, 털끝만큼도 움직일 수 없다. 사회는 역사로 이루어진 것이고, 인간의 활동은 물질적인 생존 조건의 지배에서 한 치도 벗어날 수 없다. 날개가 없으면 날 수 없고, 음식이 없으면 굶어죽는다. 이렇게 추리해보면, 인간은 자연 속에서 지극히 자유롭지 않다. [……] 그러나 정신적으로는 인간은 자연의 굴레를 벗어나서 자연을 정복할 수도 있다. 자연의 세계를 벗어나서 합리적이고 마음에 드는 상상의 세계를 만들 수도 있다. 이것이 바로 예술적인 창조이다.[9]

주광잠은 미감 활동을 '유한 속에서 쟁취한 무한', '예속 중에서 쟁취한 자유'라고 표현했다. 자연의 제약에 묶여서 '음식남녀'의 일만을

추구하기에 급급할 때, 인간은 단지 자연의 노예일 뿐이다. 그러나 예술을 창조하고 감상할 때, 사람은 노예에서 주재자로 바뀌게 된다. 따라서 미감 교육을 더 많이 받을수록 인간으로서의 존엄성을 더 많이 느끼게 된다는 것이다. 주광잠은 예술이 본능 충동과 정감으로부터의 해방, 시각세계로부터의 해방, 자연의 제약으로부터의 해방이라는 세 가지 기능이 있다고 하였다.

2. 미감 교육의 보편화와 인생의 예술화

미감 교육을 통해 사회를 바꾼다는 주장은, 미와 예술이 사회 전반에까지 영향을 미칠 수 있다는 근거가 뒷받침되어야 비로소 설득력이 있다. 주광잠이 이런 각도에서 미감 교육의 문제에 대해 포괄적이고 전략적인 검토를 하지는 않았다. 단지 미감 교육을 통해 사회를 바꿔야 한다는 주장을 자주 하기는 했지만, 그것이 일정한 계획에 따른 체계적인 것이었다고 하기는 어려워 보인다.

주광잠의 주장 속에는, '선(善)'과 '미(美)'의 동일성, 영감·직감·상상·깨달음의 동일성, 인생과 예술의 동일성을 강조하는 언급이 있다. 그는 이런 동일성을 근거로 하여, 미감 교육이 개인뿐 아니라 사회 전반에 영향을 미친다는 주장을 하였던 것이다. 그러나 이런 동일성은 논증된 것이 아니라, 단순히 서술되거나 막연히 주장된 것으로

여겨진다. 이런 주장은 주광잠 본인의 인생관 혹은 예술에 대한 비전(vision)과 관련이 더 깊어 보인다.

> 도덕은 진부한 강령들을 준수하는 것이 아니라, 참된 성정이 드러나는 것이다. 그래서 근본으로부터 덕육(德育)을 하려면, '온화한 성정을 기르는[怡情養性]' 것이 필수적이다. 미감 교육의 효용은 '온화한 성정을 기르는 것'이므로 덕육의 기초가 된다. 엄격히 말하면, 선(善)과 미(美)가 서로 충돌이 없을 뿐 아니라, 최고의 경지에서는 근본적으로 동일한 것이다. 그들의 필요조건은 조화와 질서이다. 윤리적 관점에서 본다면 '미'는 일종의 '선'이고, 미감의 관점에서 본다면 '선'도 일종의 '미'이다. 고대 희랍어와 고대 독일어에서 '미'와 '선'은 같은 단어이고, 중국어 및 기타 근대 언어 중 '선' 자와 '미' 자가 나누어져 있기는 하지만, 서로 대체해서 쓰이기도 한다.[10]

주광잠은 미(美)와 선(善)이 원래 동일 선상의 가치임을 설명하는 몇몇 사례를 거론하고 있다. 물론 이는 미와 선의 동일성을 논리적으로 증명한 것과는 다른 일이다. 논리적인 증명이라면, 미적인 가치와 윤리적인 가치가 근원적으로 동일한 것임을 증명하거나, 미적인 가치가 논리의 비약 없이 윤리적인 가치로 전환될 수 있음을 증명하는 것이 필요하다. 하지만 주광잠 본인은 이런 논증을 시도한 적이 없다. 단지 주광잠은 여러 사례들을 거론하면서 자신의 주장이 설득력 있게 받아

들여지기를 희망하였다. 주광잠이 '미'와 '선'의 관계에 대해 제시한 여러 사례들이 결코 동일성에 대한 충분한 설명은 될 수 없다. 왜냐하면 그가 든 사례들은 보편적인 것이 아니라 특수한 경우에 해당하는 것들이기 때문이다.

시(詩)를 읽든 시를 짓든, 항상 어려운 사색을 거쳐야 하고, 사색한 후 일단 활연관통(豁然貫通)하면, 시 전체의 경계가 번쩍하고 눈앞에 드러나서, 마음과 정신이 후련하여 일체를 잊게 하는데, 이런 현상을 보통 '영감'이라 한다. 시의 경계가 드러남은 모두 '영감'에서 비롯한다. 영감이라고 해서 무슨 신비한 것이 아니라, 바로 직감[直覺]이고 '상상[imagination: 의상(意象)의 형성]'이며, 선가(禪家)에서 말하는 깨달음[悟]이다.[11]

주광잠은 이 글에서 영감(靈感), 직감[直覺], 상상(想像), 활연관통, 깨달음을 모두 동일한 성격의 것으로 전제하는 주장을 펴고 있다. '영감'이나 '직감'이 유사한 영역의 것으로 판단될 여지는 있어도, 이것이 '상상'과 같은 것이라고 보기는 어렵다. 또 '영감'이나 '직감'에 '활연관통'의 의미가 없는 것은 아니겠지만, 모든 경우의 '영감'이나 '직감'이 곧 주자(朱子)가 말한 '활연관통'과 같다고 말하기도 곤란하다. 더욱이 이것이 불교에서 말하는 '깨달음'과 같다고 말하기도 쉽지 않을 뿐 아니라, 이를 증명하는 것은 또 다른 문제이다. 주광잠은 분명 이 모든

것들을 아우르는 어떤 큰 그림을 그리고 있었을 것이다.

인생이란 원래 넓은 의미의 예술이고, 개인의 생명사가 바로 자신의 작품이다. [……] 일생을 사는 것은 한 편의 문장을 짓는 것과 같다. 완미한 삶에는 훌륭한 문장이 갖춰야 할 아름다움이 다 있다. 첫째, 좋은 문장은 하나의 완전한 유기체여서, 전체와 부분이 밀접한 관계가 있으므로, 조그만 움직임이나 증감이 있어도 안 된다. [……] 삶 속에서 이런 예술적 완전성을 '인격'이라고 한다. 대개 아름다운 생활은 모두 인격의 표현이다. 크게는 진퇴(進退)의 행동과 주고받는 것, 작게는 목소리와 웃는 모습, 어느 것도 인격과 상충하는 것은 없다. [……] 한 수의 시나 한 편의 문장이라도 반드시 지극히 깊은 성정이 드러난 것이고, 마음속에 있던 것이 밖으로 나타난 것이므로, 티끌만 한 거짓도 용납되지 않는다. [……] 속담에 "오직 영웅만이 있는 그대로의 모습대로 살 수 있다[惟大英雄能本色]."는 말이 있다. 이른바 예술적인 삶이란 바로 있는 그대로의 모습대로 사는 것을 말한다.[12]

인생이 곧 예술이고 삶이 바로 작품이라고 전제한다면, '선'과 '미'가 동일하고 '영감'·'직감'·'상상'·'활연관통'·'깨달음'이 모두 같다고 말하는 것이, 결코 이상한 일은 아니다. 그러나 이런 주장은 동일성의 증명에 기초한 것이 아니라, 개념들의 경계를 모호하게 만들거나 차이를 무시한 결과이다. 필자의 이런 비판은 분명 오늘날 보편학으로

서의 미학의 입장에서 주광잠의 주장을 비판한 것이다. 그러나 이것이, 전통 중국 사상의 관점에서 주광잠의 이론이 아무런 설득력이 없다거나 무의미한 것이라는 뜻은 결코 아니다.

주광잠이 인용했던 '영웅본색(英雄本色)'의 속담에서 보듯이, 중국 전통의 학문은 '보편'을 추구하는 학문이라기보다는 '탁월함'을 추구하고 배양하는 학문이었다. 중국 전통의 예술도 군자와 선비 혹은 문인들이 추구하며 즐기는 고상한 경계를 목표로 하였다. 따라서 전통 예술에 대한 논의를 전개하는 입장이라면, 주광잠의 이론도 이런 모습을 띠는 것이 불가피하고, 그 내용도 교육적이거나 이상적인 방향을 추구하는 것이 자연스럽다.

필자의 관점에서 본다면, 주광잠의 글쓰기는 분명 중국 전통의 것을 현대적인 것으로 바꾸고, '탁월한' 것을 '보편적인' 것으로 전환하는 작업의 일환이다. 이는 누구보다 앞서 적극적으로 서구의 학문을 수용하여 소개하고, 중국의 현실을 개조하려는 열정을 품은 선각자에게는 자연스러운 일이었다고 판단된다. 비록 바꾸고 전환하는 그 작업이 오늘날의 관점에서 보편의 기준에 맞지 않았지만, 전통문화와 예술의 특징을 이해하고 평가하는 뛰어난 안목은 오늘날의 어느 누구도 쉽게 가질 수 있는 것은 분명 아니다.

3. 예술의 무목적성과 삶의 무목적성

주광잠이 주장하는 '인생의 예술화'나 '삶과 예술의 동일성'에 대한 보다 설득력 있는 근거로 제시된 것이 '무목적성'이다. '무목적성'이라는 지점에서 삶과 예술이 묘한 일치를 보이는 경우가 분명 있다고 생각된다. 예술에서의 무목적성은 미적 체험에 자연스럽게 수반되는 특징인 반면, 삶에서의 무목적성은 '출세간적' 인생관에 바탕을 둔 의도적인 선택이라고 봐야 한다. 따라서 예술의 무목적성은 그 자체로 보편성을 가진 것이라고 주장될 수 있는 반면, 삶의 무목적성은 개별적이고 특수한 선택의 예라고 볼 수 있겠다.

사람이 출세간적인 정신을 지녀야 비로소 세간의 사업을 잘할 수 있게 된다. 현세는 촘촘한 이해(利害)의 그물로 짜여 있어서, 보통 사람들은 이 그물을 벗어나지 못하므로, 우왕좌왕해도 여전히 '이해'라는 글자에 꼼짝없이 묶여 있다. 이해관계를 두고서 인간은 가장 조화하고 협력하기 어렵다. 모두 자신을 우선으로 생각하기 때문이다. 속이고 깔보며 업신여기고 약탈하는 여러 죄악의 근거가 모두 여기서 생겨난다. 미감의 세계는 순수한 의상(意象)의 세계이므로 이해관계를 초월하여 독립해 있다. 예술 작품을 창작하거나 감상할 때, 사람은 이해관계가 있는 실용세계에서 이해관계가 없는 이상세계로 옮겨가는 것이다. 예술은 '무목적적으로 행하는' 활동이다. 학문을 하는 사람이든 사업

을 하는 사람이든, 모두 '무목적적으로 행하는' 정신을 갖고 학문이나 사업을 하나의 예술 작품으로 생각하고, 이상(理想)과 정취(情趣)의 만족을 구하며 이해득실에 연연하지 않아야, 비로소 진정한 성취가 있을 수 있다. 위대한 사업은 모두가 원대한 시야와 활달한 마음에서 이루어진다.[13]

위의 주장을 살펴보면, 미감 교육이 정감 교육이 되어서 인심을 바꾸고 사회를 개혁할 수 있는 이유는, 바로 실제의 삶과 거리를 둠으로써 집착에서 생기는 미혹함을 벗어나 사물을 밝게 바라볼 수 있고 '무목적적으로 행하는[無所爲而爲]' 고상한 삶이 가능하기 때문이다. 그런데 사회를 개혁하는 일은 그 자체가 분명한 목적을 가진 것인데, 이 목적에 도달하는 방법이 '무목적적 행위'라고 한다면, 목표와 방법, 목적과 도구 사이에 현격한 차이가 날 수밖에 없다.

그리스의 대철학자 플라톤과 아리스토텔레스는 윤리 문제에 대해, 선(善)에는 등급이 있고 보통의 선은 외재적인 가치만 있는데 '지고의 선'은 내재적인 가치가 있다고 생각하였다. '지고의 선'이란 무엇인가? 플라톤과 아리스토텔레스는 각각 이상주의와 경험주의의 극단을 걸어왔지만, 이 문제에 대해서는 오히려 일치하였다. 그들은 '지고의 선'은 '무목적적인 관조(disintersted contemplation)'에 있다고 생각하였다.[14]

위 주장은 '무목적성(disinterestedness)'이 윤리의 최상의 원리가 되고, 미적 체험도 '무목적적'이거나 '무관심적'이므로, 윤리적인 가치와 미적인 가치는 서로 통함을 설명한 것이라고 볼 수 있다. 물론 이 경우도 모든 윤리적인 가치와 미적 가치가 항상 서로 통한다는 것이 아니라, '지고의 선'이라는 특수한 경우에 한해서 미적 체험과 유사함이 있음을 말한 것으로 보아도 좋을 것이다. 그리고 이는 플라톤과 아리스토텔레스의 경우에만 국한된 것이 아니다. 주광잠 본인의 인생관이 바탕을 두었던 '무목적적인 행위'도, 석가모니의 가르침에 근거한 것으로 이 또한 '지고(至高)의 선'에 해당하는 경우로 볼 수 있다.

나는 젊었을 때, "출세간의 정신으로 세간의 일을 한다."는 말을 인생의 이상으로 삼았다. 이런 이상을 갖게 된 것은 물론 한 가지 원인 때문만은 아니다. 홍일(弘一) 법사께서 써주신 『화엄경』의 게송도 나에게는 하나의 계기가 되었다.[15]

자살은 세상을 버리고 자신을 버리지는 않지만 철저하기는 하다. 그러나 자신을 버리고 세상을 버리지 않는 것과 비교하면, 좀 모자람이 있다. "자신을 버리고 세상을 버리지 않는다."는 것은, 유행하는 말처럼 "자신을 버려서 여러 사람을 위하는 것이다." [……] '자신을 버리는' 것은 정신적인 자살과 같은 것으로, 자신과 관련된 모든 걱정, 고통, 기쁨, 즐거움을 한칼에 잘라버리는 것이다. '세상을 버리지 않는' 것은

그 목적이 개혁이나 혁명에 있는 것이고, 지금 세상의 모습을 바꾸어 죄악과 고통이 다시 생겨나지 않게 한다는 것이다. 극도로 오탁(汚濁)한 세계에서 나는 고생할 만큼 하였으니 자신의 일은 잠시 제쳐두기로 한다. 내가 비록 고해에 떨어져 있어도, 다른 사람들이 나처럼 고해에 빠져드는 것을 차마 눈뜨고 볼 수는 없다. 더 아름다운 환경을 만들도록 노력하여 뒷사람들이 현재 내가 받는 고통을 받지 않기를 바란다. 나 자신은 불행하게 노예가 되었다. 따라서 분신쇄골의 노력으로 노예 제도를 타파하고 타인의 자유를 위해 힘쓰겠다. 이것이 바로 자신을 버리고 세상을 버리지 않는 태도이다. 이런 태도를 가장 명확하게 견지한 사람이 석가모니다. 그는 오로지 "출세간의 정신으로 세간의 일을 했다."[16]

양계초도 공자의 '안 될 줄 알면서도 하는[知不可而爲]' 태도와 장자의 '행하면서도 집착하지 않는[爲而不有]' 태도를 모두 '무목적적으로 행하는' 것이라고 하고 이를 '생활의 예술화'[17]라고 주장한 바가 있다. 주광잠의 주장과 양계초의 이론이 아주 흡사한 모양이지만, 자신의 취미론이 양계초의 이론을 계승한 것이라고 천명하지는 않았다. 아마 주광잠 자신의 회고처럼 이런 발상은 젊은 시절의 자발적인 각성일 수 있다. 또 양계초의 이론과 우연한 일치를 보이기는 하지만, 주광잠은 석가모니의 가르침에 근거를 두고 있다는 점이 서로 다르기도 하다.

플라톤과 아리스토텔레스가 말하는 지고의 선이 무목적적인 것과 같은 이유로, "출세간의 정신으로 세간의 일을 한다."고 묘사한 석가모니의 삶도 똑같이 무목적적이다. "보살은 현상에 집착함이 없이 행한다."[18]는 가르침이 바로 "출세간의 정신으로 세간의 일을 한다."는 묘사와 정확히 일치한다고 볼 수 있다.

4. 활달과 엄숙

이렇게, '무목적적인 행위'라는 것은 무목적적이기 때문에 아무것도 하지 않는 것이 아니라, 무목적적이면서 동시에 행위한다는 말이다. 이는 분명 보통 사람들의 일상적인 생활 태도는 아니다. 주광잠의 말처럼 이는 '지고한 선'의 영역이고, 또 그 영역이 미적 체험과 특별한 유사점이 있다는 점도 분명하다. 주광잠은 이를 '부즉불리(不卽不離)'[19]라는 말로 표현하였다.

> 시(詩)와 실제 인생의 관계에서 오묘한 점은 '붙어 있지도 떨어져 있지도 않은[不卽不離]' 데 있다. '떨어져 있지 않기[不離]' 때문에 진실감이 있고, '붙어 있지 않기[不卽]' 때문에 신선하고 흥취가 있다.[20]

주광잠은 '부즉'과 '불리'가 예술 작품에 구현되는 방식이 각각 '활

달(豁達)'과 '엄숙(嚴肅)'이라고 하였다. 예술이 실제 인생에 얽매여 있지 않기 때문에 '활달'하고, 동시에 유리되어 있지 않기 때문에 '엄숙'하다는 뜻이다. '활달'과 '엄숙'은 한 작품에 동시에 존재하는 것이 어려운 듯 보이지만, 주광잠의 취미론이 보여주는 이율배반적인 선율의 연장선상에 있다. 출세간의 정신을 갖고 있지만 세간의 일을 하고, 무목적적이지만 열심히 행위를 하며, 활달하지만 엄숙하다. 주광잠이 생각하는 "위대한 인생과 위대한 예술은 모두 '엄숙'과 '활달'을 동시에 갖춘"[21] 그런 것들이었다.

'운명에 대해 농담하는 것'은 도피일 수도 있고 정복일 수도 있다. 도피자는 골계(滑稽)로써 세상을 희롱하고, 정복자는 활달로써 세상을 초월한다. […] 활달한 사람은 비록 세상을 초월할지라도 아름다운 세상을 만들려는 마음을 잊지 않으며, 세상에 대해 연민을 느끼는 경우가 분노하는 경우보다 많다. […] 활달한 사람의 해학은 '비극적인 해학'이라 할 수 있는데, 출발점은 정감이며 듣는 사람도 정감으로 감동을 받는다.[22]

활달은 삶과 세상에 대한 철저한 깨달음으로, 우환(憂患)과 환락(歡樂)이 모두 무상함을 깨닫는 것이다. 사물이 나를 얽매지 못하고 나는 사물로부터 초연하다. 자신에 대한 이런 깨달음에서 즐거움이 생겨난다. […] 활달은 세상을 초월하지만, 세상을 아름답게 하려는 마음

을 잃지 않는다. [⋯⋯] 도연명과 두보는 활달한 사람이다. [⋯⋯] 활달한 사람의 해학은 비극 속에서 삶과 세상의 결과를 꿰뚫어본다. 자주 침통하거나 심각하여, 마음 깊은 곳까지 바로 도달한다. [⋯⋯] 활달한 사람의 해학 속에는 엄숙함이 있어서, 자주 침통함이 극에 달하지만, 그것을 보게 되면, 웃어야 할지 울어야 할지 모르게 된다.[23]

활달은 '운명에 대해 농담하는' 것처럼, 인생의 무상함에 대한 철저한 깨달음에 바탕을 두고, 자기 자신을 극단적으로 대상화하는 것이다. 이런 활달함은 해학으로 드러나지만 침통하고 심각해서 엄숙함이 있다. '비극적인 해학'은 세상에 대한 연민이라는 정감이 분명 바탕에 깔려 있다. 이렇게 본다면, 활달과 엄숙은 어진 군자의 모습이고, 자비로운 보살의 특징이라고 해도 되겠다. 이런 특징이 예술 작품에 잘 구현된 것이 도연명과 두보 같은 시인의 작품이라고 하였다. 이는 물론 고상한 인품과 빼어난 예술 작품에 관한 이론이다. 이런 빼어난 예술 작품은 감상자에게도 특별한 영향을 미친다.

사람은 사물에 감정을 이입할 뿐 아니라, 사물의 모습을 자아(自我)에 받아들여, 자기도 모르는 사이에 사물의 형상을 모방한다. 따라서 미적 체험의 직접적인 목적이 성정(性情)을 도야(陶冶)하는 데 있지는 않지만, 성정을 도야하는 효과가 있다. 마음속에 미적인 의상(意象)을 새겨두고, 미적인 의상이 배어들게 하면, 자연스럽게 잡념이 줄어들 수

있다. 소동파의 시에 "고기 없이 밥을 먹을 수는 있어도, 대나무가 없는 곳에는 살지 못한다. 고기가 없으면 여위겠지만, 대나무가 없으면 속되게 된다."라고 하였다. 대나무는 미적 형상의 하나에 불과하지만, 모든 미적 사물은 사람을 속되지 않게 하는 효과가 있다.[24]

미적 체험은 대상과 하나가 되는 체험이다. 이를 물아일체(物我一體)라고도 하는데, 이 일체의 상태에서 정경(情景)이 교융(交融)하거나 이정(移情) 작용이 쉽게 일어난다. 미적 체험에는 이에 부수되는 성정도야(性情陶冶)의 효과가 있는데, 이것이 다름 아닌 '속됨'을 벗어나게 하는 힘이라고 볼 수 있겠다. 한 편의 예술 작품에 대해 미적 체험을 하는 중에, 성정도야라는 교육적인 효과도 함께 있다는 것이다. 주광잠은 이런 근거에서 '미'와 '선'의 동일성에 대한 이야기를 했던 것으로 생각된다.

시(詩)가 단지 근심·걱정을 해소하거나 한가한 사람들을 위한 사치품의 기능만 하는 것이 아니다. 시는 사람으로 하여금 인생의 신선함과 흥취를 느끼게 할 수 있고, 도처에서 생명을 유지하고 발전시킬 활력을 얻게 할 수 있다. 시는 취미를 배양하는 가장 좋은 매개체이다. 시를 감상할 줄 아는 사람은 다른 문학작품도 정확히 이해할 뿐 아니라, 결코 인생이 무미건조한 것이라고 느끼지 않을 것이다.[25]

근심 걱정으로 가득 찬 삶을 살면서, '음식남녀'의 욕망을 추구하기에 급급하고 이해관계에 얽매여 아등바등하다가, 결국은 모든 것이 무상한 것이 된다. 이런 무미건조한 삶에 활력을 주고 삶의 의미와 인생의 즐거움을 느끼게 하는 것이 바로 취미(趣味)이다. 주광잠은 취미를 배양하는 가장 훌륭한 도구가 바로 시라고 생각하였다.

5. 결론

주광잠은 개인의 문제이든 사회의 문제이든, '속됨'이라는 것이 문제의 근원이라고 생각했다. 그리고 '속됨'을 벗어나게 하는 방법이 '정감'을 교육하는 것이고, '정감 교육'이 바로 '미감 교육'이라고 주장하였으며, 미감 교육을 보편화하는 것이 곧 '인생의 예술화'라고도 하였다. 또 인생을 예술화한다는 것은 '무목적적으로 행하는' 삶을 산다는 것이고, 무목적적으로 행하는 탈속(脫俗)한 인품을 배양하기 위해서는, 특히 시와 문학작품을 통해 고상한 '취미'를 기르는 것이 필요하다고 하였다.

이렇게 본다면, 주광잠의 미학 이론에서 제시된 여러 개념들, 즉 '속됨을 벗어남'·'정감'·'미감'·'예술화'·'무목적적인 행위'·'취미'는 모두 동일 선상의 것들이다. 단지 이론을 전개하는 과정에서 적합한 개념들이 선별되었다고 볼 수 있겠다. 필자는 '취미'라는 개념으로 주

광잠이 제시한 여러 개념들을 아우르는 것이 설득력이 있고, '취미'라는 개념을 중심으로 주광잠의 미학 이론을 설명하는 것이 가장 적절하다고 판단하였다.

그리고 '속됨'이 개인과 사회의 근본적인 문제라면, 이 속됨을 해결하기 위해서는, 아마 주광잠이 제시한 이론이 가장 훌륭한 방법 중 하나가 될 수도 있을 것이다. 그런데 한 사람이 속됨을 벗어나는 것도 어려운 일일 텐데, 모든 사람이 속됨을 벗어나게 해서 아름다운 세상을 만든다는 것이 쉬운 일이겠는가? 이런 발상은 정말 미학자다운 것이기도 하다. 만년에 '미학노인(美學老人)'이라는 애칭으로 불리던 주광잠이라는 학자가 주장했을 법한 이론이었다고 할 수 있겠다.

하지만 주광잠의 취미론이 탁월함을 추구하는 특수한 이론이라는 평가를 넘어서 보편적으로 타당한 이론임을 인정받기 위해서는, 선과 미의 동질성에 대한 증명, 인생과 예술의 동질성에 대한 증명, 영감·직감·상상·활연관통·깨달음의 동질성에 대한 증명이 우선적으로 요구된다. '무목적성'이라는 최종적인 결론만을 가지고, 위의 모든 개념들이 원래 동일한 것이었다고 주장하기는 어려울 것이다.

주광잠은 '출세간적인 정신으로 세간의 일을 하고', '무목적적이면서 동시에 행위하며', '붙어 있지도 않고 떨어져 있지도 않으며', '활달하면서도 엄숙한' 것을 해답으로 제시하였다. 이런 이율배반적인 요소들의 공존이라는 모습은 고상한 인품과 빼어난 예술 작품에나 어울리는 것들이다. 따라서 주광잠의 취미론은 일반론이라기보다는 오

히려 중국의 예술 정신과 인문 정신이 가진 탁월함을 잘 보여주는 이론이라고 평가하는 것이 적절하다고 생각한다.

주광잠의 취미론이 보여주는 의미 있는 성과는 이율배반적인 요소들의 공존이라는 것이 구체적인 작품에 있어서 '활달'과 '엄숙'이라는 특징으로 드러난다는 주장이다. 대단히 함축적이면서도 지시하는 바가 분명한 개념들로 빼어난 예술 작품의 특징을 잘 보여준다고 생각한다. 또 이를 근거로 위대한 인격의 풍모를 추측하면, 역시 '활달함과 엄숙함'을 동시에 갖춘 그런 모습이 될 것이다. 이런 탁견은 전통의 문예에 조예가 깊었던 주광잠이 보여준 뛰어난 통찰이라고 할 수 있다.

맺음말

『중국 미학의 근대』는 양계초 · 채원배 · 왕국유 · 주광잠의 이론을 분석하여, 전통 예술에 대한 그들의 주장을 정리하고 체계화하는 작업이다. 그들은 '미학'이라는 학문과 '예술(fine-art)'이라는 범주가 중국에 도입된 이후, 새로운 학문과 범주 속에서 중국의 전통을 재정리하고 이론화하는 최초의 작업을 통해서, 오늘날 중국 미학이라는 분야의 기초를 만들었던 학자들이다.

동아시아에 미학이라는 학문이 들어온 지 100년이 지난 지금, 필자는 동양 미학이라는 분야가 걸어왔던 길을 중국의 근대라는 시점을 기준으로 되짚어볼 필요가 절실하다는 판단을 하였다. 왜냐하면 오늘날 동양 미학이라는 분야에서 다양한 관점에 입각한 여러 주장과 이론들이 날로 쌓여가고 있지만, 주장의 근거가 그다지 분명해 보이지

않고 이론의 출처에 큰 신뢰가 가지 않는 경우가 많기 때문이다. 그리하여 이 분야의 기초를 세운 사람들에게 "당신들이 처음 생각했던 중국 전통의 예술이론은 어떤 것입니까?"라고 직접 물어보고 싶었다.

물론 그들이 이구동성으로 똑같은 주장을 한 것은 아니지만, 그들의 생각에서 크게 일치하거나 부분적으로 겹치는 영역이 많다는 점은 분명했다. 그들은 '생활의 예술화' 또는 '인생의 예술화'라는 큰 목표 속에서 삶과 예술의 문제에 접근하는 일반적인 경향이 있었고, 예술 그 자체만을 문제 삼는 경우는 없었다. 그리고 '취미(趣味)'라는 개념으로 '삶의 즐거움'과 존재의 의미를 이야기하는 경우가 많았다. 또 '인생의 예술화'를 위해서는 삶에 대한 무목적적인 태도가 요구된다고도 하였다. 그리하여 탈속(脫俗)의 마음으로 세속(世俗)을 사는 것이 바로 '인생의 예술화'이므로, 예술화된 인격은 '활달'하면서 '엄숙'한 모습을 보인다는 것이다. 그들이 추구하는 탈속의 의미를 함축한 개념이 바로 '아(雅)'인데, 필자가 이를 풀이하여 '세속에서 구현한 탈속의 느낌'이라고 해도 될 듯하다.

양계초의 '생활취미론'은 중국 전통의 세계관과 인생론이 그 기저를 이루고 있는 것으로, 이상적인 삶의 형태를 '생활의 예술화'라는 말로 제시하였다. 이는 삶 속에서 취미를 찾고 일상사에서 즐거움을 얻도록 노력한다는 이론이다. 하지만 삶 속에서 취미를 찾으려는 시도와 일상사에서 즐거움을 찾으려는 노력이, 곧바로 '생활의 예술화'를 보

증하는 것은 아니었다.

'생활의 예술화'에는 공자처럼 '안 될 줄 알면서도 하거나[知不可而爲]' 장자처럼 '행하면서도 집착하지 않는[爲而不有]' 무목적인 삶이 전제되어 있다. 서양 미학에서 말한 '무목적적'이라는 개념은 미적 체험이나 예술 체험에서의 특수한 마음의 상태를 지시한 것인데, 양계초는 이를 삶의 거의 모든 영역에 적용하여 '생활의 예술화'를 주장했던 것이다. '생활의 예술화'는 삶과 생활 속에서 취미를 찾고 즐거움을 얻는다는 말이지만, 여기에는 객관세계의 실재성을 인정하지 않는다는 전제가 있다.

만일 객관세계의 실재성을 인정한다면, 세계는 우리가 보고 느끼는 그대로의 것이고 또 진실로 존재하는 것이란 바로 이 세계밖에 없는 것이 된다. 그렇다면 인간이 가질 수 있는 관심은 모두 현실세계에 집중되고, 현실에 대한 절실한 관심에서 기인한 집착에서 벗어날 수 없게 되므로, 외물에 대한 집착과 구속에서 빠져나와 세상 만물을 무목적적으로 볼 수 없게 되기 때문이다.

채원배는 "미육으로 나라를 구하자."는 구호를 만들면서, 계몽사상가로서 사회 개혁에 앞장서고 국민교육에 열정을 쏟는 모습을 보였다. 미적 대상에는 감각적 판단의 광범위성과 효용의 공공성이 있기 때문에 미육으로 나라를 구하는 것이 가능하다는 게 그의 미육 이론이다. 또 음악이 인간의 마음에 영향을 미쳐 정치를 바꿀 수 있다

는 『예기/악기』의 주장이 예술을 통한 국민 계몽의 사상적 근거가 되었다.

그리고 채원배는 "미육으로 종교를 대신하자."는 주장을 하고, 종교를 포함한 일체의 탈속의 대명사로 '관념'을 제시하였다. 채원배에게 '관념'이란, 바로 '실체'이고 '삶의 의미'였던 것이다. 또 채원배의 구상 속에서 예술 작품은 실체로 통하는 문이 되고 탈속의 도구가 되므로, "미육으로 종교를 대신하자."는 주장도 자신의 논리에 충실한 이론이 될 수 있었다.

서양 미학의 '미추(美醜)'에 상응하는 개념을 중국 미학에서 찾으라면, '아속(雅俗)'이라는 개념이 가장 적당할 것이다. 전통적으로 중국에서 인물을 평가하든 작품을 평가하든 핵심어는 '아속'이었기 때문이다. 채원배는 '아(雅)'의 의미를 '고상함'과 '소쇄(瀟灑)'라고 밝혔다. '소쇄'란 탈속함을 말하므로 탈속함이 보여주는 고상한 느낌이 '아'라고 할 수 있겠다.

예술에 대한 흥미가 삶에 즐거움과 생기를 더하면, 비로소 인생이 의미 있고 가치 있게 느껴진다. 그리하여 예술 작품을 감상할 때 우리가 느끼는 즐거움은 인간의 생존만큼이나 중요한 것인데, 채원배는 그것을 '삶의 즐거움[人生樂趣]'이라고 하였다. 채원배는 생존만큼이나 중요한 그 요소를 '아'라는 개념으로 제시하였는데, '아'의 특징이 탈속을 뜻하는 소쇄함이므로, 삶의 즐거움은 '아'를 향수하는 즐거움이고 세속의 의미는 탈속에 의해 보증되는 셈이다.

왕국유는 미학이라는 학문을 중국에 최초로 소개한 인물로 알려져 있고, 칸트·쇼펜하우어·실러·니체의 사상을 연구하였으며, 중국 미학과 관련된 중요한 이론들을 제시하였다. 그의 경계론(境界論)은 중국 문학과 미학에서 심도 있게 검토되어온 이론으로, 서구 사상의 영향을 받은 근대 중국의 지식인이 자국의 전통에 대한 연구를 진행하면서 도출한 의미 있는 성과물로 볼 수 있다.

경계론은 전통의 의경론에 바탕을 둔 것이지만, 왕국유 자신의 독특한 견해를 몇 가지 추가하여 전통을 새롭게 해석한 것이므로, 의경론의 왕국유 판이라 할 수 있다. 전통의 '의경'은 예술 작품에 대한 특수한 체험만을 지시하는 개념이지만, '경계'는 예술 작품에 대한 특수한 체험뿐 아니라 인식된 것으로서의 '현상'이라는 의미와 수양이나 학문이 도달한 수준 또는 단계라는 '인생경계'의 의미도 포함하는 포괄적인 개념이다. 따라서 경계론은 이전보다 더 다양한 각도에서 작품을 평가할 수 있는 개념을 하나의 방법론으로 제시한 셈이다.

또한 왕국유는 '고아(古雅)'라고 명명한 중국 전통의 미적 범주인 '아(雅)'에 대하여 새로운 방식의 정의를 내렸다. 서구의 이론 특히 칸트의 이론과 대비되어 아의 특징이 이전보다 훨씬 명백해진 것은, 분명 왕국유 고아설의 공헌이다. 고아의 성질은 자연에는 없고 예술에만 있으며, 고아의 판단은 후천적이고 경험적이며, 시대에 따라 판단이 각각 달라질 수 있으므로 특별하고 우연적이기도 하다. 또 수양이나

노력으로 도달할 수 있으므로 미육(美育)을 위한 중요한 교량이 될 수 있다.

이상의 주장은 왕국유에 의해 새롭게 제시된 '아'의 의미이다. 사실, 왕국유가 '고아'라는 새로운 개념을 제시하지 않았어도, '아'는 중국 미학과 예술론의 핵심어임과 동시에 유가적인 인격 수양의 목표였다. '아'라는 개념은 절제 또는 절도라는 원리에 기초한 것으로, 중국 전통의 예술론과 수양론이 묘한 일치를 보이는 지점이라고 할 수 있다.

필자의 의견으로, 중국 전통의 예술론에서 아의 기준은 공자에 의해 세워졌다고 보는 것이 타당하다고 생각한다. 공자가 「관저(關雎)」라는 시에 대해 "「관저」는 즐거우면서도 음란하지 않고, 슬프면서도 마음을 상하게 하지 않는다."고 했을 때, 이 말은 「관저」가 감정과 표현의 절제가 있어서 훌륭한 시라는 이야기였다.

절제 혹은 절도는 예악(禮樂)의 근본 정신이라 할 수 있다. 예(禮)는 욕망의 절제에 관여하는 것이고, 악(樂)은 감정의 절제에 관여하는 것이었다. 또 "선왕이 예악을 지은 것은 사람을 위해 절도를 만든 것."이라고 한 「악기」의 주장도 이를 뒷받침한다. '고아'의 논리가 '절도'나 '절제'라는 덕목에까지 연결이 될 때, 비로소 '고아'가 '미육'을 위한 교량의 역할을 충분히 수행할 수 있음을 설득하는 논리를 확보하게 될 것이다.

주광잠은 개인의 문제이든 사회의 문제이든, '속됨'이라는 것이 문제의 근원이라고 생각했다. 그리고 '속됨'을 벗어나게 하는 방법이 '정감'을 교육하는 것이고, '정감 교육'이 바로 '미감 교육'이며, 미감 교육을 보편화하는 것이 곧 '인생의 예술화'라고 주장하였다. 또 인생을 예술화한다는 것은 '무목적적으로 행하는' 삶을 산다는 것인데, 무목적적으로 행하는 탈속(脫俗)한 인품을 배양하기 위해서는, 특히 시와 문학작품을 통해 고상한 '취미'를 기르는 것이 필요하다고 하였다.

주광잠은 '출세간적인 정신으로 세간의 일을 하고', '무목적적이면서 동시에 행위하며', '붙어 있지도 않고 떨어져 있지도 않으며', '활달하면서도 엄숙한' 것을 삶과 예술의 문제에 대한 해답으로 제시하였다. 이율배반적인 요소들의 공존이라는 이런 모습은 고상한 인품과 빼어난 예술 작품에나 어울리는 것들이다. 따라서 주광잠의 취미론은 일반론이라기보다는 오히려 중국 인문 정신과 예술 전통의 탁월함을 잘 보여주는 이론이라고 생각된다.

미주

1장

1 양계초(梁啓超, 1873~1929): 광동성(廣東省) 신회(新會) 사람으로, 중국 근대의
 사상가 · 정치가 · 교육가 · 역사학자 · 문학가이다. 자(字)는 탁여(卓如)이고, 호
 (號)는 임공(任公) · 음빙실주인(飲氷室主人)이다. 문집으로『음빙실합집(飲氷室
 合集)』이 있다.

2 "欲新一國之民, 不可不先新一國之小說. 故欲新道德, 必新小說, 欲新宗敎, 必新小說,
 欲新政治, 必新小說, 欲新風俗, 必新小說, 欲新文藝, 必新小說, 乃至欲新人心, 欲新
 人格, 必新小說. 何以故? 小說有不可思議之力支配人故."梁啓超,「論小說與群治之
 關係」,『飲氷室合集』文集10, 中華書局, 1989.

3 "天下興亡, 匹夫有責."고염무(顧炎武, 1613~1682),『일지록 / 정시(日知錄 / 正始)』.

4 "天下最神聖的莫過於情感, 用理解來引導人, 頂多能叫人知道那件事應該做, 那件事
 怎樣做法, 却是被引導的人到底去做不去做, 沒有什磨關係, 有時所知的越發多, 所
 做的越發小. 用情感來激發人, 好像磁力吸鐵一般, 有多大分量的磁, 便引多大分量的
 鐵, 絲毫容不得躱閃. 所以情感這樣東西可以說是一種催眠術, 是人類一切動作的原

動力."「中國韻文里頭所表現的情感」,『飮氷室合集』文集37.

5 "情感的作用固然是神聖, 但他的本質不能說他都是美的善的, 他也有很惡的方面, 他也有很醜的方面, 他是盲目的. [……] 所以古來大宗敎家大敎育家都崔注意情感的陶養. [……] 情感敎育最大的利器就是藝術. [……] 因爲他有恁麼大的權威. 所以藝術家的責任很重, 爲功爲罪間不容發." 앞의 글.

6 "情感敎育的最大利器, 就是藝術. 音樂美術文學三件法寶, 把'情感秘密'的鑰匙都掌(握)住了. 藝術的權威, 是把那霎時間便過去的情感, 捉住他令他隨是可以再現, 是把藝術自己的個性的情感, 打進別人的情國里頭, 在若干時間內占領了他心的位置." 앞의 글.

7 "記中說, 禮節民心, 樂和民性. 禮的功用, 在謹嚴收斂. 樂的功用, 在和悅發舒. 兩件合起來, 然後陶養人格 [……] 樂以治心, 禮以治躬, 心中斯須不和不樂, 則鄙詐之心入之矣. [……] 讀此可以知孔門把禮樂當必修科的用意了."「孔子」,『飮氷室合集』專集36.

8 "音樂是由心理的交感産生出來的, 所以某種心感觸. 便演出某種音樂, 就別方面看音樂是能轉移人的心理的, 所以某種音樂流行, 便造成某種心理. 而這種心理的感召, 不是個人的, 是社會的. 所以音樂關系到國家治亂, 民族興亡. 所以做社會敎育的人, 非從這里下工夫不可. 這種討論, 自秦漢以后, 竟沒有人懂, 若不是近來和歐美接觸, 我們還說是謬悠誇大之談呢." 앞의 글.

9 송(宋)에서 비롯하여 원(元)을 거쳐 명(明)에 와서 형식이 갖추어졌으며 청(淸)대에 성행한 과거 문체를 말한다. 사서오경(四書五經)의 구(句)·절(節)·단(段)을 뽑아 제목을 달고 일정한 약속에 따라 뜻을 부연해 나가는 문장 형식으로, 글자 수와 성조 등의 규정이 매우 엄격하다.

10 "詩敎樂敎傳統衰歇有四個原因. 一是由于唐宋以來科擧取士制度造成的, 唐宋以詩取士, 沒有樂的內容, 樂敎從此不被重視, 明淸則以八股取士, 詩樂都被排斥在外. 二是由于宋代程朱理學正衣冠, 尊瞻視, 以堅苦刻厲絶欲節性爲敎造成的. 三是有淸一代考證箋注之學興起, 高才之士皆趨之, 樂劇一途無問津者. 四是淸代雍正始, 改造坊之名, 除樂戶之籍, 復無所爲官伎, 而私家也不許自蓄樂戶." 梁啓超,『飮氷室詩話』, 人民出版社, 1982, 58~59쪽.

11 "興於詩, 立於禮, 成於樂."『論語/泰伯』. 이 구절은 공자의 음악 사상을 이해하는 데서 결정적 중요성을 지닌 핵심적인 것이다. '성어악(成於樂)'이라는 구

절은 음악과 인격의 완성 사이의 직접적인 관계를 말한 것이 아니라, 완성된 인격에서 보이는 '낙도(樂道)'의 모습이 음악을 통한 예술 체험과 어떤 유사점이 있음을 비유적으로 언급한 것이라고 보아야 한다.

2장

1 "人生的目的不是單調的, 美也不是單調的. 爲愛美而愛美, 也可以說爲的是人生目的. 因爲愛美本來是人生目的的一部分. 訴人生苦痛, 寫人生黑暗, 也不能不說是美. [……] 像情感恁麼熱烈的杜工部, 他的作品自然是刺激極强, 近於苦叫人生目的那一路. 主張人生藝術觀的人, 固然要讀他, 但還要知道, 他的哭聲, 是三板一眼的哭出來, 節節含着眞美. 主張唯美藝術觀的人, 也非讀他不可." 梁啓超, 「情聖杜甫」, 『飮氷室合集』文集38, 中華書局, 1989.

2 1918년 특사로 유럽을 방문했을 때, 제1차 세계대전의 참상을 목격하고 서구 문화의 우월성에 회의를 갖게 되었으며, 당시 유행하던 슈펭글러의 『서구의 몰락』에서 서구 문화의 종말을 중국 문화로써 구제할 수 있다는 주장에 고무받기도 하였다. 이후 중국 문화를 연구하고 정리하는 데 많은 노력을 기울였다.

3 "趣味教育這個名詞, 并不是我所創造, 近代歐美教育界早已通行了. 但他們還是拿趣味當手段. 我想進一步, 拿趣味當目的." 「趣味教育與教育趣味」, 『飮氷室合集』文集38.

4 "我以爲凡人必常常生活于趣味之中, 生活才有價値." 「學問之趣味」, 『飮氷室合集』文集39.

5 "問人類生活于什麼. 我一點不遲疑答道: '生活于趣味.' 這句話雖不敢說把生活內容包擧無遺, 最少也算把生活根芽道出. 人若生活得無趣, 恐怕不活着還好些, 而且勉强活也活不下去, [……] 所以我雖不敢說趣味便是生活, 然而敢說沒趣便不成生活." 「美術與生活」, 앞의 책.

6 "凡趣味的性質總要以趣味始以趣味終. 所以能爲趣味之主體者, 莫如下列的几項: 一. 勞作, 二. 游戲, 三. 藝術, 四. 學問." 「學問之趣味」, 앞의 책.

7 "'知不可而爲'主義與'爲而不有'主義, 都是要把人類無聊的計較一掃而空. 喜歡做便做, 不必瞻前顧后. 所以歸并起來, 可以說這兩種主義就是'無所爲而爲'主義, 也可以說是生

活的藝術化."「知不可而爲'主義與'爲而不有'主義」,『飲氷室合集』文集37.

8 "天下之境, 無一非可樂可憂可驚可喜者, 實無一可樂可憂可驚可喜者. 樂之憂之驚之喜之, 全在人心. [……] 是以豪傑之士, 無大驚無大喜, 無大苦無大樂, 無大憂無大懼, 其所以能如此者, 豈有他術哉, 亦明三界唯心之眞理而已, 除心中之奴隸而已. 苟知此義則人人皆可以爲豪傑."「王陽明知行合一之敎」,『飲氷室合集』文集43.

9 "菩薩無住相布施."『金剛經 / 妙行無住分第四』.

10 "莊子的學說, 我今日也不能多說, 但可以用'齊物論'里頭兩句話總括他全書, 是'天(地)與我并生而萬物與我爲一.' 他所理想的境界, 和孔子也差不多, 但實現這境界的方法不同. 孔子是從日常活動上去體驗. 莊子嫌他羅嗦了, 要'外形骸'去求他, 所以他說孔子是'游方之內', 他自己算是'游方之外'. 這兩種方法那樣對, 暫且不論. 但我確信這種境界, 是要很費一番工夫才能實現的. 我又確信能夠實現這境界, 于我們自己極有益. 我還確信世界人類的進化都要向實現這境界那條路上行."「評胡適之中國哲學史大綱」,『飲氷室合集』文集38.

11 "我常想, 我們對于自然界的趣味, 莫過于種花. 自然界的美, 像山水風月等等, 雖然能移我情, 但我和他沒有特別密切的關系, 他的美妙處, 我有時便領略不出, 我自己手種的花, 他的生命和我的生命簡直并合爲一. 所以我對着他, 有說不出來的無上妙味."「趣味敎育與敎育趣味」, 앞의 책.

12 "第一, 對境之賞會與復現. 人類任操何種卑下職業任處何種煩勞境界, 要之總有機會和自然之美相接觸, 所謂水流花放, 云卷月明, 美景良辰, 賞心樂事只要你在一刹那間領略出來, 可以把一天的疲勞忽然恢復, 把多少時的煩惱丟在九霄云外. 倘若能把這些影響印在腦里頭令他不時復現, 每復現一回, 亦可以發生與初次領略時同等或僅較差的效用, 人類想在這種塵勞世界中得有趣味, 這便是一條路."「美術與生活」,『飲氷室合集』文集39.

13 "第二, 心態之抽出與印契. 人類心理, 凡遇着快樂的事, 把快樂狀態歸攏一想, 越想便越有味, 或別人替我指點出來, 我的快樂程度也增加, 凡遇着苦痛的事, 把苦痛傾筐倒篋吐露出來, 或別人能夠看出我苦痛替我說出, 我的苦痛程度反會減少. 不惟如此, 看出說出別人的快樂, 也增加我的快樂, 替別人看出說出苦痛, 也減少我的苦痛, 這種道理, 因爲各人的心都有個微妙的所在, 只要搔着癢處, 便把微妙之門打開了, 那種愉快, 眞是得未曾有, 所以俗話叫做'開心', 我們要求趣味, 這又是一條路." 앞의 글.

14 "第三, 他界之冥構與蠢進. 對于現在環境不滿, 是人類普通心理, 其所以能進化者亦在此. 就令沒有什么不滿, 然而在同一環境之下生活久了, 自然也會生厭. 不滿盡管不滿, 生厭盡管生厭, 然而脫離不掉他, 這便是苦惱根原, 然則怎樣救濟法呢. 肉體上的生活, 雖然被現實的環境困死了, 精神上的生活, 卻常常對于環境宣告獨立, 或想到將來希望如何如何, 或想到別個世界例如文學家的桃源, 哲學家的烏托邦, 宗教家的天堂淨土如何如何, 忽然間超越現實界闖入理想界去, 便是那人的自由天地, 我們欲求趣味, 這又是一條路." 앞의 글.

15 "人之恆情, 于其所懷抱之想象, 所經閱之境界, 往往有行之不足, 習矣不察者. 無論爲哀爲樂爲怨爲怒爲戀爲駭爲憂爲慚, 常如知其然而不知其所以然. 欲寫其情狀, 而心不能有喩, 口不能自宣, 筆不能自傳. 有人焉和盤托出, 徹底而發露之, 則拍案叫絕曰, 善哉善哉, 如是如是. [……] 感人之深莫此爲甚." 「論小說與群治之關係」, 『飮氷室合集』 文集10.

16 "趣味享用之程度, 生出無量差別. 感覺器官敏則趣味增, 感覺器官鈍則趣味減, 誘發機緣多則趣味强, 誘發機緣少則趣味弱. 專從事誘發以刺激各人器官不使鈍的有三種利器: 一是文學, 二是音樂, 三是美術." 「美術與生活」, 『飮氷室合集』 文集39. 이 글에서 양계초가 '감각기관(感覺器官)'이라고 말한 것을 필자는 '감수성(感受性)'이라 번역하였는데, 상식적으로 감각기관의 민감도는 취미와 상관이 크다기보다는 오히려 건강 상태와 더 밀접하다고 보아야 한다. 문맥을 고려해볼 때 양계초가 '감각기관'이라는 말로 지시하고자 했던 바는 '감수성'으로 여겨진다.

17 「美術與科學」, 『飮氷室合集』 文集38. 양계초는 국립미술학교 설립의 취지를 말하면서, 미술학교는 규범(規矩)의 학습을 목표로 삼는다고 하여, 미술의 과학화를 주장하였다. 그러므로 양계초가 말한 미술교육의 의의는 미술의 규범을 학습하는 것이지만, 규범의 학습과 과학화는 천재의 영역이라 할 수 있는 '교묘함'과 상관이 없으며, 단지 감수성의 민감도를 향상시키는 작용은 한다고 볼 수 있다.

3장

1 채원배(蔡元培, 1868~1940): 절강성(浙江省) 소흥(紹興) 사람으로, 자(字)를 학경(鶴卿)·중신(仲申)·민우(民友)·혈민(孑民)이라 한다. 혁명가·철학가·정치가이며, 중국 근대 교육의 선구자이다. 문집으로 『채원배전집(蔡元培全集)』이 있다.

2 "至于美育的範圍比美術大得多, 包括一切音樂·文學·戲院·電影·公園小小的園林的布置·繁華的都市(例如上海)·幽靜的鄕村(例如龍華)等等. 此外, 如個人的擧動(例如六朝人的尙淸談)·社會的組織·學術團體·山水的利用·以及其他種種的社會現狀, 都是美化. 美育是廣義的, 而美術則意義太狹." 蔡元培,「美學代宗敎」,『蔡元培美育論集』, 高平叔 편, 湖南敎育出版社, 1987, 274쪽. 위 글에서 '미술(美術)'을 '예술(藝術)'로 번역하였다. 근대 일본에서 'fine-art'라는 개념을 들여와서 번역할 때, 처음에는 '미술'과 '예술'을 함께 사용하였다. 후에 'fine-art'는 '예술'로 'painting'은 '미술'이라는 용어로 정착되었다. 채원배의 이 문장은 '예술'이라는 용어가 'fine-art'의 유일한 번역어로 통용되기 이전에 작성된 것으로 여겨진다.

3 "美育者, 應用美學之理論于敎育, 以陶養感情爲目的者也."「美育」, 앞의 책, 208쪽.

4 양계초의 계몽에 관한 이론은 예술의 작용에 대한 과대평가와 교육의 수단이 곧바로 교육의 목표를 보증할 것이라는 소박한 기대에 근거를 두고 있다. 그리고 양계초의 계몽예술론의 이론적 근거가 되었던 『예기/악기』가 그런 사상을 제공한다. 하지만 시·음악 등이 사회적인 매체로서의 중요한 역할을 할 때인 과거의 경우를, 시·음악 등이 매체로서의 작용을 거의 상실하고 다양한 매체가 공존하는 오늘날의 상황에서 이해하려면, 무엇보다 시대의 변화도 충분히 고려해야 할 것이다.

5 "『樂記』先說明心理影響于聲音, 說: '其哀心感者, 其聲噍以殺; 其樂心感者, 其聲嘽以緩 [……]' 又說: '治世之音安以樂, 其政和; 亂世之音怨以怒, 其政乖; 亡國之音哀以思, 其民困.' 次說明聲音亦影響于心理, 說: '志微噍殺之音作, 而民思憂; 嘽諧慢易繁文簡節之音作, 而民康樂; 粗厲猛起奮末廣賁之音作, 而民剛毅 [……] 流辟邪散狄成滌濫之音作, 而民淫亂.' 次又說明樂器之影響于心理, 說: '鍾聲鏗, 鏗以立號, 號以

立橫, 橫以立武, 君子聽鍾聲, 則思武臣; 石聲磬, 磬以立辨, 辨以致死, 君子聽磬聲, 則思死封疆之臣 [……]', 這些互相關系, 雖因未曾一一實驗, 不能確定爲不可易之理論, 然而聲音與心理有互相影響的作用, 這是我們所能公認的."「美學講稿」, 앞의 책, 121쪽.

6 "人人都有感情, 而并非都有偉大而高尙的行爲, 這由于感情推動力的薄弱. 要轉弱而爲强, 轉薄而爲厚, 有待于陶養. 陶養的工具, 爲美的對象, 陶養的作用叫作美育."「美育與人生」, 앞의 책, 266쪽.

7 "願舍一己的生以救衆人的死, 願舍一己的利以去衆人的害, 把人我的分別, 一己生死利害的關系, 統統忘掉了. 這種偉大而高尙的行爲, 是完全發動于感情的." 앞의 글.

8 "一瓢之水, 一人飮了, 他人就沒得分潤; 容足之地, 一人占了, 他人就沒得并立. 這種物質上不相入的成例, 是助長人我的區別, 自私自利的計較的. 轉而觀美的對象, 就大不相同. 凡味覺·嗅覺·膚覺之含有質的關系者, 均不以美論; 而美感的發動, 乃以攝影及音波輾轉傳達之視覺與聽覺爲限. 所以純然有'天下爲公'之槪. 名山大川, 人人得而游覽; 夕陽明月, 人人得而賞玩; 公園的造象, 美術館的圖畫, 人人得而暢觀. 齊宣王稱'獨樂樂不若與人樂樂', '與小樂樂不如與衆樂樂', 陶淵明稱'奇文共欣賞', 這都是美的普遍性的證明." 앞의 글, 266~267쪽.

9 『孟子 / 梁惠王章句下』에 나오는 이야기는 음악을 예로 들어서 나라를 다스리는 방법을 말한 것인데, 여기에는 '여민락(與民樂)'의 사상이 들어 있다. "혼자서 즐기는 음악의 즐거움과 사람들과 함께 즐기는 음악의 즐거움은 어느 편이 더 즐겁겠습니까?", "사람들과 함께 즐기는 것보다야 못하겠지요.", "몇몇 사람과 즐기는 음악의 즐거움과 여러 사람들과 즐기는 음악의 즐거움은 어느 편이 더 즐겁겠습니까?", "여러 사람들과 함께 즐기는 것보다 못하겠지요."

10 "至于味, 天下期于易牙, 是天下之口相似也. 惟耳亦然. 至于聲, 天下期于師曠, 是天下之耳相似也. 惟目亦然. 至于子都天下莫知其姣也, 不知子都之姣者, 無目者也. 故曰, 口之于味也, 有同耆焉; 耳之于聲也, 有同聽焉; 目之于色也, 有同美焉."『孟子 / 告子章句上』.

11 채원배는 일반적으로 반성적 취미판단의 대상들로 간주될 만한 사물들을 거론하면서 이들에 대한 보편성을 반성적 취미판단의 보편성으로 설명하지 않고, 오히려 그 타당성을 증명할 수 없는 감관적 취미판단의 상식적인 일치를

보편성으로 설명하고 있다. 이는 그가 칸트의 이론에 대한 이해가 깊지 않았기 때문일 수도 있거나 혹은 익숙하고 손쉬우며 정치적인 함의가 짙은 『맹자』를 끌어대기 위해 깊은 고려 없이 했던 주장일 수도 있다. 아무튼 이 문제에 대한 칸트의 견해를 인용하면 다음과 같다. "그런데 아무래도 기이하게 생각하는 것은, 감관적 취미에 관해서는 그 판단(어떤 무엇에 관한 쾌·불쾌)이 보편적으로 타당한 것이 아니라고 함은 경험이 이를 보여줄 뿐만 아니라, 또 누구나 그러한 일치를 다른 사람에게 요구하기를 스스로 삼가는데(비록 실제로는 대단히 광범위한 일치가 이 감관적 취미의 판단에서도 자주 발견되지만), 반성적 취미에 관해서는 그 (아름다운 것에 관한) 판단이 모든 사람들에게 대하여 보편적으로 타당할 것을 요구하지만, 그 요구가 또한 경험이 가르쳐주는 바와 같이 흔히 거부됨에도 불구하고, 반성적 취미는 이러한 일치를 보편적으로 요구할 수 있는 판단들을 표상하는 것이 가능하다고 생각할 수 있다." I. Kant, 『판단력비판』, 이석윤 역, 박영사, 1992, 71쪽.

12 "植物的花, 不過爲果實的准備; 而梅·杏·桃·李之屬, 詩人所詠嘆的, 以花爲多. 專供玩賞之花, 且有因人擇的作用, 而不能結果的. 動物的毛羽, 所以御寒, 人因有制裘·織呢的習慣; 然白鷺之羽, 孔雀之尾, 乃專以供裝飾, 宮室可以避風雨就好了, 何以要雕刻與彩畫? 器具可以應用就好了, 何以要圖案? 語言可以達意就好了, 何以要特制音調的詩歌? 可以證明美的作用, 是超越利用的範圍的."「美學與人生」,『蔡元培美育論集』, 湖南教育出版社, 1987, 267쪽.

13 "旣有普遍性以打破人我的成見, 又有超脫性以透出利害的關系; 所以當着重要關頭, 有'富貴不能淫, 貧賤不能移, 威武不能屈'的氣槪, 甚且有'殺身以成仁'而不'求生以害仁'的勇敢. 這種是完全不由于知識的計較, 而由于感情的陶養, 就是不源于智育, 而源于美育." 앞의 글.

14 "愛美是人類性能中固有的要求. 一個民族, 無論其文化的程度何若, 從未有喜醜而厭美的. 便是野蠻民族, 亦有將紅布掛在襟間以爲裝飾的, 雖然他們的審美趣味很底, 但卽此一點, 亦已足證明其有愛美之心了. 我以爲如其能夠將這種愛美之心因勢而利導之, 小之可以怡性悅情, 進德修養, 大之可以治國平天下. 何以見得呢? 我們試反躬自省, 當讀畫吟詩, 搜奇探幽之際, 在心頭每每感到一種莫可名言的恬適. 卽此境界, 平日那種是非利害的念頭, 人我差別的執着, 都一槪泯滅了. 心中只有一片光明, 一片天

機. 這樣我們還不怡性悅情么? 心曠則神逸, 心廣則體胖, 我們還不能養身么? 人我之別, 利害之念旣已泯滅, 我們還不能進德么? 人人如此, 家家如此, 還不能治國平天下么?"「美學原理序」, 앞의 책, 267쪽.

15 "從科學發達以後, 不但自然歷史, 社會狀況, 都可用歸納法求出眞相; 就是潛識·幽靈一類, 也要用科學的方法來研究他; 而宗敎上所有的解說, 在現代多不能成立, 所以智育與宗敎無關. 歷史學·社會學·民族學等發達以後, 知道人類行爲是非善惡的標準, 隨地不同, 隨時不同, 所以現代人的道德, 須合於現代的社會, 決非數百年或數千年以前之聖賢所能預爲規定, 而宗敎上所懸的戒律, 往往出自數千年以前, 不特罣漏太多, 而且與事實相衝突的, 一定很多; 所以德育方面, 也與宗敎無關. 自衛生成爲專學, 運動場·療養院的設備, 因地因人, 各有適當的布置, 運動的方式, 極爲複雜; 旅行的便利, 也日進不已, 抉非宗敎上所有的儀式所能比擬; 所以體育方面, 也不必倚賴宗敎. 於是, 宗敎上所被認爲尚有價値的, 止有美育的原素了. 莊嚴偉大的建築, 優美的彫刻與繪畫, 奧秘的音樂, 雄深或婉摰的文學, 無論其屬於何敎, 而異敎的或反對一切宗敎的人, 決不能抹殺其美的價値, 是宗敎上不朽的一点止有美."「以美學代宗敎」, 앞의 책, 206~207쪽.

16 "美育是自由的, 而宗敎是强制的; 美育是進步的, 而宗敎是保守的; 美育是普及的, 而宗敎是有界的."앞의 글, 207쪽.

17 "雖然, 人不能有生而無死. 現世之幸福, 臨死而消滅. 人而僅僅以臨死消滅之幸福爲鵠的, 則所謂人生者有何等價値乎? 國不能有存而無亡, 世界不能有成耳無毀, 全國之民, 全世界之人類, 世世相傳, 以此不能不消滅之幸福爲鵠的, 則所謂國民若人類者, 有何等價値乎? 且如是, 則就一人而言之, 殺身成仁也, 捨生取義也, 捨己而爲群也, 有何等意義乎? 就一社會而言之, 與我以自由乎, 否則與我以死. 爭一民族之自由, 不至瀝全民族最後之一滴血不已, 不至全國爲一大冢不已, 有何等意義乎? 且人旣無一死生破利害之觀念, 則必無冒險之精神, 無遠大之計劃, 見小利, 急近功, 則又能保其不冬失節墮行身敗名裂之人乎? 諺曰當局者迷, 旁觀者淸. 非有出世間之思想者, 不能善處世間事, 吾人則僅僅以現世幸福爲鵠的, 猶可無超軼現世之觀念, 況鵠的不至於此者乎?"「對於敎育方針之意見」, 앞의 책, 3쪽.

18 "然則現象世界與實體世界之區別何在也? 曰, 前者相對, 而後者絶對. 前者範圍於因果律, 而後者超軼乎因果律. 前者與空間時間有不可離之關係, 而後者無空間時間之

可言. 前者可以經驗, 而後者全恃直觀. 故實體世界者, 不可名言者也. 然而旣以是爲觀念之一種矣, 則不得不强爲之名, 是以或謂之道, 或謂之太極, 或謂之神, 或謂之黑暗之意識, 或謂之無識之意志. 其名可以萬殊, 而觀念則一. 雖哲學之流派不同, 宗敎家之儀式不同, 而其所到達之最後觀念皆如是." 앞의 글, 3~4쪽.

19 "人卽脫離一切現象世界相對之感情, 而爲渾然之美感, 則所謂與造物爲友, 而已接觸于實體世界之觀念矣. 故敎育家欲由現象世界而引以到達于實體世界之觀念, 不可不用美感之敎育." 앞의 글, 5쪽. 이 글에서 말한 '혼(渾)'이라는 말은『장자 / 재유』에 나온다. "萬物云云, 各復其根, 各復其根而不知, 渾渾沌沌, 終身不離, 若彼知之, 乃是離之." 채원배의 방식을 빌려 설명하면, 현상세계를 벗어나서 실체세계의 관념과 접촉한 상태를 가리킨다고 볼 수 있다. 그리고 '조물자와 벗이 된다[與造物爲友].'는 말도 역시 그 연원을『장자』에서 찾을 수 있는데, "彼方且與造物者爲人, 而游乎天地之一氣."(「대종사」)와 "予方將與造物者爲人, 厭, 則又乘夫莽眇之鳥, 以出六極之外, 而游無何有之鄕, 以處壙垠之野."(「응제왕」)에서 그 근거를 찾을 수 있다. 채원배의 '조물자와 친구가 된다[與造物爲友].'는 말은『장자』에 나오는 '與造物者爲人'을 글자 그대로 인용한 것은 아니지만, 그 의미만큼은 정확히 일치한다고 판단된다. 그리고 '조물(造物)'이라는 개념이『장자』에 쓰이는 경우를 살펴보면, 「대종사」 3회, 「응제왕」 1회, 「열어구」 1회, 「천하」 1회 등으로 비교적 사용 빈도가 높은 개념이다.『장자』는『道』를 만물의 참된 근원으로 설정하고 있기에, '造物'이라는 용어로 '道'의 이런 함의를 지시한다고 보면 되겠다.

20 "現象實體, 僅一世界之兩方面, 非截然爲互相衝突之兩世界. 吾人之感覺, 旣托于現象世界, 則所爲實體者, 卽在現象之中, 而非必滅乙而后生甲. 其現象世界間所以爲實體世界之障碍者, 不外二種意識: 一, 人我之差別; 二, 幸福之營求是也." 앞의 글, 4쪽.

21 "我們對于一種公認的美術品, 輒以'有目共賞'等詞形容之; 然考其實際, 決不能有如此普通性. 孔子對善惡的批評, 嘗謂'鄕人皆好, 鄕人皆惡'均未可! 不如鄕人之善者好之, 其不善者惡之. 美丑也是這樣, 與其要人人說好, 還不如內行的說好, 外行的說丑, 靠得住一點; 這是最普通的一點." 「美術批評的相對性」, 앞의 책, 199쪽.

22 "畵有雅俗之別, 所謂雅者, 謂志趣高尙, 胸襟瀟灑, 則落筆自殊凡俗, 非謂不循規

矩, 隨意塗抹, 即足以標異于庸俗也." 「北大畫法研究旨趣書」, 앞의 책, 49쪽.

23 "美育之目的, 在陶冶活潑敏銳之性靈, 養成高尙純潔之人格." 「創辦國立美術大學之提案」, 앞의 책, 184쪽.

24 "就是一人的生死, 國家的存亡, 世界的成毁, 都是機械作用, 并沒有自由的意志可以改變的, 抱了這些機械的人生觀與世界觀, 不但對于自己竟無生趣, 對于社會毫無愛情; 就是對于所治的科學, 也不過'依樣畫葫蘆', 決沒有創造的精神. 防這種流弊, 就要求知識以外兼養感情, 就是治科學以外, 兼治美術. 有了美術的興趣, 不但覺得人生很有意義, 很有價值; 就是治科學的時候, 也一定添了勇敢活潑的精神." 「美術與科學的關契」, 앞의 책, 107쪽.

25 "我的提倡美育, 便是人類能在音樂‧雕刻‧圖畫‧文學里又找見他們遺失了的情感. 我們每每在聽了一支歌, 看了一張畫, 或是讀了一首詩, 一篇文章以后, 常會有一種說不出的感覺; 四周的空氣會變得更溫柔, 眼前的對象會變得更貼密, 似乎覺到自身在這個世界上有一種偉大的使命. 這種使命不僅僅是要使人人有飯吃, 有衣裳穿, 有房子住, 他同時還要使人人能在保持生存以外, 還能去享受人生. 知道了享受人生的樂趣, 同時便知道了人生的可愛. 人與人的感情便不期然而然地更加濃厚起來." 「與時代畫報記者談話」, 『蔡元培美學文選』, 北京大學出版社, 1983, 215쪽.

26 "中國的『樂記』‧『考工記』‧『梓人篇』等, 已經有極精的理論, 后來如『文心雕龍』, 各種詩話, 各種評論書畫古董的書, 都是與美學有關. 但沒有人能綜合各方面的理論, 有統系的組織起來, 所以至今還沒有建設美學." 「美學的進化」, 『蔡元培美育論集』, 湖南教育出版社, 1987, 94쪽.

27 "自漢以后, 有『文心雕龍』‧『詩品』‧『詩話』‧『詞話』‧『書譜』‧『畫鑒』等書, 又詩文集, 筆記中, 亦多有評論詩文書畫之作, 間亦涉建築, 雕塑與其他工藝美術, 亦時有獨到的見解; 然從未有比較貫串編成系統的, 所以我國不但無美學的名目, 而且并無美學的雛型." 「美學講稿」, 앞의 책, 122쪽.

4장

1 왕국유(王國維, 1877~1927): 자(字)를 정안(靜安) 혹은 정암(靜庵) 또는 백우(伯
隅)라 하고, 호(號)를 관당(觀堂)이라 하였으며, 절강성(浙江省) 해녕(海寧) 사람
이다. 평생을 병약하고 불우하게 살다가 51세의 나이로 북경 이화원(頤和園)의
곤명호(昆明湖)에 몸을 던져 자살하였다. 60종이 넘는 저술을 남겼는데, 『왕국
유유서(王國維遺書)』에 수록되어 있다.

2 "余疲于哲學有日矣. 哲學上之說, 大都可愛者不可信, 可信者不可愛. 余知眞理, 余又
愛其誤謬. 偉大之形而上學, 高嚴之倫理學, 與純粹之美學, 此吾人所酷嗜也. 然求其
可信者, 則在知識論上之實證論, 倫理學上之快樂論與美學上之經驗論. 知其可信者
而不能愛, 覺其可愛者而不能信, 此近二三年中最大之煩悶. 而近日之嗜好所以漸由哲
學而移于文學, 而欲于其中求直接之慰藉者也. 要之, 余之性質, 欲爲哲學家, 則感情苦
多, 而知力苦寡. 欲爲詩人, 則又苦感情寡而理性多. 詩歌乎? 哲學乎? 他日以何者終
吾身, 所不敢知, 抑在二者之間乎? 今日之哲學界, 自赫爾德曼以后, 未有敢立一家之
系統者也. 居今日而欲自立一新系統, 自創一新哲學, 非愚則狂也. 近二十年之哲學家,
如德之芬德, 英之斯賓塞爾, 但搜集科學之結果, 或古人之說而綜合之·修正之耳. 此
皆第二流之作者, 又皆所謂可信而不可愛者也. 此外所謂哲學家, 則實哲學史家耳. 以
余之力, 加以學問, 以研究哲學史, 或可操成功之卷. 然爲哲學家, 則不能, 爲哲學史,
則又不喜, 此亦疲于哲學之一原因也." 周錫山 편, 「自書二」, 『王國維文學美學論著集』,
北岳文藝出版社, 1987, 244~245쪽.

3 『인간사화』는 1908년과 1909년 사이에 세 차례에 걸쳐서 『국수학보(國粹學報)』
에 발표되었는데, 1926년 유평백(兪平伯)의 교점본(校點本)이 단행본으로 처
음 출간된 이후, 미발표 원고들까지 포함하는 오늘날의 판본으로 확정된 것
은, 1960년에 인민문학출판사에서 펴낸 서조부(徐調孚)와 왕유안(王幼安)의 교
정본(校訂本) 『혜풍사화(蕙風詞話)·인간사화』에서다. 그 밖에도 대만과 홍콩에
서 각각 출판된 2권의 영문판 번역본을 포함하여 대략 20여 종의 주석 및 번
역본이 출간되었다. 판본에 관한 문제는 여러 주석서 및 번역서마다 소개되어
있는데, 사소한 부분에서 조금씩 다른 점이 있기는 하지만, 『인간사화』를 연구
하는 데서는 판본이 심각한 문제를 야기하는 경우는 없다고 볼 수 있다. 국내

에서 출간된 번역서로 류창교 역주의 『세상의 노래비평, 人間詞話』(소명출판, 2004)가 있고, 서지(書誌)와 관련된 문제들은 이 책 217~224쪽에도 상세히 소개되어 있다.

4 사(詞)는 가사(歌詞)라고도 하며, 노래가사[曲子詞]라고도 불린다. 당(唐)의 민간 가요에서 기원한 것으로, 이민족의 음악과도 밀접한 관련이 있다. 오대(五代)에서 송(宋)에 이르기까지 유행하여 많은 사가(詞家)들이 나왔다. 송사(宋詞)는 당시(唐詩)·원곡(元曲)과 함께 중국 고전문학의 대표적인 장르로 손꼽힌다.

5 張本楠, 『王國維美學思想研究』, 文津出版社, 1990, 174~175쪽.

6 "夫由叔氏之哲學說, 則一切人類及萬物之根本, 一也. 故充叔氏拒絶意志之說, 非一切人類及萬物, 各拒絶其生活之意志, 則一人之意志, 亦不可得而拒絶. 何則? 生活之意志之存於我者, 不過其一最小部分, 而其大部分之存於一切人類及萬物者, 皆與我之意志同. 而此物我之差別, 僅由於吾人知力之形式, 故離此知力之形式, 而反其根本而觀之, 則一切人類及萬物之意志, 皆我之意志也. [……] 故如叔本華之言一人之解脫, 而未言世界之解脫, 實與其意志同一之說, 不能兩立者也. [……] 然叔氏之說, 徒引據經典, 非有理論之根據也. 試問釋迦示寂以后, 基督屍十字架以來, 人類萬物之欲生奚若? 其痛苦又奚若? 吾知其不異於昔也." 周錫山 編, 「紅樓夢評論」, 『王國維文學美學論著集』, 北岳文藝出版社, 1987, 17~18쪽.

7 "然滄浪所謂興趣, 阮亭所謂神韻, 猶不過道其面目, 不若鄙人拈出'境界'二字, 爲探其本也." 『人間詞話 / 第九條』.

8 "言氣質, 言神韻, 不如言境界. 有境界, 本也. 氣質神韻末也. 有境界而二者隨之矣." 『人間詞話未刊稿 / 第十四條』.

9 "境非獨謂景物也, 喜怒哀樂, 亦人心中之一境界." 『人間詞話 / 第六條』.

10 "一切境界, 無不爲詩人設. 世無詩人, 卽無此種境界. 夫境界之呈于吾心而見于外物者, 皆須臾之物. 惟詩人能以此須臾之物, 鐫諸不朽之文字, 使讀者自得之. 遂覺詩人之言, 字字爲我中心所欲言, 而又非我之所能自言, 此大詩人之秘妙也. 境界有二, 有詩人之境界, 有常人之境界." 周錫山 編, 「淸眞先生遺事 / 尙論三」, 『王國維文學美學論著集』, 北岳文藝出版社, 1987, 425쪽.

11 "古今之成大事業大學問者, 必經過三種之境界. '昨夜西風凋碧樹, 獨上高樓, 望盡天

涯路.' 此第一境也. '衣帶漸寬終不悔, 爲伊消得人憔悴.' 此第二境也. '衆里尋他千百
度, 驀然回首, 那人卻在, 燈火闌珊處.' 此第三境也. 此等語皆非大詞人不能道. 然遽
以此意解釋諸詞, 恐爲晏歐諸公所不許也."『人間詞話 / 第二十六條』. 세 종류의 경
계를 나타내는 구절들은 각각 안수의 「접련화(蝶戀花)」, 구양수의 「봉서오(鳳
棲梧)」, 신기질(辛棄疾)의 「청옥안(靑玉案)」에서 인용한 것으로 알려져 있다.

12 『논어(論語) / 위정(爲政)』의 "吾十有五而志於學, 三十而立, 四十而不惑, 五十而知
天命, 六十而耳順, 七十而從心所欲, 不逾矩."라고 인생의 각 단계를 술회한 것
이 있고, 『대학(大學)』에 格物, 致知, 誠意, 正心, 修身, 齊家, 治國, 平天下로 덕
을 닦는 과정을 설명하기도 하였다. 또 『장자 / 우언(寓言)』에 "顏成子游謂東郭
子綦曰, 自吾聞子之言, 一年而野, 二年而從, 三年而通, 四年而物, 五年而來, 六年
而鬼入, 七年而天成, 八年而不知死不知生, 九年而大妙."라고 시간의 경과에 따른
수양의 정도를 기술한 것도 있다. 그리고 사혁(謝赫)은 『고화품록(古畵品錄)』
에서 氣韻生動, 骨法用筆, 應物象形, 隨類賦彩, 經營位置, 傳移模寫의 육법(六法)
을 그림의 수준을 평가하는 기준으로 제시하기도 하였다.

13 "且定美之標准與文學上之原理者, 亦唯可于哲學之一分科之美學中求之." 周錫山 편,
「奏定經學科大學文學科大學章程書后」, 『王國維文學美學論著集』, 北岳文藝出版社,
1987, 57쪽.

14 "詞以境界爲最上. 有境界則自成高格, 自有名句."『人間詞話 / 第一條』.

15 격(隔)과 불격(不隔)을 간단히 설명하자면, 작품이 주는 인상의 모호함과 선
명함을 뜻한다고 할 수 있다.

16 섭가영(1924~): 캐나다 국적의 화교로 중국 문학에 대한 연구 성과를 인정
받아 캐나다 왕립학술원 회원이 된 저명한 여류학자이다. 왕국유의 경계론에
서 보이는 몇몇 문제점은, '진실하고 절실함'이라는 예술 작품의 진정성을 중
심으로 보게 되면 큰 문제가 되지 않으며, 이것이 왕국유의 본뜻에 가깝다는
것이 섭가영의 주장이다. "『인간사화』에서 말한 '무아(無我)'는 원래 작품 중
의 물(物)과 아(我) 사이에 충돌과 대립이 없는 경계를 설명하기 위해 빌려서
한 말일 따름이지, 작품 중에 아가 절대적으로 없다는 말은 아니다."(235쪽)
"그가 말한 경계의 함의는, 원래 작가가 그려내려고 하는 사물에 대한 진실
하고 절실한 느낌이 있어야 한다는 특징을 강조하기 위한 것이었다."(242쪽)

"『인간사화』 경계설의 기초는 원래 가졌던 느낌의 특성이 주요한 것이다. 따라서 하나의 작품이 '경계가 있다'는 표준에 도달하기 위해서는 두 가지 조건을 갖추지 않을 수 없다. 첫째, 작가는 자신이 묘사한 경물이나 정감에 대해 진실하고 절실한 느낌이 있어야 한다. 둘째, 이런 느낌을 진실하고 절실하게 표현해낼 능력을 갖추어야 한다. 만일 우리가 『인간사화』에 대해서 경계설의 기본적인 이론에 대한 인식이 있다면, 우리는 자연히 정안 선생이 제시한 '격과 불격'의 이론을 더 명백하게 이해하게 될 것이다. 이는 사실상 왕국유가 원래 비평이라는 행위 중에 '경계론'을 기준으로 작품을 감상하고 살피면서 얻게 된 인상이나 결론이라 할 수 있다."(251쪽) "이것이 정안 선생이 사(詞)를 감상할 때, 비록 가헌(稼軒)과 같이 전거(典據)를 잘 사용하는 사람을 칭찬하기는 하였지만, 사를 논하는 데서는 오히려 전거를 사용하는 것을 반대한 주요한 원인이다. 그가 전거의 사용을 반대한 것과 '대체자'와 '재미 삼아 하는 말[游詞]'을 반대한 것은 당연히 '진실하고 절실한' 느낌과 표현을 위주로 하는 '경계론'과 서로 표리(表裏) 관계에 있는 것이다.(263쪽) 『王國維及其文學批評』, 廣東人民出版社, 1982.

17 "有有我之境, 有無我之境. '淚眼問花花不語, 亂紅飛過秋千去', '可堪孤館閉春寒, 杜鵑聲里斜陽暮', 有我之境也. '採菊東籬下, 悠然見南山', '寒波澹澹起, 白鳥悠悠下', 無我之境也. '有我之境, 以我觀物, 故物皆著我之色彩. 無我之境, 以物觀物, 故不知何者爲我, 何者爲物. 古人爲詞, 寫有我之境者爲多, 然未始不能寫無我之境, 此在豪傑之士能自樹立身.' 『人間詞話 / 第三條』.

18 소옹(1011~1077): 자는 요부(堯夫), 호는 안락선생(安樂先生), 시호는 강절(康節), 북송의 철학자이자 시인. 낙양(洛陽) 교외에 은둔하면서 학문과 명상으로 세월을 보냈다. 저서로 『황극경세서(皇極經世書)』 62편이 있는데, 천지간의 모든 현상을 수리로 해석하고 미래를 예시하였으며 「관물편(觀物篇)」에는 도덕 수양에 관한 이론을 제시하였다. 시집으로 『이천격양집(伊川擊壤集)』 20편이 전한다.

19 "以物觀物, 性也. 以我觀物, 情也. 性公而明, 情偏而暗." 송(宋) 소옹(邵雍), 『皇極經世書 / 觀物外篇之十』, 中州古籍出版社, 1993, 416쪽.

20 "夫鑒之所以能爲明者, 謂其不隱萬物之形也. 雖然, 鑒之能不隱萬物之形, 未若水之

能一萬物之形也. 雖然水之能一萬物之形, 又未若聖人能一萬物之情也. 聖人之所以
能一萬物之情者, 謂其能反觀也. 所以謂之反觀者, 不以我觀物也. 不以我觀物者, 以
物觀物之謂也. 旣能以物觀物, 又安有于其間哉." 앞의 책, 295~296쪽.

21 "聖人之靜也, 非曰靜也善, 故靜也. 萬物无足以鐃心者, 故靜也. 水靜則明燭鬚眉. 平
中準, 大匠取法焉. 水靜猶明, 而況聖人之心靜乎. 天地之鑑也, 萬物之鏡也." 『莊子 /
天道』.

22 "物物者, 與物無際." 『莊子 / 知北游』.

23 "以道觀之, 何貴何賤." 『莊子 / 秋水』.

24 "吾人之胸中洞然無物, 然後其觀物也深, 而其體物也切." 周錫山 편, 「文學小言 / 四」,
『王國維文學美學論著集』, 北岳文藝出版社, 1987, 25쪽.

25 "無我之境, 人惟于靜中得之. 有我之境, 于由動之靜時得之. 故一優美, 一宏壯也."
『人間詞話 / 第四條』.

26 "美術者天才之制作也, 此自汗德以來百餘年間學者之定論也." 周錫山 편, 「古雅之美
學上之位置」, 『王國維文學美學論著集』, 北岳文藝出版社, 1987, 37쪽.

27 "一切之美, 皆形式之美也. 就美之自身言之, 則一切優美皆存於形式之對稱變化及調
和." 앞의 글, 38쪽.

5장

1 "是時, 社中敎師爲日本文學士藤田豊八田岡佐代治二君, 二君故治哲學. 余一日見田岡
君之文集中, 有引汗德叔本華之哲學者, 心甚喜之, 顧文字睽隔, 自以爲終身無讀二氏
之書之日矣. 次年, 社中兼授數學物理化學英文等." 周錫山 편, 「自書」, 『王國維文學美
學論著集』, 北岳文藝出版社, 1987, 241~242쪽.

2 "自是以後, 遂爲獨學之時代矣. 體素羸弱, 性復憂鬱, 人生之問題日往復于吾前, 自是
始決從事于哲學, 而此時爲余讀書之指導者, 亦卽藤田君也." 앞의 글, 242쪽.

3 "次歲春, 始讀翻爾彭之社會學及文之名學海甫定心理學之半, 而所購哲學之書亦至, 于
時, 暫輟心理學而讀巴爾善之哲學槪論文特爾彭之哲學史. 當時之讀此等書, 固與前日
之讀英文讀本之道無異, 幸而已得讀日文, 則與日文之此類書參照而觀之, 遂得通其大

略. 旣卒哲學槪論哲學史, 次年始讀汗德之純理批評, 至先天分析論, 幾全不可解, 更
報不讀, 而讀叔本華之意志及表象之世界一書. 叔氏之書思精而筆銳. 是歲, 前後讀二
過, 次及于其充足理由原則論, 自然中之意志論及其文集等, 尤以其意志及表象之世界
中汗德之哲學之批評一篇爲通汗德哲學關鍵. 至二十九歲. 更返而讀汗德之書, 則非復
前日窒碍矣. 嗣是, 于汗德之純理批判外, 兼及其倫理學及美學. 至今年從事第四次之
硏究, 則窒碍更少." 앞의 글, 242쪽.

4 "人之最灵, 厥维天官, 外以接物, 内用反观. / 小知间间, 敝帚是享, 群言淆乱, 孰正其
枉. / 大疑潭潭, 是粪是除, 中道而返, 失其故居. / 笃生哲人, 凯尼之堡, 息彼众喙, 示
我大道. / 观外于空, 观内于时, 诸果粲然, 厥因之随. / 凡此数者, 知物之式, 存于能
知, 不存于物. / 匪言之艰, 证之维艰. 云霭解驳, 秋山巉巉. / 赤日中天, 烛彼穷阴,
丹凤在霄, 百鸟皆瘖. / 谷可为陵, 山可为薮, 万岁千秋, 公名不朽. / 光緖29年8月" 「汗
德像贊」, 앞의 책, 246쪽.

5 "哲學者世界最古之學問之一, 亦世界進步崔遲之學問之一也. 自希臘以來, 至于汗德之
生, 二千餘年哲學上之進步幾何? 自汗德以來, 至于今百有餘年, 哲學之上進步幾何?
其有紹述汗德之說而正其誤謬, 以組織完全之哲學系統者, 叔本華一人而已矣. 而汗德
之學說, 僅破壞的而非建設的. 彼憬然于形而上學之不可能, 而欲以知識論易形而上學,
故其說僅可謂之哲學之批評, 未可謂之眞正之哲學也. 叔氏始由汗德之知識論出, 而建
設形而上學, 復與美學倫理學以完全之系統. 然則視叔氏爲汗德之後繼者, 寧視汗德視
爲叔氏之前驅者爲妥也." 「叔本華哲學及其敎育學說」, 앞의 책, 76쪽.

6 섭진빈(聶振斌)은 "고아라는 범주를 제시한 것은, 사실상 칸트 천재론의 부족
함을 보충한 것이다."라고 하였다. 『王國維美學思想述評』, 遼寧大學出版社, 1997,
71쪽; 민택(敏澤)은 왕국유의 고아와 우미 및 숭고의 관계가 전통 예술을 평가
하는 데 문제가 있음을 지적했지만, 그럼에도 "왕국유가 칸트 형식주의 미학
의 영향을 뛰어넘은 부분도 있다."고 하였다. 『中國美學思想史』 제3권, 齊魯書
局, 1989, 580~587쪽; 노선경(盧善慶)은 고아설의 이론 체계에 논리적인 일관
성이나 엄밀함이 부족하다는 문제가 있음을 지적하였다. 그리고 "칸트의 형식
론이 왕국유의 고아설에 큰 영향을 미쳤지만 칸트의 견해를 그대로 따른 것이
아니라, 자신의 관점과 새로운 내용을 제시하였다."고 하였고 "고아설에서 왕
국유는 모든 미는 형식미라고 하였지만, 그가 말하는 형식은 칸트와 함의가

다르다."고도 하였다. 『近代中西美學比較』, 湖南出版社, 1991, 107～109쪽; 그리
고 하중의(夏中義)는 "고아설은 왕국유의 '예술정식론(藝術程式論)'이다."라는
아주 새로운 주장을 했다. 『王國維世紀苦魂』, 北京大學出版社, 2006, 23쪽. 정식
(程式)은 규범이나 격식을 의미하는 말이지만, 하중의는 정식을 형식에 종속되
는 개념으로 설정하였다. 이는 왕국유가 고아를 '형식미의 형식미'라고 정의한
것을 '정식'으로 설명한 것이기는 하다. 어떻든 이상의 논의들은 모두 왕국유
가 주장하는 「미학에서 고아의 위치」를 긍정하고 그 취지에 원칙적으로 동의
한다는 전제가 있다.

7 "夫哲學與美術之所志者, 眞理也. 眞理者, 天下萬世之眞理, 而非一時之眞理也. 其有
發明此眞理(哲學家), 或以記號表之(美術)者, 天下萬世之功績, 而非一時之功績也. 唯
其爲天下萬世之眞理, 故不能盡與一時一國之利益合, 且有時不能相容, 此卽其神聖之
所存也." 周錫山 편, 「論哲學家與美術家之天職」, 『王國維文學美學論著集』, 北岳文藝
出版社, 1987, 34쪽.

8 "美術者天才之制作也. 此自汗德以來百餘年間學者之定論也." 「古雅之在美學上之位
置」, 앞의 책, 37쪽.

9 "而美學上之區別美也, 大率分爲二種, 曰優美, 曰宏壯. 自巴克及汗德之書出, 學者殆
視此爲精密之分類矣. 至古今學者對優美及宏壯之解釋, 各由其哲學系統之差別而各不
同. 要而言之, 則前者由一對象之形式不關于吾人之利害, 遂使吾人忘利害之念, 而以
精神之全力沉浸于此對象之形式中. 自然及藝術中普通之美, 皆此類也. 後者則由一對
象之形式, 越乎吾人知力所能馭之範圍, 或其形式大不利于吾人, 而又覺其非人力所能
抗, 于是吾人保存自己之本能, 遂超越乎利害之觀念外, 而達觀其對象之形式, 如自然
中之高山大川烈風雷雨, 藝術中偉大之宮室悲慘之彫刻象, 歷史畵戲曲小說等皆是也."
앞의 글, 37쪽.

10 "然天下之物, 有決非眞正之美術品, 而又決非利用品者. 又其制作之人, 決非必爲天才,
而吾人之視之也, 若與天才所制作之美術無異者. 無以名之, 名之曰古雅." 앞의 글,
37쪽.

11 "一切之美, 皆形式之美也. 就美之自身言之, 則一切優美皆存于形式之對稱變化及調
和. 至宏壯之對象, 汗德雖謂之無形式, 然以此種無形式之形式能喚起宏壯之情, 故謂
之形式之一種, 無不可也." 앞의 글, 38쪽.

12 "而一切形式之美, 又不可無他形式以表之, 惟經過此第二之形式, 斯美者愈增其美, 而吾人之所謂古雅, 卽此第二種之形式. 卽形式之無優美與宏壯之屬性者, 亦因此第二形式故, 而得一種獨立之價值, 故古雅者, 可謂之形式之美之形式之美也." 앞의 글, 38쪽.

13 "優美之形式, 使人心和平, 古雅之形式, 使人心休息, 故亦可謂之低度之優美. 宏壯之形式常以不可抵抗之勢力喚起人欽仰之情. 驚訝者, 欽仰之情之初步, 故雖謂古雅爲低度之宏壯, 亦無不可也. 故古雅之位置, 可謂在優美與宏壯之間, 而兼有此二者之性質也." 앞의 글, 41쪽.

14 "至判斷古雅之力與判斷優美及宏壯之力不同, 後者先天的, 前者後天的經驗的也. 優美及宏壯之判斷之爲先天的判斷, 自汗德之判斷力批評後, 殆無反對之者. 此等判斷旣爲先天的, 故亦普遍的必然的也. 易言以明之, 卽一藝術家所視爲美者, 一切藝術家亦必視爲美. 此汗德所以于其美學中, 豫想一公共之感官也." 앞의 글, 39쪽.

15 "若古雅之判斷則不然, 由時之不同而人之判斷之也各異. 由時之不同而人之判斷之也各異. 吾人所斷爲古雅者, 實由吾人今日之位置斷之. 古代之遺物無不雅于近世之制作, 古代之文學雖至拙劣, 自吾人讀之無不古雅者, 若自古人之眼觀之, 殆不然矣. 故古雅之判斷, 後天的也, 經驗的也, 故亦特別的也, 偶然的也." 앞의 글, 39~40쪽.

16 "故古雅之價値, 自美學上觀之誠不能及優美及宏壯." 앞의 글, 41쪽.

17 사혁(謝赫)의 육법(六法): 1. 기운생동(氣韻生動), 2. 골법용필(骨法用筆), 3. 응물상형(應物象形), 4. 수류부채(隨類賦彩), 5. 경영위치(經營位置), 6. 전이모사(轉移模寫).

18 "繪畫中之布置, 屬于第一形式, 而使筆使墨, 則屬于第二形式. 凡以筆墨見賞于吾人者, 實賞其第二形式也. 此以低度之美術(如書法等)爲尤甚. …… 凡吾人所加于彫刻書畫之品評, 曰神曰韻曰氣曰味, 皆就第二形式言之者多, 而就第一形式言之者少." 「古雅之在美學上之位置」, 같은 책, 39쪽.

19 "古雅之性質旣不存于自然, 而其判斷亦但由于經驗, 于是藝術中古雅之部分, 不必盡俟天才, 而亦得以人力致之. 苟其人格誠高, 學問誠博, 則雖無藝術上之天才者, 其制作亦不失爲古雅." 앞의 글, 40쪽.

20 "至論其實踐之方面, 則以古雅之能力, 能由修養得之, 故可謂美育普及之津梁. 雖中智以下之人, 不能創造優美及宏壯之物者, 亦得由修養而有古雅之創造力." 앞의 글, 41쪽.

21 "'夜闌更秉燭, 相對如夢寐'(杜甫, 羌村詩)之于'今宵剩把銀釭照, 猶恐相逢是夢中'(晏幾道, 鷓鴣天詞), '願言思伯, 甘心首疾'(詩經 / 衛風 / 伯兮)之于'衣帶漸寬終不悔, 爲伊消得人憔悴'(歐陽修, 蝶戀花詞), 其第一形式同. 而前者溫厚, 後者刻露者, 其第二形式異也. 一切藝術無不皆然, 于是有所謂雅俗之區別起." 앞의 글, 38쪽.

22 "子曰, 關雎, 樂而不淫, 哀而不傷."『論語 / 八佾』.

23 "先王之制禮樂, 人爲之節."『樂記 / 樂本』.

6장

1 주광잠(朱光潛, 1897~1986): 안휘(安徽)성 동성(桐城)현 사람으로, 자(字)는 맹실(孟實)이다. 1925년 29세에 영국 유학길에 올라 영문학 · 철학 · 심리학 · 예술사 등을 공부하고, 프랑스에서 「비극심리학」으로 박사학위를 받았다. 『문예심리학(文藝心理學)』, 『변태심리학(變態心理學)』, 『담미(談美)』, 『시론(詩論)』, 『담문학(談文學)』, 『크로체 철학술평(克羅齊哲學述評)』, 『서방미학사(西方美學史)』 등의 저서가 있다. 주광잠은 중국의 현대를 대표하는 미학자 중 한 사람이다. 그는 서구의 미학 이론을 번역하고 소개하였을 뿐 아니라, 중국 전통의 문예 이론을 체계화하고 이론화하는 데 큰 공헌을 했다. 문집으로 『주광잠전집(朱光潛全集)』이 있다.

2 주광잠의 취미에 관한 주장을 소개한 글로는 「文學的趣味」, 「文學上的低級趣味(上): 關于作品內用」, 「文學上的低級趣味(下): 關于作者態度」, 「談趣味」, 「談讀詩與趣味的培養」 등이 있다.

3 "我堅信中國社會鬧得如此之糟, 不完全是制度的問題, 是大半由于人心太坏. 我堅信情感比理智重要, 要洗刷人心, 並非几句道德家言所可了事, 一定要從怡情養性做起, 一定要于飽食暖衣高官厚祿等等之外, 別有較高尙較純潔的企求. 要求人心淨化, 先要求人生美化." 「談美」, 『朱光潛全集』 제2권, 安徽教育出版社, 1987, 6쪽.

4 "美感教育是一種情感教育." 「談美感教育」, 『朱光潛全集』 제4권, 145쪽.

5 "一般人迫于实际生活的需要, 都把利害认得太真, 不能站在适当的距离之外去看人生世相, 于是这丰富华严的世界, 除了可效用于饮食男女的营求之外, 便无其他意义. 他

们一看到瓜就想它是可以摘来吃的，一看到漂亮的女子就起性欲的冲动，他们完全是占有欲的奴隶。"「談美」，『朱光潛全集』제2권, 17쪽.

6 "人心之坏，由于未能免俗，什么叫做俗？这无非是象蛆钻粪似地求温饱，不能以无所为而为的精神作高尚纯洁的企求，总而言之，俗无非是缺乏美感地修养，在这封信里我有一个很简单的目的，就是研究如何免俗。" 앞의 글, 6쪽.

7 "第一是本能冲动和情感的解放. [……] 人类生来有许多本能冲动和附带的情感，如性欲·生存欲·占有欲·爱·恶·怜·惧之类，本自然倾向，它们都需要活动，需要发泄，但是在实际生活中，它们不但常彼此互相冲突，而且于文明社会的种种约束如道德宗教法律习俗之类不相容。 [……] 因为文艺所给的是想象世界，不受现实世界的束缚和冲突，在这想象世界中，欲望可以用'望梅止渴'的办法得到满足，文艺还把带有野蛮性的本能冲动和情感提到一个较高尚较纯洁的境界去活动，所以有升华作用(sublimation)。"「談美感教育」，『朱光潛全集』제4권, 147~148쪽.

8 "其次是眼界的解放。 [……] 我们每个人都有所囿，有所蔽，许多东西都不能见，所见到的天地是非常狭小，陈腐的枯燥的，诗人和艺术家所以超过我们一般人者就在情感比较真挚，感觉比较锐敏，观察比较深刻，想象比较丰富，我们'见'不着的他们'见'得着，并且他们'见'得到就说得出，我们本来'见'不着的他们'见'着说出来，就使我们也可以'见'着。" 앞의 글, 148~149쪽.

9 "第三是自然限制的解放。 [……] 自然世界是有限的，受因果律支配的，其中毫末细故都有它的必然性，因果线索命定它如此，它就丝毫移动不得，社会由历史铸就，人由遗传和环境造成，人的活动寸步离不开物质生存条件的支配，没有翅膀就不能飞，绝饮食就会饿死，由此类推，人在自然中是极不自由的。 [……] 但是在精神方面，人可以跳开自然的圈套而征服自然，他可以在自然世界之外另在想象中造出较能合理慰情的世界，这就是艺术的创造。" 앞의 글, 150~151쪽.

10 "道德并非陈腐条文的遵守，而是至性真情的流露，所以德育从根本做起，必须怡情养性，美感教育的功用就在怡情养性，所以是德育的基础工夫，严格地说，善与美不但不相冲突，而且到最高境界，根本是一回事，它们的必有条件同是和谐与秩序，从伦理观点看，美是一种善；从美感观点看，善也是一种美，所以在古希腊文与近代德文中，美善只有一个字，在中文和其它近代语文中，'善'与'美'二字虽分开，仍可互相替用。" 앞의 글, 145~146쪽.

11 "读一首诗和做一首诗都常须经过艰苦思索, 思索之后, 一旦豁然贯通, 全诗的境界 于是象灵光一现似地突然现在眼前, 使人心旷神怡, 忘怀一切, 这种现象通常人称 为'灵感'. 诗的境界的突现都起于灵感. 灵感亦并无若何神秘, 它就是直觉, 就是'想 象'(imagination, 原谓意象的形成), 也就是禅家所谓'悟'."「詩論」, 『朱光潜全集』 제3권, 52쪽.

12 "人生本来就是一种较广义的艺术. 每个人的生命史就是他自己的作品. [……] 过 一世生活好比做一篇文章. 完美的生活都有上品文章所应有的美点. 第一, 一篇好 文章一定是一个完整的有机体, 其中全部与部分都息息相关, 不能稍有移动或增减. [……] 这种艺术的完整性在生活中叫做人格. 凡是完美生活都是人格的表现. 大而 现退取与, 小而声音笑貌, 都没有一件和全人格相冲突. [……] 一首诗或一篇美文 一定是至性真情的流露, 存于中然后形于外, 不容有丝毫假借. [……] 俗话说得好, '惟大英雄能本色.' 所谓艺术的生活就是本色的生活."「談美」, 『朱光潜全集』 제2권, 91~92쪽.

13 "人要有出世的精神才可以做入世的事业. 现世只是一个密密无缝的利害网, 一般人不 能跳脱这个圈套, 所以转来转去, 仍是被利害两个字系住. 在利害关系方面, 人已最 不容易调协, 人人都把自己方在首位, 欺诈凌虐劫夺种种罪孽都种根于此. 美感的世 界纯粹是意象世界, 超乎利害关系而独立. 在创造或是欣赏艺术时, 人都是从有利害 关系的实用世界搬家到决无利害关系的理想世界去. 艺术的活动是无所为而为的. 我 以为无论是讲学问或是做事业的人都要抱有一副无所为而为的精神, 把自己所做的 学问事业当作一件艺术品看待, 只求满足理想和情趣, 不斤斤于利害得失, 才可以有 一番真正的成就. 伟大的事业都出于宏远的眼界和豁达的胸襟."앞의 글, 6쪽.

14 "希腊大哲学家柏拉图和亚理斯多德讨论伦理问题时都以为善有等级, 一般的善虽只 有外在的价值, 而至高的善'究竟是什么呢? 柏拉图和亚理斯多德本来是一走理想主 义的极端, 一走经验主义的极端, 但是对于这个问题, 意见却一致, 他们都以为'至高 的善'在无所为而为的玩索(disinterested contemplation)'"앞의 글, 95쪽.

15 "我自己在少年时代曾提出, '以出世精神做入世事业', 作为自己的人生理想. 这个理想 的形成当然不止一个原因, 弘一法师替我写的华严经偈对我也是一种启发."「以出世 的精神, 做入世的事业」, 『朱光潜全集』 제10권, 525쪽.

16 "自杀比较绝世而不绝我, 固为彻底, 然而较之绝我而不绝世, 则又微有欠缺. 什么叫

做绝我而不绝世了'就是流行语中所谓'捨己为群', [……] 所谓'绝我', 其精神类自杀, 把涉及我的一切忧苦欢乐的观念一刀斩断. 所谓'不绝世'. 其目的在改造, 在革命, 在把现在的世界换过面孔, 使罪恶苦痛, 无自而生. 这世界是污浊极了, 苦痛我也够受了. 我自己姑且不算吧, 但是我自己堕入苦海了. 我绝不忍眼睁睁地看别人也跟我下水. 我决计要努力把这个环境弄得完美些, 使后我而来的人们免得尝受我现在所尝受的苦痛. 我自己不幸而为奴隶, 我所以不惜粉身碎骨, 努力打破这个奴隶制度, 为他人争自由, 这就是绝我而不绝世的态度. 持这个态度最明显的要算释迦牟尼, 他一身都是'以出世精神, 做入世的事业.'"「悼念夏孟刚」,『朱光潜全集』第1권, 76쪽.

17 梁啓超,「'知不可而爲'主義與'爲而不有'主義」,『飲冰室合集』文集37, 中華書局, 1989.

18 "菩薩無住相布施."『金剛經 / 妙行無住分第四』.

19 "不卽不離, 無縛無脫."『圓覺經』권상.

20 "诗与实际的人生世相之关系, 妙处惟在不即不离. 惟其'不离', 所以有真实感. 惟其'不即'. 所以新鲜有趣."「詩論」,『朱光潜全集』第3권, 49쪽.

21 "伟大的人生和伟大的艺术都要同时并有严肃与豁达之胜."「谈美」,『朱光潜全集』第2권, 93~94쪽.

22 "'对于命运开玩笑'是一种遁逃, 也是一种征服, 偏于遁逃者以滑稽玩世, 偏于征服者以豁达超世. [……] 豁达者虽超世而不忘怀淑世, 他对于人世, 悲悯多于愤嫉. [……] 豁达者的滑稽可以称为'悲剧的滑稽', 出发点是情感而听者受感动也以情感."「詩論」,『朱光潜全集』第3권, 31쪽.

23 "豁达者澈悟人生世相, 觉忧喜欢乐都属无常, 物不能羁縻我而我则能超然于物, 这种'我'的觉醒便是欢娱所自来. [……] 豁达者虽超世而却不忘情于淑世. [……] 陶潜·杜甫是豁达者, [……] 豁达者的诙谐是从悲剧中看透人生世相的结果, 往往沉痛深刻, 直入人心深处. [……] 豁达者的诙谐之中有严肃, 往往极沉痛之致, 使人卒然见到, 不知是笑好还是哭好."「詩的隱與顯」, 앞의 책, 361쪽.

24 "人不但移情于物, 还要吸收物的姿态于我. 还要不知不觉地模仿物的形象. 所以美感经验的直接目的虽不在陶冶性情, 而却有陶冶性情的功效. 心里印着美的意象, 常受美的意象浸润, 自然也可以少存些浊念. 苏东坡诗说: '宁可食无肉, 不可居无竹. 无肉令人瘦, 无竹令人俗.' 竹不过是美的形象之一种, 一切美的事物都有不令人俗的功

效."「談美」,『朱光潛全集』제2권, 25쪽.

25 "读诗的功用不仅在消愁遣闷, 不仅是替有闲阶级添一件奢侈. 它在使人到处都可以觉到人生世相新鲜有趣, 到处可以吸收维持生命和推展生命的活力. 诗是培养趣味的最好的媒介, 能欣赏诗的人们不但对于其他种种文学可有真确的了解, 而且也决不会觉得人生是一件干枯的东西."「談讀詩與趣味的培養」,『朱光潛全集』제3권, 354쪽.

참고문헌

양계초의 계몽예술론/취미론

董方奎 편저,『梁啓超與護國戰爭』, 重慶出版社, 1986.

梁啓超,『飲冰室合集』(전 12책), 中華書局, 1989.

連燕學,『梁啓超與晩淸文化革命』, 灕江出版社, 1991.

劉邦富,『梁啓超哲學思想新論』, 湖北人民出版社, 1994.

[美]張灝,『梁啓超與中國思想的過渡』, 崔忘海 역, 江蘇人民出版社, 1993.

李澤厚,『中國近代思想史論』, 人民出版社, 1986.

李喜所·元靑,『梁啓超傳』, 人民出版社, 1994.

丁文江, 趙豐田 편,『梁啓超年譜長編』, 上海人民出版社, 1983.

中華近代文化史叢書編委會 편,『中國近代文化問題』, 中華書局, 1989.

蔡尙思,『中國近現代學術思想史論』, 廣東人民出版社, 1986.

馮契,『中國近代哲學的革命進程』, 上海人民出版社, 1989.

馮契 주편,『中國近代哲學史』(전 2책), 上海人民出版社, 1989.

侯外廬,『中國近代啓蒙思想史』, 人民出版社, 1993.

채원배의 미학 사상

高平叔 편, 『蔡元培美育論集』, 湖南教育出版社, 1987.

文藝美學叢書編輯委員會 편, 『蔡元培美學文選』, 北京大學出版社, 1983.

『孟子譯注』(전 2책), 楊伯峻 역주, 中華書局, 1988.

『孟子注疏』, 十三經注疏本, 中華書局, 1991.

孫世哲, 『蔡元培魯迅的美育思想』, 遼寧教育出版社, 1990.

周天度, 『蔡元培傳』, 人民出版社, 1984.

蔡元培, 『蔡元培全集』(전 6책), 高平叔 편, 中華書局, 1984.

蔡元培研究會 편, 『論蔡元培』, 旅游教育出版社, 1989.

왕국유의 경계론/고아설

盧善慶, 『近代中西美學比較』, 湖南出版社, 1991.

류창교, 『왕국유평전』, 영남대학교출판부, 2005.

敏澤, 『中國美學思想史』, 齊魯書局, 1989.

佛雛, 『王國維詩學硏究』, 北京大學出版社, 1987.

葉嘉瑩, 『王國維及其文學批評』, 廣東人民出版社, 1982.

聶振斌, 『王國維美學思想述評』, 遼寧大學出版社, 1986.

蕭艾, 『王國維評傳』, 浙江古籍出版社, 1987.

王國維, 『觀堂集林』(전 4책), 中華書局, 1991.

王國維, 『세상의 노래비평, 人間詞話』, 류창교 역주, 소명출판, 2004.

王國維, 『新訂"人間詞話"廣"人間詞話"』, 佛雛 교집, 華東師範大學出版社, 1994.

王國維, 『王國維文學美學論著集』, 周易山 편교, 北岳文藝出版社, 1987.

王國維, 『王國維詩詞箋校』, 蕭艾 주, 湖南人民出版社, 1984.

王國維, 『王國維遺書』(전 16책), 上海古籍書店, 1983.

王國維, 『王國維哲學美學論文輯佚』, 佛雛 교집, 華東師範大學出版社, 1993.

王國維, 『王國維學術經典集』(상·하), 干春松·孟顏弘 편, 江西人民出版社, 1997.

王國維, 『人間詞話譯注』, 施議對 역주, 岳麓書社, 2003.

姚全興, 『中國現代美育思想述評』, 湖北教育出版社, 1989.

張本南, 『王國維美學思想硏究』, 文津出版社, 民國八十一年.

趙慶麟, 『融通中西哲學的王國維』, 上海社會科學院出版社, 1992.

陳元暉, 『論王國維』, 東北師範大學出版社, 1990.

陳鴻祥, 『王國維與近代東西方學人』, 天津古籍出版社, 1990.

夏中義, 『王國維世紀苦魂』, 北京大學出版社, 2006.

洪國梁, 『王國維著作編年提要』, 大安出版社, 民國七十八年.

주광잠의 취미론

蒯大甲, 『朱光潛後期美育思想述論』, 上海社會科學院出版社, 2001.

勞承萬, 『朱光潛美學論綱』, 安徽敎育出版社, 1998.

文潔華 주편, 『朱光潛與當代中國美學』, 中華書局, 1998.

姚全興, 『中國現代美學思想述評』, 湖北敎育出版社, 1989.

朱光潛, 『朱光潛全集』(전 12책), 安徽敎育出版社, 1987.

鄒士方 · 王德勝, 『朱光潛宗白華論』, 香港新聞出版社, 1987.

夏中義, 『朱光潛美學十辨』, 商務印書館, 2011.

찾아보기

이상우(李尙祐)

서울대학교 미학과 학부 및 대학원을 졸업하고, 중국 북경대학교 철학과에서 「중국 미학의 근대적 전환」이라는 논문으로 박사학위를 받았다.
지은이는 중국 철학과 미학의 사유 특징을 설명하는 고유의 논리와 체계를 모색하는 연구에 전념해오고 있다. 저서로 『동양미학론』이 있고, 「공자의 시론과 악론」 외에 다수의 논문이 있다.

중국 미학의 근대

1판 1쇄 찍음 2014년 11월 21일
1판 1쇄 펴냄 2014년 11월 28일

지은이 ｜ 이상우
펴낸이 ｜ 김정호
펴낸곳 ｜ 아카넷

출판등록 2000년 1월 24일(제2-3009호)
413-210 경기도 파주시 회동길 445-3
전화 ｜ 031-955-9511(편집)·031-955-9514(주문) ｜ 팩시밀리 031-955-9519
책임편집 ｜ 박수용
www.acanet.co.kr

ⓒ 이상우, 2014
Printed in Seoul, Korea.

ISBN 978-89-5733-389-1 93600

이 도서의 국립중앙도서관 출판시도서목록(CIP)은
서지정보유통지원시스템 홈페이지(http://seoji.nl.go.kr)와
국가자료공동목록시스템(http://www.nl.go.kr/kolisnet)에서 이용하실 수 있습니다.
(CIP제어번호: CIP2014032939)